数字化设计与实践探究

关佳征 主编

化学工业出版社

·北京·

内容简介

本书主要介绍数字化设计的基础知识、数字化艺术设计体系、数字化艺术设计要素、数字化艺术设计特征、二维平面设计技术、三维数据建模技术、动态视频展示技术、数字化仿真技术概述、数字化仿真软件、数字化样机技术。书中在色彩、构图、外形、数字灯光等方面列举了很多实际案例,包括工业产品数字化设计应用实践、环境艺术数字化设计应用实践、公共艺术数字化设计应用实践等。

本书可供从事工业设计、环境艺术设计、公共艺术设计等工作的人员和相关专业师生参考。

图书在版编目(CIP)数据

数字化设计与实践探究 / 关佳征主编. -- 北京 : 化学工业出版社,2024. 12. -- ISBN 978-7-122-47074-4

Ⅰ. J06-39

中国国家版本馆CIP数据核字第2024TY4039号

责任编辑:彭爱铭
责任校对:杜杏然
装帧设计:孙 沁

出版发行:化学工业出版社
　　　　　(北京市东城区青年湖南街13号　邮政编码100011)
印　　装:北京建宏印刷有限公司
710mm×1000mm　1/16　印张11¾　字数182千字
2025年5月北京第1版第1次印刷

购书咨询:010-64518888　　　　　售后服务:010-64518899
网　　址:http://www.cip.com.cn
凡购买本书,如有缺损质量问题,本社销售中心负责调换。

定　　价:88.00元　　　　　　　　　　版权所有　违者必究

前言

　　随着计算机技术的发展,数字化技术逐渐深入生产与生活的各个领域。最初数字化设计于制造行业兴起,以计算机技术为基础的新兴数字化技术大大改变了传统制造业的面貌。这几十年以来,数字化产品设计技术群以计算机图形学为基础逐渐演变而来;数字化制造技术群以数控机床及数控编程为基础逐渐演变而来。数字化设计技术不仅应用在产品设计领域,还逐渐扩展到艺术设计领域,大大改变了现代产品设计与艺术设计的形式,提升了现代产品设计与艺术设计的方法。随着产品数字化的发展,产品的数字化模型不断构造出了制造企业信息化的信息之源。把产品数字化模型作为基础,我们不仅可以进行数字化仿真和动态优化,还可以进行模具设计和完成零件的数控加工等工作。数字化仿真、数字化设计以及数字化制造等功能模块的集成,使企业新产品开发能力获得新的利器。随着信息技术日新月异的发展与变化,工业社会的物质文明逐渐转变为后工业社会的非物质文明,同时产品的范畴也开始随着技术发展发生变化:物质产品逐渐演变成非物质产品,同时扩充和发展了传统工业设计的内涵和外延,新的产品表现形式也不断出现,如数字音乐、数字绘画、数字剪纸、数字博物馆等,同时影响到了网络化设计、协同设计、虚拟设计等新的产品设计方式。当时代发展到后工业设计时代,数字科学技术、艺术、设计的不断重叠与高度融合,催化产生了数字化艺术与设计这一新兴的边缘与交叉学科。

本书第一章为数字化设计概述，分别介绍了数字化设计的概念与学科体系、数字化设计的发展历程、数字化设计的基本原理与数字化设计的发展趋势四项内容；第二章为数字化艺术设计，主要介绍了三个方面的内容，依次是数字化艺术设计体系、数字化艺术设计的要素、数字化艺术设计的特征；第三章为数字化设计的基础技术，分别介绍了三个方面的内容，依次是二维平面设计技术、三维数据建模技术、动态视频展示技术；第四章为数字化仿真技术，依次介绍了数字化仿真技术概述、数字化仿真软件、数字化样机技术三个方面的内容；第五章为数字化设计的应用实践，主要介绍了三个方面的内容，分别是工业产品数字化设计应用实践、环境艺术数字化设计应用实践、公共艺术数字化设计应用实践。

在撰写本书的过程中，编者得到了许多专家学者的帮助和指导，参考了大量的学术文献，在此表示真诚的感谢！

限于编者水平有限，加之时间仓促，本书难免存在一些疏漏，在此，恳请同行专家和读者朋友批评指正！

<div style="text-align:right">

编者

2024 年 10 月

</div>

目录

1　第一章　数字化设计概述

2　第一节　数字化设计的概念与学科体系
2　一、数字化设计的概念
2　二、数字化设计的学科体系

3　第二节　数字化设计的发展历程
3　一、数字化设计的发展历史
10　二、数字化设计与艺术的融合

13　第三节　数字化设计的基本原理
13　一、数字化设计的知觉原理
16　二、数字化设计的注意原理
19　三、数字化设计的记忆原理
22　四、数字化设计艺术中的思维和想象原理

25　第四节　数字化设计的发展趋势
25　一、重工业领域数字化设计发展趋势
26　二、轻工业领域数字化设计发展趋势
28　三、艺术领域数字化设计的发展趋势

31　第二章　数字化艺术设计

32　第一节　数字化艺术设计体系
32　一、参数化造型技术
37　二、计算机图形处理技术
42　三、产品数据交换与接口技术

48　第二节　数字化艺术设计的要素
48　一、文字

54	二、图形
60	三、色彩
66	**第三节　数字化艺术设计的特征**
67	一、数字艺术设计的虚拟特征
68	二、数字艺术设计的交互特征
69	三、数字艺术设计的传播特征
73	四、数字艺术设计的人文特征
76	**第三章　数字化设计的基础技术**
77	**第一节　二维平面设计技术**
77	一、数字平面设计的基础知识
81	二、数字平面设计过程的重点
84	三、数字平面设计软件
86	**第二节　三维数据建模技术**
86	一、三维数据建模理论基础
89	二、三维数据建模的设计重点
90	三、三维建模软件介绍
101	**第三节　动态视频展示技术**
101	一、数字动画基础
104	二、二维动画设计
114	三、三维动画设计
118	**第四章　数字化仿真技术**
119	**第一节　数字化仿真技术概述**
119	一、数字化仿真与分析技术
120	二、数字化仿真技术
123	三、数字化仿真的一般过程

127	第二节　数字化仿真软件
129	一、MSC ADAMS 软件
130	二、有限元分析软件 ANSYS
130	三、MATLAB
131	四、VRML 软件
131	第三节　数字化样机技术
132	一、数字化样机的内涵与特点
134	二、数字化样机的关键技术
139	三、数字化样机的应用

141　第五章　数字化设计的应用实践

142	第一节　工业产品数字化设计应用实践
142	一、鞋类的数字化设计应用实践
146	二、服装的数字化设计应用实践
152	第二节　环境艺术数字化设计应用实践
153	一、数字化技术运用于环境艺术设计的基础条件
153	二、数字化技术在环境艺术设计中的主要价值
156	三、数字化技术在环境艺术设计中的应用实践
165	第三节　公共艺术数字化设计应用实践
165	一、公共艺术与数字化艺术
168	二、公共艺术数字化的特性
170	三、公共艺术数字化的表现形式
175	四、公共艺术数字化设计案例

179　参考文献

第一章　数字化设计概述

本章主要介绍了数字化设计概述，主要从四个方面进行了阐述，分别是数字化设计的概念与学科体系、数字化设计的发展历程、数字化设计的基本原理、数字化设计的发展趋势。

第一节　数字化设计的概念与学科体系

一、数字化设计的概念

不断发展的数字技术与信息技术，使艺术家们获得了全方面进行创作的新平台，数字艺术是以数字科技以及新传媒技术为基础，将人类脑内的理性思维与艺术灵感不断融合，最终化为一体的艺术形式，其中数字技术的应用是必要的，数字技术需要全面或者部分使用在数字艺术的创作过程之中。在生产生活中使用数字技术或信息技术制作的表达个人思想的产品均可叫作数字艺术，因此数字艺术产品丰富多彩，其中包括：网络及多媒体艺术、电脑动画、卡通动漫、广告传播、虚拟仿真及互动装置艺术、网络游戏、电子游戏、计算机图形图像、网络游戏以及数字摄影，等等。

数字化设计是指使用计算机及其相关的数字化设备进行的艺术设计活动。不仅把数字化设备当作设计的工具，还把数字化设备用作传播内容与展示内容的媒介，最终目的为数字化应用，是数字化设计与计算机辅助设计的区别。

二、数字化设计的学科体系

随着计算机技术、网络技术、数据库技术的成熟以及产品数据交换标准的不断完善，各种数字化开发技术呈现交叉、融合、集成的趋势，使得功能更完整、信息更畅通、效率更显著、使用更便捷。数字化设计的学科体系包括以下内容。

（一）计算机辅助设计技术

当代社会信息化程度高，但如果要追溯社会信息化、数字化的源头，可追溯到计算机辅助设计（Computer Aided Design，CAD），它有着丰富多彩的内容，比如有限元分析、优化设计、计算机仿真、计算机辅助绘图、概念设计等。它的功能同样多种多样，它的主要功能不仅可以完成产品的总体设计，同样可以完成部件设计和零件设计，除此之外还进行产品的三维造型和二维产品图绘制。CAD 有着多种的支撑技术，包括实体造型、曲面造型、特征技术、参数化设计和变量参数技术。

（二）计算机辅助工程技术

计算机辅助工程技术（Computer Aided Engineering，CAE）指的是通过计算机分析工程和产品的进行性能与安全可靠性，模拟产品或工程的未来工作状态和运行行为，确定产品或工程是否有设计问题，使设计缺陷及早被发现，并且使未来工程、产品的性能与功能的可用性和可靠性是否符合得到证实。

（三）计算机图形学

计算机图形学（Computer Graphics，CG）是一种将二维或三维图形通过使用数学算法转化为计算机显示器的栅格形式的科学，即借助计算机怎么才能准确无误地表达图形，以及成功表达图形之后，如何继续使用计算机去处理、计算图形，并最终将其成功显示。计算机图形学具有多种多样的研究内容，包括图形标准、曲线曲面造型、光栅图形生成算法、实体造型、图形硬件、图形交互技术、自然景物仿真、虚拟现实、计算机动画等。

（四）逆向工程技术

逆向工程（Reverse Engineering，RE）也可以称其为反求工程。它是用来处理已经拥有三维实体（样品或模型），却没有拥有该产品的原始图纸、文档的情况下，利用三维数字化测量设备对现有的三维实体（样品或模型）轮廓的几何数据快速、准确地测量，并将测量的数据加以构建、编辑、修改之后，生成可以通用的输出格式的曲面数字化模型，最终生成三维CAD实体模型和数控加工程序。

第二节 数字化设计的发展历程

一、数字化设计的发展历史

以如何解决快速计算弹道数据的问题为目的，世界上第一台电子数字计算机在美国的宾夕法尼亚大学于1946年成功问世，其优秀的性能使生产力获得了极

大的解放。之后计算机技术快速普及和发展,使计算机无论在工程领域,还是在结构和产品设计方面都成了人类不可或缺的重要帮手。

从 1950 年开始,为了满足航空、机械、汽车等工业生产的需求,以美国为代表的工业发达国家开始将计算机技术应用到机械产品的开发与研制过程当中。其中,数字化设计技术最初于计算机图形学(CG)中形成出现,随后数字化设计技术经过了计算机辅助设计(CAD)阶段,终于诞生了功能较为完整全面的数字化设计技术。

数字化设计技术经历了漫长艰难的发展,现列举其中的重要阶段。

(一)20 世纪 50 年代:CAD/CAM 技术的准备和酝酿

20 世纪 50 年代时,计算机刚刚起步发展,当时计算机主要为第一代电子管计算机,机器语言是当时主要的编程语言,计算机的主要功能仅能做到数值和科学的计算。由于这些原因,人们如果想要使用计算机来开发产品,第一步就是要解决如何在计算机中输入、表示/显示、编辑和输出图形等问题,在没能解决这些问题之前,还处于构思交互式计算机图形学的准备阶段。

为了解决这些问题,旋风 I 号(Whirlwind I)图形显示器于 1950 年在美国麻省理工学院(MIT)被成功研制出来,旋风 I 号(Whirlwind I)图形显示器成功做到了显示简单的图形,图形的计算机显示问题被人们初步克服。1958 年,滚筒式绘图仪在美国 Calcomp 公司成功问世,之后美国 Gerber 公司也成功研发了平板绘图仪。随着技术不断地更新,在 20 世纪 50 年代后期,图形的输入装置——光笔也被人们成功发明。

20 世纪 40 年代,人们开始提出在机械加工中是否可以采用数字控制技术来完成的设想。美国飞机承包商 John T.Parsons 以制造飞机机翼轮廓的板状样板为目的,提出了采用脉冲信号控制坐标镗床的新式加工方法。随后美国空军在实验中认为该方法具有很高的飞机零部件生产潜在价值,最终给予该公司资金帮助与支持。

(二)20 世纪 60 年代:CAD/CAM 技术的初步应用

1962 年,属于 MIT 林肯实验室的伊凡·萨瑟兰(Ivan E.Sutherland)发

表了一篇博士论文，其论文名为"画板：人机图形通信系统（SketchPad: A Man Machine Graphical Communication System）"，该论文系统性地论证了交互式图形学的相关问题，是人类历史上首次对该问题的系统性论证，该论文还将计算机图形学（CG）的概念提出，使计算机图形学的独立地位得以确认。功能键操作在这篇论文中被提出，分层存储符号、交互设计技术等新思想也在论文中孕育而生。这些重要内容为产品的计算机辅助设计（CAD）的出现奠定了必要的理论基础，也使 CAD 拥有了大量的技术储备。CAD 和数字化设计发展史上的重要里程碑是 SketchPad 系统的出现，该系统明确了对阴极射线管（Cathode Ray Tube，CRT）显示器加以使用，使交互方式修改对象和创建图形成为可能。这些伟大的成就也使伊凡·萨瑟兰德被人们公认为交互式计算机图形学和计算机辅助绘图技术的创始人。

1963 年，美国召开了计算机联合会，在此次会议上 MIT 机械工程系的孔斯（Steven A.Coons）提交了一篇名为"计算机辅助设计系统的要求提纲（An Outline of the Requirements for a Computer Aided Design System）"的研究论文，该论文对计算机图形学有着重要的影响，它首次提出了 CAD 的概念。该篇论文的提出对计算机图形学的实际应用奠定了重要基础。在理论层面，计算机图形学以映射、旋转、放样、消隐等算法问题为研究对象；研究 CRT 显示、光笔输入、随机存储器等设备和系统是计算机图形学在硬件层面的研究。

20 世纪 60 年代中期计算机图形学得到大力发展，不仅是美国 MIT、通用汽车（GM）公司、IBM 公司、洛克希德公司等高校、大公司着力研究计算机图形学，而且英国剑桥大学等高校及研究机构也开始对其投入大量财力和人力研究计算机图形学，产生了大量促进计算机图形学和计算机辅助设计技术的发展的相关工作。1964 年，由于上述公司与高校的大力研究，美国 IBM 公司已经具有推出计算机绘图设备并将其商业化的能力，同年多路分时图形控制台也被通用汽车公司研制成功。这些成就初步使计算机实现了对汽车的辅助工作。洛克希德公司于 1965 年推出了 CADAM，它是全球第一套基于大型机的商业化 CAD/CAM 软件系统。1966 年，贝尔电话实验室将价格低廉的实用交互式图形显示系统 GRAPHIC I 开发成功。之后一种集成电路辅助设计系统于 1966 年被 IBM 公司成功推出，通过该集成电路辅助设计系统，人们使用 IBM 360 计算机成功完成

集成电路的设计工作。

20世纪60年代，以之前的技术为基础，人们更加深入地研究了交互式计算机图形处理技术，使该技术不断发展，由该技术发展来的软硬件系统没有停留在实验室阶段，已经可以面向工业应用了。随着相关技术的软硬件逐渐商业化，计算机绘图技术得到了不断发展，CAD的概念也开始被大众接受。

（三）20世纪70年代：CAD/CAM技术在发达国家开始广泛使用

20世纪70年代后，多种技术、系统进入商品化阶段，其中包括光笔、存储器、光栅扫描显示器、图形输入板等CAD/CAM软硬件系统，交钥匙系统（Turnkey System）也成功出现，这种系统面向的是中小型企业，图形输入/输出设备、相应的CAD/CAM软件等均包含其中。性价比很高是交钥匙系统的一大优点，除此之外它还提供基于线框造型的建模和绘图工具，拥有维护和使用都较为方便的优势。除此之外人们还初步应用了曲面造型技术。同时有限元建模、质量特征计算、NC纸带生成与检验等与CAD相关的技术也得到了大量的研究和广泛的应用。

初始图形转换规范（Initial Graphics Exchange Specification，IGES）于1979年发表。一套表示CAD/CAM系统中常用几何和非几何数据的格式和相应的文件结构被该标准定义，它的发表使不同CAD/CAM系统之间的信息交换成为可能。

20世纪70年代是开展CAD/CAM技术研究的黄金时代。CAD/CAM建模方法和编程理论得到深入研究，单元技术基本形成，功能模块不断完善并得到广泛应用。据统计，20世纪70年代末，美国安装图形系统的计算机达12000多台，使用人数达数万人。但是，就技术及其应用水平而言，CAD/CAM各功能模块的数据结构尚不够统一，集成性也较差。

（四）20世纪80年代：CAD/CAM技术走向成熟

随着时代的发展，个人计算机和工作站（Workstation）开始在20世纪80年代以后出现，其中著名的有美国Apollo公司的PC、苹果公司的Macintosh PC、SUN工作站等。PC和工作站相比于大型机、中型机或小型机，PC和工

作站的体积小，价格较为便宜，功能不断完善，这些设备使得 CAD/CAM 技术的硬件门槛不断降低，极大地促进了 CAD/CAM 技术的迅速普及。CAD/CAM 技术的迅速普及影响了众多领域，其主要表现为：由军事工业向民用工业发展，从大型企业转向中小型企业，由高技术领域逐渐普及向家电、轻工等通用产品，发达国家不再独享此技术，发展中国家也开始使用。

20 世纪 80 年代之后，人们已经不仅在传统的计算机绘图范围内使用 CAD，与 CAD 相关的复杂曲线、曲面描述的新算法、新理论层出不穷，且这些内容迅速走向商品化道路。不断的新尝试使实体建模（Solid Modeling）技术日益成熟，确定性的、统一的几何形体描述方法被提供，这些内容逐渐成为 CAD/CAM 软件系统的核心功能模块。喷涌而出的各种工作站 CAD 系统、微机 CAD 系统，使 CAD 技术在各种各样的领域得到广泛应用，航空、航天、船舶、核工程、模具等多种行业均已广泛使用 CAD 技术。

1982 年，AutoCAD 被美国 Autodesk 公司推出，它是一款基于 PC 平台的二维绘图软件，AutoCAD 的绘图、剖面线图案绘制、编辑、尺寸标注和二次开发功能都非常强大，不仅如此它还拥有部分三维作图造型功能，它的出现对 CAD 技术的普及产生了非常重要的推动作用，在机械、建筑等行业 AutoCAD 都有广泛的应用，AutoCAD 是当之无愧的二维 CAD 软件的领导者。

美国参数化技术公司于 1985 年成立，1988 年，Pro/Engineer（Pro/E）产品被该公司推出，Pro/E 软件的优点众多，比如参数化建模（Parametric Modeling）、基于特征和单一数据库等，基于这些优点该产品可以使得设计过程完全相关，不仅保证了设计质量，同时提高了设计效率。自此，人们开始应用特征建模（Feature Modeling）技术，统一的数据结构和工程数据库逐渐成为 CAD/CAM 软件开发的主流模式。

怎样超越几何设计，集成单元技术，提供更完整的工程设计、分析和开发环境成为当时 CAD/CAE/CAM 技术的研究重点，以信息共享的实现为目的，支持异构跨平台环境成为相关软件的必要条件。国际标准化组织（ISO）从 20 世纪 80 年代便开始着手制定 ISO 标准 10303"产品模型数据交换标准（Standard for the Exchange of Product Model Data，STEP）"。STEP 涵盖了几乎所有的人工设计产品，对各产品采用统一的数字化定义方法，它的出现奠定了不同系

统之间的信息共享的基础。

（五）20 世纪 90 年代：微机化、标准化、集成化发展时期

在 20 世纪 90 年代，计算机辅助技术（CAX）系统的功能逐渐强大，其接口也愈发标准，主流软硬件平台变为"PC+Windows 操作系统""工作站 + Unix 操作系统"和以以太网（Ethernet）为主的网络环境。计算机图形元文件（Computer Graphics Metafile，CGM）标准、计算机图形接口（Computer Graphics Interface，CGI）标准、计算机图形核心系统（Graphics Kernel System，GKS）标准、IGES、STEP 等国际或行业标准同时得到大量与广泛的应用，这些内容使得不同 CAX 系统之间的信息兼容和数据共享成为现实，使 CAX 技术的普及走出了一大步。

当时间来到 20 世纪 90 年代以后，由于改革开放的加深和经济全球化的发展，我国迅速在 CAD/CAM 领域与世界接轨。SolidWorks、SolidEdge、MasterCAM、UniGraphics（UG）、Pro/Engineer、I-DEAS、ANSYS、Cimatron 等世界优秀的 CAD/CAE/CAM 软件迅速被我国引入，同时在我国的生产生活当中也同样广泛地应用各种先进的数字化制造技术和装备。国内同时进行大量 CAD/CAE/CAM 软件的开发，研制数字化制造设备应用也呈现出百家争鸣的状况。我国开始广泛应用以北航海尔、华中天喻、清华同方、武汉开目等为代表的国产 CAD 软件。我国的二维 CAD 软件性能强大，已经可以匹敌许多世界知名软件，不仅能满足我国国内用户的各种需要，还能使用户体验到丰富多彩的个性化实施策略，软件销售一度达到十几万套；以北航海尔（CAXA）为代表的国产三维软件也迅速发展，数控编程加工软件的性能日益强大，我国软件已拥有一定的市场占有率，这些软件技术的发展开创了具有中国特色的技术创新之路。

随着技术的不断发展，传统的手工绘图模式需要发生改变，国家原科学技术委员会结合国家"六五""七五""八五"计划以及国内企业开展 CAD/CAM 技术应用的基础，提出了"甩掉绘图板"的目标。科学技术部也曾提出："到 2000 年，机械制造业应用 CAD 技术的普及率和覆盖率达 70% 以上，CAD/CAM 的应用水平达到国外工业发达国家 20 世纪 80 年代末、90 年代初的水平，工程设计行业的 CAD 普及率达 100%，实现勘察设计手段从传统的手工方式向

现代化方式的转变,CAD 的应用水平达国际 20 世纪 90 年代中期的先进水平。"❶

20 世纪 90 年代中期,随着计算机技术、信息技术和网络技术的进步,机械制造业逐步向柔性化、集成化、智能化、网络化方向发展,企业内部、企业之间、区域之间乃至国家之间实现资源信息共享,异地、协同、虚拟设计和制造开始成为现实。20 世纪 90 年代末,以 CAD 为基础的数字化设计技术、以 CAM 为基础的数字化制造技术开始为人们所接受,数字化设计与制造技术开始在更广阔的领域、更深的层次上支持产品开发。

(六)21 世纪:数字化设计技术得到普遍应用

进入 21 世纪,计算机技术、网络技术和信息技术飞速发展,产品数字化设计技术得到广泛应用,并呈现出以下发展趋势。

(1)产品可以使用基于网络的 CAX 集成技术实现全数字化设计,在 CAD/CAM 应用过程中,基于产品数据管理(PDM)技术实现并行工程,不仅可以大大提高产品的质量,还可以极大提高产品开发的效率,例如,过去波音公司的波音 757、767 型飞机的设计制造周期为 9～10 年,在采用 CAX、PDM 等数字化设计与制造技术后,波音 777 型飞机的设计制造周期缩短为 4.5 年,有效地提高了企业的竞争力。

随着相关技术的更新与发展,使用 PDM/PLM(产品生命周期管理)进行产品功能配置的企业越来越多,减少重复设计可以通过使用系列件、标准件、借用件、外购件的方法实现。人们使用 CAD/CAE/CAM 等模块的集成,在 PDM/PLM 环境下,无图纸设计产品和全数字化制造产品得以实现。

(2)企业信息化的总体架构由 CAX 技术与企业资源计划、供应链管理、客户关系管理相结合形成。CAX 相关软件功能强大,可实现产品设计、工艺规划、制造装配及其管理的主要功能。实现企业产、供、销、人、财、物的管理是企业资源计划(ERP)的目标。使企业实现内部生产计划与上游供应商物流管理的有机融合是供应链管理(SCM)的目的。客户关系管理(CRM)能够做到挖掘和改善与销售商、帮助企业建立、客户之间的关系。

❶ 薛九天,沈建新,崔祥.CAD/CAM 技术基础及应用[M].北京:北京航空航天大学出版社,2018.

通过集成上述各系统，可以实现企业内部资源与外部资源由内而外的整合，除此之外系统还可以帮助企业在竞争中取得优势。可以建立盖供应商、企业内部设计／工艺／制造／管理部门和用户的集成化信息管理体系，由此解决企业与外界信息流、物流和资金流的顺畅传递的问题，这些可对提高产品开发速度和市场反应速度。

（3）企业的业务流程被 Internet、Intranet 和 Extranet 紧密地链接起来，企业可对订单、采购、库存、计划、制造、质量控制、运输、销售、服务、维护、财务、成本、人力资源管理等环节进行高效率、有秩序的管理。

（4）目前数字化设计和技术的重要发展方向有虚拟工厂、虚拟制造、敏捷制造、网络制造和制造全球化等。

二、数字化设计与艺术的融合

（一）艺术与科技的融合

艺术与科技的融合由来已久，工业革命后产生的对这一现象的文化理论批评构成了其历史语境，但当前的认识是在拓宽艺术本身界定的基础上积极寻求二者的创新。因此，对艺术与科技融合的现状概述为技术主导型路径，其特点包括内容同质化、技术初始化与生产一体化。而在其发展动向上则主张加强艺术的表现力，注重艺术的内容并以内容带动技术创新，其实质是"内容与媒介"互动关系的展现。

1. 语境与当前认识

实际上，人类社会早期艺术与科技的融合便已发生，随着技术的不断创新，技术与艺术也不断融合。浏览人类现有的历史资料可知，除了岩画、雕刻等在人类早期出现的艺术表现形式，其余艺术表现形式几乎都与科技相互关联。我国也有许多科技与艺术相融的艺术表现，有比如在我国战国时期就已现的帛画和后来出现的纸画。但是，此时的科技作用在于为艺术形式的出现提供基础性物质载体，科技与艺术的融合还处于间接层面，科技并不会直接作用于艺术。

在早期文化理论的研究者视角中，当艺术创作中出现极其明显的科技痕迹时，他们几乎都认为科技是摧毁艺术的关键元素，并对其加以批判，正是这条道路构成了艺术与科技相融合的历史。但是，在实践艺术的层面来看却与之相反，艺术

创作者越来越重视科技作为艺术的表达手段，从早期电影的艺术创作到现代的与3D技术相结合的艺术作品，在这些艺术的发展过程中，皆可以体现出这一点。但在这一发展过程中存在一个不可忽视的转变，随着人们对于艺术视野以及艺术本身的构成的不断拓宽，大多数人接受了科技对于艺术的作用并逐渐使用科技进行艺术创作，从波普艺术的美学预设中即可看出这一点，即"扰乱有关题材的既有等级秩序，拓展艺术的参照系以容纳那些迄今仍被视为非艺术的元素，如技术、探奇和幽默……"。❶

分析上述内容可知，在早期的历史情境下艺术科技相融合通常以错位的方式出现，人们会以旧的艺术体系的立场去批驳新出现的艺术表现形态与手法，这很容易造成守旧的文化姿态。但当我们把视野转向当下，我们的认知是要转变艺术界定本身，不仅要承认艺术与科技融合的现状，更要积极寻找艺术与科技结合的良好方式。并以此为基础，更深层次地探索艺术与科技融合的当下状况和未来可能出现的新方向，这一现象在文化理论层面的障碍将会被拨开，人们在历史视角下进行分析将会变得更有利。

2. 艺术与科技融合的动向

明显的技术主导是当前艺术与科技融合现状的特征，科技对于艺术的影响往往是当技术创新之后再应用到艺术层面，这种融合程度大多较低。但当艺术自我表现形态的突破与需求不断发展时，科技创新也必将被艺术发展带动并且艺术与科技将会进行深度融合，这些都是艺术与科技融合的新动向。我们以艺术与科技融合产物的数字媒体设计艺术为例，数字媒体设计艺术在技术的主导下快速发展，反之当数字媒体设计艺术不断发展时，会反作用于科技生产，对科技产生刺激作用并呈现出艺术表现带动技术发展的新融合方式。

事实上，当我们把视角放到历史上观察，从前期的技术主导到后期的艺术表现加强是工业革命时期的艺术与科技融合的整体呈现方式。在早期的工业革命时，复制技术在绘画等领域的大规模应用是由于印刷技术的突破，人们的生活中充满了出现在不同载体上的艺术作品。但是当技术进一步发展时，新的艺术表现形式会随着艺术与科技融合而出现，如摄影。技术的限制仍然是早期摄影发展的主要

❶ 裴晶.简析艺术与科技的融合：现状与动向［J］.科学教育与博物馆，2018，4（2）：81-84.

限制，但随着摄影本身的不断发展与需求，摄影技术得到突破，突破的技术会继续形成辅助摄影艺术发展的新形式。由此可知，在工业革命后期技术的发展会被艺术本身内容的扩张与表达欲望所带动，并且明显区别于艺术和科技融合的早期形态。相似的是，后工业时代，艺术和科技融合的前期会是技术主导，随着技术导致艺术的不断发展，会使艺术表达本身的扩张欲望，并反作用于技术成为技术发展的原动力。

在上海国际艺术节演出交易会举办时，人们格外关注艺术与科技体验区，虽然市场扩张下的技术主导仍是 AR/VR 技术在艺术领域的尝试的开始，但随着艺术的不断发展，艺术自身的表达需要逐渐成为技术突破的重要因素。艺术表达领域的自身创新在未来仍然会是艺术与科技融合进步的关键。

（二）数字艺术的发展历程

在 1963 年之前，"电脑绘画"是科学技术人员用数学算法和电子设备形成的图形图像作品的称呼。1968 年，自伦敦起的首届计算机美术作品巡回展成功举办，展览遍及欧洲各地，最终来到了纽约并在纽约结束。计算机美术从此成为一门富有特色的应用科学和艺术表现形式，艺术领域的新天地自此被开创出来。

最早开始对计算机图形图像系统的研究和开发的人是约翰·惠特尼（John Whitney），同时他也是在电影工业中引入计算机图像的第一人。在 20 世纪 50 年代后期他便开始了将控制防空武器的电脑化机械装置用于控制照相机运动的实验，许多动画和电视广告节目被制作了出来，他也因此被称为"计算机图像之父"。

第一个计算机动画被人们认为是诺尔（Noll）在 20 世纪 60 年代早期通过计算机产生的芭蕾舞。三维空间的输入和展示装置是由诺尔在 20 世纪 60 年代后期和 70 年代早期设计的，这些先驱装置最终成就了今天的虚拟现实系统。

在美国俄亥俄州立大学任教的计算机图形学教授查尔斯（Charles A.Csuri），在 1955 年到 1965 年 10 年间陆续展示了他的计算机绘画作品。1965 年他便着手于创造计算机动画电影，并于 1967 年在比利时布鲁塞尔举办的"第四届国际实验电影节"上获得了动画奖。在数字媒体艺术领域中查尔斯作出了杰出贡献，因此查尔斯在 1996 年被美国计算机图形图像权威机构 Siggraph 正式认定为计算机图形学的先驱者之一。

自从 1968 年开始，美国锡拉丘兹（Syracuse）大学艺术和设计学院的计算机图形教授爱德华（Edward Zajec）设计实时的数字媒体艺术绘画和动画作品便是他的工作重点，类似于约翰·惠特尼，他的作品最终能够产生一些能够特别有趣的画面和图案，是因为以不同的算法或规则为基础。因此，在过去的几十年间他的作品被人们广为收藏。

主要研究计算机图形和交互系统的佛里德·纳克（Frieder Nake）是德国不来梅（Bremen）大学的教授，他对于数字艺术有着浓厚的兴趣，它长期以来从事了许多创作实践。

作为数字媒体艺术先锋，纳克在 20 世纪 60 年代中期和同时代的诺尔（Noll）和乔治（Georg Nees）近乎同一时间在德国斯图加特艺术画廊、美国纽约霍德华·怀斯（Howard Wise）艺术画廊等地进行公开展览，公众看到了他们的数字艺术作品，此次展览也称为首次数字艺术展。Frieder Nake 所具有的艺术家的天赋和视觉表达能力在这些精美的图案中体现得淋漓尽致。数学和美学的令人着迷的特殊艺术境界被纳克通过计算机向公众展示了出来。

贝尔实验室也在计算机艺术研究中取得了重大进展，在线条打印机上叠印字母和标志的技术被计算机科学家肯尼思·诺尔顿（Kenneth Knowlton）开发了出来，此项技术功能强大，甚至照片上明暗的大致灰度差别也能被模拟出来，"计算机裸体"及其他的一些作品都是由诺尔顿使用这种方法创作的，除此之外诺尔顿和其他艺术家一起制作了许多计算机动画电影，并编写出了著名的 BEFLIX 的计算机动画语言。

第三节　数字化设计的基本原理

一、数字化设计的知觉原理

（一）知觉的一般特点

21 世纪初，心理学家便普遍认为人的知觉规律有迹可循，他们进行研究并

取得了众多研究成果，比如当我们利用视觉知觉规律生产吸引人的商品包装或者样貌特殊的建筑时，新鲜的商品包装会吸引顾客购买以实现经济收益；独特的大楼会美化城市，成为标志性建筑，带来艺术效果。就如同不同器官的作用不同，不同的知觉也会大相径庭，因此并不是所有知觉都会对艺术设计产生巨大的影响，下面我们仅讨论其中一部分。

人用眼睛接收光，用耳朵接收声，如果想接收外部的信号必须借助感官，获得这些信息后大脑会将其进行加工，之后反映事物整体的心理现象便会产生，这个心理现象便是知觉。也可以说，知觉是客观事物直接作用于感官，而在头脑中产生的对事物整体的反映。

感觉和知觉都是外界的事物在人体内的感性反映，无论是感觉还是知觉，都是人体的感觉器官接收到外界事物的信号才能产生，在此过程中感觉器官直接参与接收，当感觉器官接收不到任何外界信息时，那么不仅不会有感觉，知觉自然也不会产生。

人必须先产生感觉才能产生知觉，但将各个相关感觉不停相加依然无法得到知觉。经过研究，人产生知觉的方式很复杂，当外界信号直接作用于人体各器官接收到各种不同的感觉时，大脑会根据个体在之前生产生活中的经验整合这些感觉，最终形成能够认知的结构。这种整合后形成的结构复杂性不是个别感觉简单相加可以比拟的，知觉要比个别感觉的简单总和丰富得多。人们都以知觉形式来反映实际生活中的事物。

感知的主体是知觉的依赖，也就是说是具体的人，并不是单独的感觉器官，比如眼睛、耳朵、鼻子。影响知觉的因素多种多样，个体对事物的兴趣爱好、对待感知到事物的态度、当前所处环境下自身的需要，知觉者在之前生产生活中获得的一般经验，接收到的信息是否符合预期以及记忆系统中已存储的信息，或多或少都会在知觉的某个过程中产生一定的影响。

人体器官功能多种多样正是为了应对同样多种多样的知觉，各种知觉的产生往往需要多个器官协同才能形成，但每种知觉往往会有一个或几个器官起主导作用，根据主导器官的不同我们可以对知觉进行不同的分类，比如视知觉、听知觉、嗅知觉、触知觉，等等。

除了根据主导器官对知觉进行分类，我们还可以根据事物的特征在人脑中的

反应对知觉进行分类，据此我们可以将知觉分为空间知觉、时间知觉和运动知觉。空间知觉是人体感知物体空间位置的知觉，比如某个物体身处何地，或者某个物体的大小远近；时间知觉是人体对事物是否延续和其顺序性的知觉，比如人感知时间的流逝和岁月的变化；运动知觉是人体对空间中物体移动属性的知觉。错觉是特殊的知觉，当人的知觉不符合客观现实时，人便会产生错觉。

（二）知觉组合与数字化设计艺术

许多的知觉组合原理被格式塔心理学派提出，为此他们对知觉问题做出了大量研究，数字化设计需要了解这些组合原理。

1. 图形和背景

随着外界刺激被人们接收，人们总会根据自己已有的经验将接收到的信号进行组合，分为图形和背景。图形是突出的部分，因此图形是知觉的主体，图形往往能够被人们清楚地知觉到，相反，作为次要的知觉对象，背景往往是模糊的朦胧的。如果我们在数字化设计的画面中在建筑物下衬托以行人、汽车等，使其比例悬殊，往往可以使观众对建筑物获得高大的印象，因为产生了对比效果。除此之外，许多书籍采用白纸黑字，便是为了强调对比，使读者更容易注意到黑字，忽略白色的背景。

2. 相邻性

人们总会把在空间中临近的物体部分组合在一起，在数字化设计版面上亦是如此。该问题可以排版中的字间距与行间距的关系来说明。在排版过程中，当行距小于字距时，读者进行阅读就会比较困难，文字行距大于字距才是正确的编排方式。数字化设计中该原理同样适用，如果不想造成读者的混乱，需要使相同的或者相互关联的信息在空间上必须接近。

3. 接近性

自动组合信息的能力也是受众具有的能力，受众会将临近的事物组合在一起，当看到某事物时会产生其临近事物的印象。比如，在"雀巢"咖啡的广告中，一男一女在舒适温暖的房里一边听着浪漫、柔情的音乐一边喝着咖啡。相似性原则便体现于此广告当中，广告把音乐和咖啡联系起来，使消费者容易联想到谈情说爱与家庭的温馨，使购买动机从消费者内心油然而生。

4. 封闭性

闭锁是人们需要的，当不完全的刺激被人们遇到时，人们往往会将缺失的部分有意无意地补全，将并不完全的刺激当成一个整体进行识别。数字化视觉设计表现当中会广泛应用封闭原则，设计出的产品如果不完全或不完整，受众总会自觉或不自觉地将不完整内容填补完全，这样不完全的内容往往有着更高的吸引力或更高的记忆效果。

二、数字化设计的注意原理

如果注意不到商品，人们便不可能去选择商品，在目不暇接的信息当中，其中就有数字化设计艺术的信号。受众会在众多的信号中选择一部分并将注意力集中到选择出的信号中。受众的选择往往不是随机的，那些特色鲜明、新颖具有创意、生动独特的内容总会引起受众的注意。成功地吸引受众既是数字化设计艺术重要的手段，也是数字化设计艺术成功的第一步。注视的接触效果基本决定了设计的效果，对数字化设计艺术的理解必须建立在注意的基础上。当数字化设计不能引起注意时，数字化设计也就失去了它的意义。

注意是心理或意识活动对一定对象的指向和集中，当人们处于注意状态时，心理活动将会对一定的对象（将意识集中在特定的对象或概念上）有选择地朝向，不仅如此，心理活动还会集中于一定的对象。

（一）注意的一般特点

注意的特点有指向性与集中性。注意是普遍存在的心理现象，它无法单独存在，注意需要伴随人其他心理活动才会表现出来。

1. 注意的指向性

注意的指向性，指的是人们把心理活动指向选择的某对象，没有被选择到的对象会被心理活动隔离。通过注意的指向性显示，选择性是人们认识上的特性，人们会有意无意地对认识活动的客体进行选择。心理活动确定并专注于一定的事物就是注意的选择性，注意的选择性还能做到离开那些未被选择到的事物，与此同时，人们还会以全部精力来对待它，并抑制其他与其相争的活动，最终清晰鲜明的反应作用于被选择的对象。

2. 注意的集中性

注意的集中性是指，为了让接受的内容重点有鲜明清晰的反应，一切与传播信息无关的事物不仅要离开，而且要抑制对于接受无关或者有阻碍的活动。

人无法在同一时间内注意到所有对象，只能注意少数的对象，能被清晰地意识到的对象是被集中注意到的对象，最终成为注意的中心。当注意的中心为有意义的刺激时，便会有相关的感觉器官朝向它，对象便会被更好地察觉，该刺激物也会被刺激集中，所谓"举目凝视""心无旁骛"就是说的这一原理。对其他事物视而不见、听而不闻，人的心理活动只集中在少数事物上便是注意的集中性。注意的集中性会使心理活动不断深入，以全部精力来对付被注意的某一事物。

主观和客观两个方面的因素均能引起受众的注意。受众拥有了购买商品的愿望、动机与需要，这些因素便是主观因素，这些因素可能使人们注意到商品及其相关事物。新奇的、相对突出的、运动变化的刺激物及其对受众感官的刺激便是客观因素，比如人们会对服装店里身着时装的活动模特所吸引。

（二）数字化设计中引起注意的方式

影响注意的途径有两种，一是刺激物是否深刻，如强烈的刺激或刺激物突然变化容易引起注意。二是人体的意向性，如由于生活的需要，或者是根据主体的兴趣，主体会自觉地使某些感觉器官集中于某种事物。

1. 刺激

刺激物施加于感受器官的影响叫作刺激，它是一种心理现象产生的方式，客观现实对人体作用的结果作用于人的一切社会活动，这些社会活动也都是通过刺激—思维、判断—反应的结果。

物理性刺激和社会性刺激是数字化设计艺术作品受众刺激的两种分类。物理性刺激既包括图形、文字、动画、形状、色彩、肌理这类形式因素对受众的刺激，又包括商品的性能、用途、效果、质量等的刺激；社会性刺激包括社会道德规范、社会群体对个人行为的要求、社会风尚与流行，等等。当受众进行采购行为时，如果同时受到这种刺激，便会产生对某种商品的需求欲望。

刺激分为消极性刺激和积极性刺激两种方式。消极性刺激就是从负面进行诱导，使人的选择避免某种不良结果。积极性的就是正面进行号召，在进行劳务或

者购买商品后可以获得的好处或益处。

以下为影响刺激的主要因素。

（1）生理因素　如果刺激物持续时间过久或者强度过强，有可能造成神经细胞超过兴奋限度，抑制过程便会发生。如果适应了刺激物，会造成刺激过剩，使神经的兴奋降低，有可能造成注意力抑制。

（2）刺激强度　并不是任何刺激都会使人的各种感官发生反应，只有适当的刺激会使各种感官发生反应，人们不会对太强或者太弱的刺激强度产生感觉或注意。

（3）个体的知识、经验　刺激作用的大小不仅取决于刺激物本身如其性质和强度，还会与个体的知识、经验、个性等主体因素有关。比如人较容易接受过去体验过、熟悉的刺激，对于这类刺激往往反应也较快而深刻。

（4）受众的情绪　影响刺激效果的另一重要因素便是情绪。被吸引—兴趣—联想—欲望—比较—依赖—行动—满足便是消费者购物的过程，由此可看出仅仅只有行动这一环节没有带强烈的感情因素。想要抓住消费者的注意力，唤起情感反应无疑是最好的办法。如果商家仅进行知识性或者理智性的宣传，想要达到吸引人的目的难如登天，还会使消费者感到冷漠和枯燥，甚至对消费者造成"拒人千里之外"的极差效果，所以商家往往制造愉快的气氛来捕捉消费对象的情绪，让消费对象关心，引起注意。

2. 主体的意向性

主体的意向性是通过主体的需要来引发的。在数字设计中通常要通过特定的设计方式和元素的运用来引发主体的需要，进而让主体产生意向性。例如在饮料包装上添加鲜艳的水果元素，就能引发受众产生口渴的感觉，从而引发其饮用饮料的需要。

在一定的条件下集体对客观事物的需求便是需要，心理学家认为人们要收到某种来自身体内部或者外部的刺激的反应才会产生需要。比如当人受到外部环境的刺激（看到商店的毛衣挺好看，觉得自己也该有一件）时会对毛衣产生需要；当人受到其身体内部的刺激（感到寒冷）时也会对毛衣产生需要。人的需要总会在受到消费习惯、社会条件、社会科技发展的状况等条件的影响。受众的需要可以分为生理需要和心理需要两种。生理需要是指如由于饥饿，人们产生了对食物

的需要，为了生存，人们离不开水和空气这些为了维持生命和延续种族而形成的天然需要；心理需要是指为了提高物质生活水平的高级需要，如人们对某些商品的要求除了好用、实用外，还追求其造型、色彩等。

三、数字化设计的记忆原理

有意识地增强受众的记忆效果在数字化设计艺术中是非常有必要的。下面将简要介绍心理学中与记忆有关的知识，着重讨论怎样在数字化设计中运用记忆相关的心理学知识。

（一）受众记忆特点

1. 受众的记忆

在人们的头脑中积累和保存个体经验的心理过程便是记忆，记忆的过程有识记、保持、再现（再认、回忆）。人的大脑对外界输入的信息进行编码、存储和提取的过程，这是用信息加工的术语对记忆的描述。各种对象都会在人们头脑中留下不同程度的印象，其中包括被人感知到的事物，人主体的情感体验，对问题的思考，参与的活动。记忆就是能在人脑内保存相当长时间的那一部分，在一定条件下的恢复。

记忆并不是被动消极的人类活动，而是一种积极能动的活动。为了让外界输入的信息能被大脑接受，人们会主动地编码外界输入的信息，没有被编过码的信息不能被记住。同时，人们也会选择外界信息，人们只会有意识地识记那些对人们的生活具有意义的事物。除此之外，人们已有的知识结构也是人记忆的依赖。人们把记忆分为有意记忆和无意记忆、短时记忆和长期记忆。

受众的记忆是离不开消费活动的。受众对商品发生一定的兴趣才有可能产生消费活动。受众想要决定自己的购买行为和对商品的选择行为时，需要对商品的各种功能与特征产生认知，而这种认知的产生需要兴趣的引导，所以兴趣是消费活动的前提之一。

以下几种形式便是受众对于数字化设计所传达的信息的记忆。

（1）形象记忆　大脑以感知过的事物在人脑中再现的具体形象为内容的记忆是形象记忆，形象记忆的特点是能保存事物的感性特征，直观性强。

（2）语词逻辑记忆　以概念、观念为主要形式的是语词逻辑记忆，它的特点有概括性、理解性和逻辑性。人脑中保存经验最方便、最经济的形式便是语词逻辑记忆。形象记忆内容在质量和数量上都无法超过语词逻辑记忆，它是人类特有的记忆，语词逻辑记忆可以保存下来人们对自然、社会和思维本身的规律性的知识。

（3）情绪记忆　把个体对某种情绪或情感的体验作为内容的记忆是情绪记忆。

（4）运动记忆　以人们操作过的动作为内容的记忆被称为运动记忆，例如书写劳动操作和某种习惯动作的记忆。运动记忆有着识记困难的特点，但运动记忆一旦被记住，则拥有易保持恢复，且不易遗忘的特点。人们想要习得言语、掌握和改进各种劳动技能都要以运动记忆为基础

2. 记忆在购买决定中的重要作用

当受众回忆过去生活实践中感受或体验过与商品有关的情感或信息时，会加深对商品的认识。这个行为能够帮助消费者在购买活动中净化认知过程、刺激购买行动。如果消费者无法在脑内再现之前生产生活中对于此类商品的相关内容，那么对此商品的认知过程势必会受到影响。心理学研究表明：消费者的自我解决的过程同消费者的购买决策过程极为类似，共有四个阶段组成此过程：问题的认知、接受与评价信息、购买活动与购买后效果的评价。

（二）增强受众记忆的策略

加强设计宣传效果的另一个有效途径便是使数字化设计艺术在受众的记忆中增强。有以下几种常用的对策可以增强受众对数字化设计艺术的记忆效果。

1. 减少记忆材料的数量

科学研究发现 72 个组块组合了人的记忆容量。人的记忆容量有限，往往需要记忆的内容越少越容易记住，尽量减少记忆内容的数量可以使设计信息更容易被受众记住。

2. 增加刺激的维度

刺激特性的数量便是刺激的维度，对于一种颜色来说，颜色深浅和颜色的明亮度便是两个不同的维度。不仅仅在某一维度上变化刺激，使刺激增加到多个的

维度，可以增加人们辨别刺激数目的能力。例如世界上公认的成功广告，"可口可乐"路牌广告，它将构图、线条、色彩、修辞等不同的内容和谐地组合在一起，使路过的行人迅速准确地直奔主体，广告便能给人留下深刻的印象。

3. 利用直观、形象的刺激

增强受众对事物整体印象的记忆的重要方法之一是利用直观的、形象的刺激物传播信息。一般来说，直观的、整体形象的东西更易记忆，而抽象的、局部的东西不易记忆。直观的东西虽然只能形成感性知识，却是记忆的重要条件。我们可以在设计中采用直观表达，如用实物直观和模拟直观以及语言直观进行信息表达，采用这种方法可以使人一目了然增强知觉度，吸引受众，最终达到提高记忆的效果。

4. 利用理解增进记忆

记忆材料的重要途径之一是理解。如果我们成功理解了对象，那能更好地掌握记忆材料的全面性、精确性和巩固性。理解记忆的效果优于机械记忆。理解能够做到在受众大脑中将已有的知识经验建立联系，在脑内已有的知识结构中纳入新材料，这样的记忆效果更好。

5. 利用重复与变化增强记忆

研究记忆遗忘规律可知，很多因素都会影响记忆信息在人脑中的痕迹，遗忘会随着时间的增长逐渐发生。我们可以利用适当的重复这一重要手段来增强记忆效果，延长记忆作用。因此网络广告中常用的策略便是有意识地采用重复手法，反复刺激受众对商品的印象。

然而，接受者有时会讨厌过分的重复，所以重复要有限度。因为在环境中新异的刺激更易记忆，有经验的表现者往往还会在形式和表述方式上变化。

6. 注意设计的编排顺序

研究记忆与遗忘的心理学发现，中间的记忆更易被遗忘，人们更易记牢最初和最后的事物。根据此规律，我们必须在设计表现中对信息做适当的排列。

7. 利用韵律化、形象化的材料增强记忆

人对不同记忆材料记忆的难易程度不同，记忆数字最为困难，诗歌最容易记忆。抽象化的材料很难记忆，象形化的材料容易记忆。在广告创作时，可以采用人们熟知的动画、诗歌等内容进行设计，许多经久不衰的成功广告都采用了此类

方法。象形内容、韵律化内容在网络广告当中更是随处可见。

8. 选择适当的呈现方式

研究表明儿童易于记住电视画面出现的信息，成人则擅长记忆文字信息，因此在数字化设计艺术中，要记住面对不同人群要选择受众容易记忆的呈现方式。

四、数字化设计艺术中的思维和想象原理

（一）人类的思维与想象

1. 人类思维的一般特点

思维是人脑借助于言语、表象和动作实现对客观事物的概括和间接反映。思维是认识的高级形式，是人类对于事物本质特征和内部联系的认知。人们想要对客观事物进行概括，必须先从感知觉获取与实物相关的感性内容，对这些感性材料进行分析，提出并验证假设，最终得到理性的事物本质。

思维的第一个特点是概括性。我们无时无刻不在接收着各种感性材料，思维的概括性是指思维可以把数量繁杂的感性材料的共同本质特征和规律甄别出来，最终形成概括的特点。思维的概括性使人们打破了具体事物的局限性，使得人们在一定程度上可以独立进行思维，不再去完全依赖具体事物。正是因为思维的概括性，人们才可以在广泛了解事物的同时对事物进行深刻思考。概括性是思维的重要特性，概括能力的强弱在一定程度甚至可以反映出人思维能力的高低。概念的形成需要思维概括性地参与，除此之外，思维的迁移能力也离不开思维的概括性，正是概括性得到事物的本质，才能让思维避免了大量无关因素，进行思维迁移。例如，因为观察到不同种类的茶叶都具有吸附性，通过思维的概括性我们便可得出各种茶叶都有吸附性这一共同特点。

思维的第二个特点是间接性。我们可以通过思维认知分析事物，但思维并既没有与事物直接接触，也不直接作用于事物，思维是通过自身之前生产生活当中积累的经验，并通过感知器官等作为媒介才能对事物进行间接的反应。思维的间接性带来极大的便利，正是思维的间接性才能让人们超越事物本我感知到的直接信息，去了解事物的本质，预测事物未来的变化。例如，当我们看到某些食物的

样貌时，可以判断它是否变质，并不能通过观察食物的外面弄清它为何变质；但利用思维的间接性，我们可以通过学到的知识和之前的经验弄清楚事物为什么会变质。

思维的第三个特点是创造性。思维也是大脑在探索和发现的反映，当新的事物和新的关系出现在我们面前时，便需要利用思维将新的事物和关系纳入人脑中已有知识与经验体系当中，因此我们需要不断地更新脑内的知识经验，并将新旧知识经验形成新的关系。

2. 人类想象的一般特点

想象是指用过去感知到的感性材料创造新的形象，或者通过改造脑内已知的形象形成新的形象的过程。表象是客观事物通过各种感知觉器官直接在人脑形成的映像。通过人脑将表象进行加工处理，形成未在大脑中存在的新形象就是想象。

想象的形成有三个条件：第一，想象必须基于想象者的经验，这个经验既可以是直接经验也可以是间接经验；第二，必须要有人脑的参与，需要人脑对于表象进行加工；第三，想象形成的新形象需要是一个想象者没有直接感知过的新形象。

自然界的其他生物并不存在想象，想象是人类特有的心理活动，想象依赖人的实践，人不在实践中获得表象，不在实践中用大脑对表象进行加工就不可能出现想象。正是因为想象，人类的生产生活才能变得如此丰富多彩，人们才能发明创造，改进世界。想象在消费过程中也起着重要作用，比如当消费者去购买家具时，看到心仪的家具往往会伴随着家具出现在家里的想象。

（二）数字化设计艺术中的联想

1. 联想的心理学规律

世间万物都有着千丝万缕的联系，当这些事物信息被大脑接收处理时，大脑也会对不同事物在心里形成联系，由某些事物或经验引起另一事物或经验的过程就是联想。联想在心理学中被认为是之前短暂形成过的神经联系的复活。目前认为联想有四种规律。

（1）接近律　联想容易发生在时间和空间位置接近的事物上，例如今天看到某品牌在宣传其商品，明天在超市看到商品，就有可能联想到昨天商品的宣传

词或宣传商品的人。

（2）对比律　人们往往会联想到与事物特点相反的事物，比如饮品将沙漠作为饮品包装的背景，易使人联想到口渴，在沙漠中喝水的广告便会给人留下深刻的记忆。这便是对比律应用的实例。

（3）相似律　我们见到某事物时会联想到与其相似的物品，如果利用其他相似的知名产品对自己的产品进行宣传，这便是利用了相似律。

（4）因果律　与事物在逻辑上相关的内容易使人产生联系，例如：某产品宣传自己是国际大品牌，那消费者往往会对产品进行联想，认为这个产品质量肯定过硬。

2. 联想在数字化设计中的应用

联想是加强数字化设计在人心中印象程度的重要工具。在实际操作中，展示数字化设计的时间或空间有限，合理利用联想往往能达到意想不到的结果。当对不知名的产品进行宣传时，可以利用与之相似的知名产品，合理利用联想的相似律对相似的产品进行宣传以提高知名度。或者利用产品与其他事物的因果关系，使产品在某方面的效果深入人心。例如，可以利用茶叶帮助消化的功能，在宣传中将茶叶与健康相关联，之后人们可能在看到茶叶时联想到健康，最终购买茶叶。

（三）数字化设计艺术中的联觉效应

1. 联觉心理规律

联觉的定义是由一种感觉引起的另一种感觉改变的现象，它是由感觉的相互作用引起的，例如当我们看到红色时，往往觉得温暖，看到蓝色时，往往会萌生一阵寒意，这种现象便是由视觉引起的联觉现象。再如音乐喷泉，它的原理是提取音乐中的信息，随着音乐的变化改变喷泉喷出水柱的运动状态，这时观看音乐喷泉的人便会体验到奇特的视听盛宴。

2. 数字化设计中的联觉心理效应

联觉的心理学规律是至关重要的，因为只有我们充分了解了联觉的心理学规律，才能将其更好地利用在数字化设计当中，使数字化设计更上一层楼。

广告通过不同的媒体会对人产生不同的心理作用，比如网络广告会给人带来

强大的视觉和听觉冲击，但与传统广告相比，它很难将这些视觉听觉冲击与人体的其他感觉相关联起来。所以对网络广告进行数字化设计时，可以采用更生动的动作、语言，使人们看完广告后有一种产品就在眼前的联觉。

联觉的产生不需要思维，它是由一种感觉引起的另一种感觉变化，因此它比联想更加生动，更易产生。联觉是提高数字化设计的便捷通道，更易传播，对人更易生效，达到预定的效果。合理利用联觉可以使我们设计出视觉艺术效果更好的产品。

第四节　数字化设计的发展趋势

一、重工业领域数字化设计发展趋势

（一）先进的复杂系统总体设计技术

国内外研究机构和先进企业针对多目标、多约束、多学科、跨地域等系统总体设计问题，在多企业并行协同设计、多学科优化、多目标优化、模块化设计、基于模型的设计技术等方面取得了多方面进展，对于大幅度降低复杂产品生命周期成本、提高产品研制生产效率和质量具有重要作用。例如，DARPA利用"自适应车辆制造（AVM）"计划开发的数十种软件工具以及"造车"协同平台，广泛吸引社会智慧共同参与两栖步兵战车（IFV）的研制，两个多月就完成IFV动力传动子系统和行动子系统的设计与仿真验证，采用传统方法通常需要几年时间。这种具有颠覆性意义的数字化设计制造技术的推广应用，将有效缩短复杂产品研制周期和降低成本，提升快速研制生产能力。

（二）虚拟设计与仿真验证技术提升

近年来，虚拟设计与仿真验证技术越来越多地应用于复杂产品研制中，有助于在项目开发早期及时发现潜在的设计问题，优化产品性能，从而减少复杂产品的研制成本、风险和时间，提升复杂产品的研制效率和设计能力。美国推动虚拟

设计与仿真验证技术在武器装备研制中的发展和应用，例如，雷神公司利用增强现实技术加快导弹设计，BAE 系统全球作战系统利用沉浸式数字样机进行设计验证；美国陆军在积极研究与应用先进建模与仿真技术；高性能计算技术在复杂构件或系统仿真设计中彰显重要应用价值；多种数字化仿真与分析工具得到开发和应用，对提高武器装备研制水平产生重要影响。

（三）数字化车间系统向智能化方向发展

数字化工厂是将现代化工业技术与信息化技术融合的代表，它是智能化生成道路上的重要一环。数字化工厂功能全面，它可为工厂制造生产的全过程进行监控，为生产的各个环节提供有力支持，利用仿真、高度集成等方法，在智能化生产上起到不可或缺的作用。我国的数字化工厂起步早，各制造业企业如华为、上汽、海尔等于 2000 年左右便开始建造数字化工厂。随着时代的变化，2013 年后我国劳动力成本不断上升，国际竞争越来越激烈，对于一些特定产品，传统的工厂模式已经很难满足产品的质量与生产效率，一些大企业也越来越重视自己的数字化工厂建设，数字化工厂更是在汽车制造、航天航空、造船等相关领域企业被广为建设。2014 年 9 月英国制造技术中心（MTC）启动首个数字化工厂验证实验室，旨在通过虚拟 3D 工厂演示验证产品大规模定制能力，展示如何在新工业革命中塑造英国制造业未来。该工厂被认为是工业 4.0 的演示验证器，预计验证优化后的数字化工厂可提高生产效率 30%。英国谢菲尔德大学先进制造研究中心（AMRC）正在研究建造 2050 未来工厂。该工厂是世界上最先进的工厂，可提供最先进的机器人、柔性自动化、无人工作区和虚拟环境下离线编程技术。

二、轻工业领域数字化设计发展趋势

（一）设计优化

1. 制作平台优化

随着数字化设计愈发受到大众重视，各种支持数字化设计的三维数字模型软件应运而生，产业的需求使这些软件与时俱进，这些软件的进步又反过来推动产

业的进步。数字化模型软件更具直观性,不仅给专业人员的生产需求带来了更多的便利,也使非专业人员能感受到产品的设计理念。现如今的软件功能丰富,跨平台的交互使软件更高效,使模型在不同的平台获得展示,也会因增强现实、虚拟现实等技术的加入获得更好的用户体验,不仅使用起来更加沉浸舒适,在设计过程中也能节约大量时间,真正做到了高效快捷,对产品的后续修改也更为方便,最终达到从各种方面提高产品质量的目的。

2. 设计途径多样化

传统设计模式需要消化大量设计师的时间和精力,不仅需要大量手绘的设计内容,还需要利用手工模型确认产品的可行性,整个过程不能出错,一旦出现错误,整个过程基本要重新开始。而通过计算机软件设计出的产品便可避免这些错误,软件的高性能可以做到仅仅取消错误的步骤,设计师不必再为那些正确的内容耗费时间精力,除此之外,计算机软件中的数据库存在着大量优秀的产品设计,设计师还可查看数据库对优秀的产品进行学习,以达到高效高质量设计产品的目的。各种各样的软件为设计人员带来了不同的设计途径,比如设计图片时,PS 软件最受欢迎,但面对相对简单的设计任务时,设计师可以使用美图等软件,在手机上即可完成设计。

(二)跨界融合

传统设计行业往往被区分开来,比如服装设计、工业设计等行业的区别很大,而进行数字化设计可以使产品横跨多个领域。例如在平面设计中的数字化设计,设计师往往会加入音频、画面、3D 立体等内容丰富设计。又比如在服装设计领域也会将闪屏数字化,在数字化产品的基础上使用投影等技术,最终使服装呈现。在数字化设计的风潮中不同的设计领域正在逐渐融合。

(三)传播再生

信息化时代网络已成为各个产业开辟新宣传、新销售的重要途径,文创产业是其中的佼佼者。网络的出现为文创产业保护传承传统文化的方式注入了新鲜血液,文创产业结合当地的地域文化能引起当地居民对于传统文化的高度共鸣,再结合网络等潮流元素,会吸引更多的年轻人了解参与到文化当中,使小众文化得

到推广。在网络的参与下民众可以最直观、最便捷的方式了解文化的核心乐趣，从而激发大众对于传统文化的热爱。网络已成为传统文化再构建的重要平台，使传统文化再次发光发热。

（四）交互创作

在传统设计行业当中，设计任务往往被认为是复杂的、专业的、一般人无法参与的，传统的设计师往往需要多年的学习、不断的积累以及丰富的实践技巧才能设计出产品。但随着数字化平台的逐渐完善，很多没有设计经验的用户也可以借助设计软件等工具参与到设计环节当中，其中交互的设计模式便是大众参与到设计中的重要途径。许多产品允许消费者进行私人定制，比如 NIKE 的某些鞋类，消费者可以自行选择鞋子的颜色、图案、文字等内容，最终形成的便是由消费者和产品设计师共同设计出的独一无二的产品，可口可乐也有类似的产品，消费者可以自行选择产品包装上的文字。这种交互式的产品设计模式可以使消费者参与到自己要购买的产品当中，获得更多的乐趣，深受消费者的喜爱。

三、艺术领域数字化设计的发展趋势

（一）技术的分离与艺术的成熟

科技与艺术的分离几乎是任何艺术表现形式必须经历的过程。任何艺术的诞生都源于生产生活中的以劳动力作为条件的实际应用过程，当满足了实用条件之后，艺术才会发展。例如建筑最初是为了满足人们的住房需求。但随着时代的进步与发展，当实用性这种基本的需要已经被充分满足之后，人们便开始需要审美这种高级的需求。现如今人们的审美和对于艺术的追求不断提升，对于美的表现和追求甚至成为人们选择产品的主要标准。数字艺术设计中更是需要体现出人们对美追求的特点。在我国网络图形设计的早期时，人们使用 HTML 和 Java 两种语言进行网页设计，因此想要从事网页制作以及网页图形设计工作的人员需要具备过硬的专业知识，必须是专业人员才能完成。如今各种新型的数字艺术处理软件蓬勃发展，使得数字艺术设计从传统计算机和数字技术分离出来成为可能。将来，数字艺术设计可能会进一步与技术分离，技术部分由从事相应的专业人员

进行，而在设计方面会变得更加便捷与高效，使得越来越多的人可以参与到设计当中，使得设计越来越普及。随着网络数字化设计的不断普及与提升，它还会反作用于网络的现代图形艺术性，当用户的艺术追求越来越高时，必然会使网络自身的艺术性提高。

（二）数字视觉艺术设计优势的进一步强化

数字艺术设计的表达形式多种多样，我们不能只顾及设计中的视觉表达，而是需要将嗅觉、触觉、听觉等内容结合其中，做到多种知觉共同使用，达到最终的设计目的。目前，越来越多的表现手法（如 VR 技术）被开发出来，现有的表现手法的功能越来越强大，适用范围越来越广。多媒体技术的发展为设计提供了更易于传播的平台，用户可以根据自己的喜好选择不同的平台，感受不同的体验。人们认为数字艺术设计的交互性在未来有着重大的发展潜力，它被认为是推动数字设计的重要推动力。交互性需要在网络图形界面中尽量表达，为此实现交互性需要进行界面设计，这里的界面指的是与用户进行交流的数字界面，并非物理意义上的计算机屏幕。交互性设计的目的便是服务用户，为用户提供便捷高效的使用方式，使本应复杂的功能以最简单的面貌展现在用户面前。除了交互性，数字化设计还要考虑系统性和延续性的问题，数字化艺术依旧需要不断完善自己各方面的特点，最终形成自己的优势特征体系。但是，目前数字艺术设计的优势还处于初期，人们可以做到的优势多以新颖的"创意"和独特的"卖点"为主，想要形成绝对的"优势"还需要很长的一段时间来探索，正如工业设计的探索至今还在不断进行一样，人们对数字艺术的探索的脚步不会停止。

（三）数字媒介形态向数字产品的转变

当我们畅游在互联网的海洋当中时，一定会感叹互联网内容的丰富多彩。但与此同时，您似乎也会觉得现在的互联网图形学还不足够，需要进一步的提升。那么哪里还需要改进呢？当代最有影响的未来学家之一尼葛洛·庞帝曾经评价计算机和互联网使媒体世界改头换面。互联网为资讯的分享、合作和商务创造了全新的空间。网络可实现包括媒体在内的几乎所有我们能想象得到的服务（例如网

络家庭），而网络性艺术设计则是实现这些服务的界面。也就是说，当网络用以实现这些服务时，我们所看到的网络图形艺术将不再是发布信息的数字媒体，而是转变了形态，成为满足我们功能需求的数字产品。这里的数字产品并不是我们现在所说的采用了数字技术的产品（如 iPad 等），而是真正以数字形态呈现在数字设备和网络中的产品。

第二章　数字化艺术设计

随着数字化设计技术的发展,其在艺术设计领域内的应用也逐渐深入。本章主要介绍了三方面的内容,分别是数字化艺术设计体系、数字化艺术设计的要素、数字化艺术设计的特征。

第一节　数字化艺术设计体系

一、参数化造型技术

采用传统的造型方法在构建各种具有固定类型和尺寸形状的几何模型方面具有经验性特点，这些模型也被称为静态造型系统或几何驱动系统（Geometry-driven System），但是其很难满足产品变异设计需求，在编辑和修改零件固定形状和尺寸方面过于繁琐，因此不适合被系列化开发。

使用参数化造型技术时，依赖约束可定义和修改几何模型，包括解决有关尺寸、拓扑和工程的问题。在参数化设计中，参数和约束之间存在关系。如果输入新的参数值并将原有约束关系维持在各参数中，则可以通过解几何形体方程的形式来获得新的几何图形，从而可以动态和创造性地控制新产品设计以满足产品的需求。人们称这种设计软件为动态造型系统或参数驱动系统。

（一）参数化造型技术的特点

1. 轮廓

在一般的非参数化的计算机辅助绘图系统中，直线、弧线等所有线条都是没有交叉关系的。换句话说，所有线条都不会受到删除或更改相邻线条的影响。计算机的所有线条都仅代表其本身的大小、位置、颜色和样式。设计人员看着屏幕上的图像，就好像他们在审视纸上的工程图一样。这样的系统忽略了图像的实际含义，而只帮助设计人员画出美丽的线条。出于这个原因，在设计绘图时，计算机辅助绘图系统远不如工厂描图员的角色，因为描图员可以帮助设计师解决违反机械制图规则的错误，利用自身的描图知识完成描图设计，这是一般的计算机辅助绘图系统做不到的地方。在参数化设计系统中引入了有关轮廓的概念，它是由许多首尾相接的直线或曲线组成的，其用途就是表达实体模型的截面形状或扫描路径。构成轮廓的直线或曲线等线段不能断开，也不能出现错误的排列或交叉现象。整个轮廓可以封闭或开放。尽管轮廓上的线段看起来与生成轮廓的线条几乎相同，但存在本质上的差异。轮廓线段不能被移动到其他任何地方，但是构成轮廓的原始线条可以自由地被拆散和转移。这些原始线条的本质与通常的二维绘图

系统中的线条的本质没有什么差别。

2. 约束

约束是使用某些法则或限制条件来确定构成实体的因素之间的关系。约束可分为尺寸约束和几何拓扑约束。尺寸约束通常是指对能具体测量出来的数值量进行限制，如大小、角度、直径、半径、坐标位置等，它们可以被单独测量。几何拓扑约束通常包括对非数值几何关系的约束，如平行、垂直、共线、相切等。该约束还包括约束简单关系式，如一侧和另一侧的线段长度相同、圆心的坐标值等于另一个矩形的长度值或宽度值等。全尺寸约束的对象是形状和尺寸的组合，几何中的形状是从一些尺寸约束中获得的。造型应基于完整尺寸参数（全约束），而不能少尺寸（欠约束）或多尺寸（过约束）。

3. 数据相关

形体某一模块尺寸参数的变化导致其他相关模块中相应参数也被更新。采用这种计算方式的原因是它完全超越了自由建模的不受控制的状态。几何形状以尺寸的形式受到严格控制。如果要更改此零件的形状，所要做的就是改变尺寸的数值。对于已经养成看图纸和用尺寸语言描述零件形状习惯的设计师来说，尺寸驱动是很容易被理解的。

4. 相互制约

并非所有零件在装配过程中都是单独存在的，在参数化设计系统中，一个零件的尺寸可以通过其他零件描述尺寸和位置的参数值来确定，这可以确保这些零件在装配后自动具有相同的尺寸，进而减少人为因素造成的影响。比如可以根据轴上相应的尺寸参数确定轴孔直径和齿轮键槽宽度。

（二）参数化造型软件

1. 尺寸驱动系统

尺寸驱动系统，最初被称为参数化造型系统，是指使用一组参数来匹配确定零件之间能够相互作用的几何尺寸和关系，然后提供要生成的几何图形。参数求解过程非常简单，由参数明确对应设计对象的尺寸大小，尺寸驱动可以改变设计结果。

尺寸驱动系统的主要设计思想为如果对轮廓添加尺寸并指定线段之间的约

束，则计算机可以根据这些尺寸和约束来控制轮廓的位置、形状和大小。计算机根据尺寸和约束精确控制轮廓是参数化的技术关键，它使用默认方法，也就是预定义方法来创建几何约束集，并指定一组尺寸参数以连接几何约束集。尺寸驱动的几何模型由三个组件组成：几何元素、几何约束和几何拓扑。如果要更改某些部分，系统必须首先自动检索并更改零件尺寸得到被更改后的新版本；其次，检查模型所有几何元素，如果不满足约束条件，则保持原始拓扑关系，并根据尺寸约束递归改变几何模型版本，直到所有几何元素都满足约束。对于设计人员来说，实现尺寸驱动具有重要的意义。尺寸驱动统一了设计图形的直观性和设计尺寸的精确性。计算机在设计图形的过程中起到的作用一方面是直观地反馈出由尺寸构建出来的图形大小和位置，方便设计人员及时发现尺寸的不合理方面；另一方面是方便设计人员在屏幕上添加图形的设计要素并将这些要素尺寸化，便于设计人员在参考的同时及时进行修改。在制造过程中，参数化设计通常用于设计相对来说结构定型和形状定型的产品类型，例如系列化标准件。按照计算方程的顺序，方程组基于设计材料的工程原理，创建出用于求解参数的方程。例如在计算中心距时，就应用了齿轮组的齿数值与模数值来构建方程式。

对于定型产品要有系列化、通用化、标准化等特征。对于这一类定型产品，如模具、夹具、液压缸、组合机床、阀门等，在设计这些产品时，被广泛应用的数学模型和产品结构都比较稳定，区别在于不同产品的结构尺寸。产品结构尺寸的差异是由于在已知条件下不同规格的产品获得不同的产品结构尺寸值，而数量和类型保持不变。设计此类产品后，可以更改已知条件，使用适当的变量更改产品描述的主要参数，然后让计算机根据更改的条件和主要参数在图形数据库中自动运行，最后自动生成图形，以便使用专门的绘图生成软件在计算机屏幕上查看。

2. 变量设计系统

尺寸控制的主要阶段如下：用户接收几个参数，然后系统求解结果并根据这些参数绘制结果。例如，如果在计算机中输入矩形的长度、高度和宽度，则可以生成混凝土块。这种参数化设计基于潜在的约束，"矩形"可以被视为约束。由于这种潜在的限制，参数化设计受到限制，无法更改或保存以实现特定目标，例如，不可能从用于设计框参数的程序生成六面体。变量设计的研究目标是通过主动施加限制来实现变量设计的目标，也可以解决一个不充分和过于有限的问题。

变量设计的原理如图 2-1 所示。该图说明几何形体主要是指几何元素，包括直线、圆形等；几何约束包括尺寸约束和拓扑约束；几何尺寸是指随时分配给系统的特定尺寸值；工程约束可用于反映设计对象的原理、性能等；在设计产品时，约束管理用于确定约束的状态，确定约束是否不足或过于约束等；约束分解将约束划分为小的系列方程组，并联立方程组解出任何几何对象的特定元素（例如直线的两端点）的坐标值，以得到特定的几何形状，确定新的几何模型。除了使用代数联立方程组外，还可以使用分步推理方法。

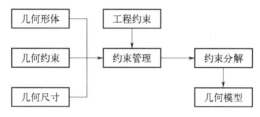

图2-1 变量设计的原理

变量化造型技术的主要技术特点如下。

（1）几何约束　变量化技术是一种设计概念，主要是基于尺寸驱动的基础，被用于进一步改进设计尺寸。变量化技术将参数化技术中被定义的产品尺寸的"参数"区分为形状约束和尺寸约束，而不是像尺寸驱动那样将所有几何形状限制为尺寸本身。引入这种方法的逻辑原因是，在许多新开发产品的概念化过程中，设计师首先考虑设计思想和概念，并以一些几何形状对其进行排序。这些几何形状的确切尺寸和模型之间的复杂定位关系在设计的原始结构中很难被识别，因此在设计的早期阶段允许部分问题自然存在。此外，在第一个设计阶段，可以重新定义零件的尺寸基准和控制参数的顺序，并且只能先找到确切的具体概念，然后借助某些条件逐渐确定处理方法。

（2）工程关系　在工程关系中，最重要的设计参数（质量、载荷、力、可靠性）不能与几何方程一起联立方程组来直接求解，必须以其他方式来处理约束条件和参数化系统才能求解；同时，工程关系可以用作调整变量设计和几何方程的约束条件，而无需构建其他模型。

（3）约束模型的求解方法　变量几何法是一种约束模型的代数求解方法，描述几何模型的特征点，并以特征点坐标为变量形成一个非线性约束方程组。当

约束发生变化时，通过迭代方法可用来求解方程组，该方程组生成一组新的特征点，从而构建新的几何模型。模型越复杂，约束越多，非线性方程组的规模越大，约束变化时求解方程组的难度就越大，也不容易创建具有唯一解的约束，所以这种方法可用于简单的平面模型。

变量几何法中的两个重要概念是约束和自由度。对几何元素来说，约束的方面主要包括大小、位置和方向等，主要被分为两类：尺寸约束和几何约束。尺寸约束限制元素的大小，例如长度、半径和相交角度；几何约束限制元素的方向或相对位置关系。自由度能衡量模型约束的充分程度，如果自由度大于零，则表示没有足够的约束，或者约束方程组中的约束方程不具有唯一解，并且几何模型会出现许多变化。

3. 尺寸驱动系统与变量设计系统的比较

尺寸驱动系统与变量设计系统的一个共同特点是，两者都与以约束为基础的实体造型系统相关，强调基于特征的设计和完整的数据相关联，可以实现尺寸驱动的设计变更，也可以提供在设计中应考虑的几何约束和尺寸关系的方法和手段。但是它们的管理和处理机制存在许多差异。

（1）基本区别——约束的处理　尺寸驱动系统在设计过程中同时考虑形状和尺寸，通过尺寸约束控制几何形状；变量设计系统将形状约束和尺寸约束分开处理。

当尺寸驱动系统没有被完全约束时，造型系统不允许执行后续操作。由于变量设计系统可以适应不同的约束条件，操作人员可以先确定感兴趣的形状，然后再给出一些必要的尺寸指导，无论尺寸是否得到充分标注，都不会影响后续操作。

尺寸驱动系统中的工程连接与约束控制没有直接关系，而是由单独的处理器在外部处理。在变量设计系统中，工程关系可以直接与几何方程耦合，并最终通过约束解算器统一解算。

由于尺寸驱动系统对全约束有严格的要求，因此每个方程式都必须是显函数，也就是说，必须在方程式中定义所使用的变量并赋值于某尺寸参数，以便这些几何方程只能顺序求解。为了适应不同的约束条件，变量设计系统采用联立求解的数学手段，方程求解则对顺序没有要求。

尺寸驱动系统解决了全约束情况下的几何图形问题，其表现为几何形状的修

改；变量设计系统解决了产品设计在任意约束情况下的问题，不仅可以实现做到尺寸驱动，还可以实现约束驱动，即通过工程关系驱动几何形状的变化，这对于优化产品的结构非常有用。

（2）处理方式的区别　尺寸驱动系统的造型过程类似于工程研究过程，就像工程师读图纸一样，从关键尺寸、形体尺寸、定位尺寸，到参考尺寸，由工程师输入计算机中，零件形状在工程师脑海中自然形成。造型过程严格遵循软件的运行机制，不受尺寸限制，也不能以相反的顺序被处理。只有尺寸驱动这一种修改手段，但是想要得到满意的形状，需要改变的尺寸是某一个还是某几个是无法精确判断的。

在变量设计系统中，存在着的指导思想为，设计者可以通过先形状后尺寸的不完全尺寸约束设计方式，提供必要的设计条件来满足设计图像具有的准确性和效率性特征，使该系统承担了许多艰巨的任务。造型过程类似于工程师在脑海里思考设计方案的过程，符合设计要求的几何形状是第一位的，并且会逐渐完善尺寸元素。由于设计过程自由且方便，因此设计师可以有更多的时间和精力进行设计，而不必担心受到软件的内在机制和设计规则限制。在遵守工程师的创造性思维规律的前提下，变量设计系统的应用领域也更为宽广。除了一般的系列化零件设计外，在概念设计阶段使用变量设计系统将特别有用，因此它更适合开发新产品、优化老产品、设计创新型产品。

二、计算机图形处理技术

CAD 工作站中的对象是基于计算机图形学，采用几何方式表示的。计算机图形学可以定义对象以及不同视图的生成、表示和处理，可以使用计算机软件、硬件和图形处理设备来呈现不同的对象和视图。

计算机绘图技术兴起于 20 世纪 50 年代，随着计算机软件技术和硬件技术的不断进步和图形处理技术的出现，计算机图形处理技术发展迅速。1950 年，世界上第一台"旋风一号"图形显示器在美国诞生，解决了图形处理问题。1958 年，美国 Calcomp 公司制成滚筒式绘图仪，Gerber 公司制成平板式绘图仪，解决了图形输出问题。1962 年，萨瑟兰德（Ivan.E.Sutherland）提出并实现了一个人机交互图形系统（Sketchpad 系统），首次使用了 Computer Graphics

（计算机图形学）这个专用名词，全面揭开了计算机绘图研究的序幕。20世纪90年代，计算机图形处理技术逐渐具有了开放化、标准化、集成化和智能化的特征，进入发展时代。光栅扫描式大屏幕彩色图像终端、工程扫描仪、静电绘图机等设备的功能已经达到了足够完善的地步，计算机图形处理发展到三维实体设计，大量有实用价值的图形系统及功能良好的输入、输出设备相继普及并投入使用，基于微机的计算机绘图系统已经被普及使用。

计算机图形学的工程应用领域很广。利用计算机图形学，可以增强用户与计算机之间的交互能力。计算机图形学是简化了的可视化输出与复杂数据以及科学计算之间连接的桥梁。一幅简单的图形可以代替大量的数据表格，能够为用户快速解释数量与特性等信息。例如，人们能够在计算机上模拟并预测汽车的碰撞问题，模拟减速器在不同速度、载荷和工程环境下的性能等。

（一）计算机图形概述

人类眼睛能看到的事物可以被称为图形；由摄像机或录像机等设备拍下的照片可以被称为图形；使用绘图仪器绘制的图像可以被称为图形；人工雕塑作品或美术绘图作品可以被称为图形；采用几何方法、代数方程、分析表达式等方式描述的图像都可以被称为图形。从狭义的角度看，上述所描述的图形类别中只有最后一类才是严格意义上的图形，而其他类别则属于景象、图像、图画、形象等。与使用数学方法相比，计算机图形处理方法有更大的描述图形范围，因此用"图形"来定义以上类别更加合适，表现出图形既包括图像又包括几何形状的特点。

图形要素包括几何要素和非几何要素，几何要素包括点、线、面、体等，非几何要素包括明暗、灰度、色彩等。拿一幅黑白照片和几何方程确定的图形来举例，照片图像就是由不用灰度的几何要素（也就是点）组成的；几何方程 $x^2+y^2=R^2$ 确定的图形则是用具有一定灰度和色彩且满足方程解的点构成的。所以，计算机图形学研究的图形与数学中研究的图形不仅有形状上的差别，还有明暗、灰度、色彩等非几何要素的差别。但是如果玻璃和塑料被制成具有相同形状和透明度的物品，那么从计算机图形学的角度来看，这两种物品的图形依然是一样的。

因此在计算机图形学中，所研究的图形是从客观世界的物体中抽象出来的，这些图形具有一定的灰度和色彩，还具有特定的形状。在计算机中表示一个图形

常用的方法有点阵法和参数法两种。

点阵法的原理就是利用具有灰度或色彩的点阵来表示图形，使用该方法更加注重图形的点、灰度和色彩等要素。

参数法的原理就是通过计算机来记录图形的形状参数、属性参数。形状参数可以是描述图形形状的方程的系数，也可以是线段的起点和终点等；属性参数则包括灰度、色彩、线型等非几何属性。

人们通常把使用参数法描述的图形叫作参数图形，也就是一般意义上的图形，又被叫做矢量图形（Vector Graphics）；把使用点阵法描述的图形叫作像素图形，也就是一般意义上的图像，又被叫做光栅图形（Raster Graphics）。CAD 系统从出现以来一直以矢量图形的形式存储图形信息，而其他的图像软件如 PhotoShop 等，都以光栅图形的形式存储图形信息。

计算机图形学的研究任务就是利用计算机来处理图形的输入、生成、显示、输出、变换以及图形的组合、分解和运算。

（二）计算机图形系统与标准

CAD 软件以及其他图形应用软件都有一个的重要组成部分，也就是计算机图形系统。计算机图形系统是由包括图形的输入、输出设备和图形控制器等的硬件部分以及包括图形的显示、交互技术、模型管理和数据存取交换等的软件部分组成的。

1. 计算机图形系统的基本功能与层次结构

一个计算机图形应用系统应该具有的最基本的功能有以下几点。

（1）运算功能。它包括定义图形的各种元素属性、各种坐标系及几何变换等。

（2）数据交换功能。它包括图形数据的存储与恢复、图形数据的编辑以及不同系统之间的图形数据交换等。

（3）交互功能。它提供人机对话的手段，使图形能够实时地、动态地交互生成。

（4）输入功能。它接收图形数据的输入，而且输入设备应该是多种多样的。

（5）输出功能。它实现在图形输出设备上产生逼真的图形。

根据不同计算机图形系统的不同应用需求，在结构和配置上存在一些差异。

原有的图形系统没有层次形式，应用程序人员对图形软件的开发受到系统配置的影响很大，导致图形系统的开发过程漫长，不易移植。计算机图形学的处理方法允许图形系统逐渐获得分层视图，并且每个级别都有标准的接口样式，这加快了图形应用系统被使用开发进程的速度和性能。

API（Application Programming Interface）是一种独立于设备之外的图形软件工具，可提供丰富的图形操作功能。图形输出元素和元素属性，图形数据结构，有关图形编辑、输入和输出有多种转换都被包含于 API 中。语言连接（Language Binding）是一个有用的接口，它允许用单一语言编写的 API 子程序包被其他语言调用。计算机图形接口（Computer Graphics Interface，CGI）是依赖于设备的图形服务和与设备无关的图形操作之间的接口，这些接口为独立于设备的图形操作提供一系列操作命令。CGI 通常直接在图形卡上被完成，其实现通常取决于设备。计算机图形元文件（Computer Graphics Metafile，CGM）定义了一种标准的图形元文件格式，在该格式中被收集的图形数据可以在不同的图形系统之间交换。基于标准化应用图形系统的层次结构，CAD 应用系统开发人员可以高效地开发应用系统，而无需了解系统环境，并且将 API 系统和已经被开发的应用程序进行移植对他们来说也很方便。理论上说，只要图形硬件驱动程序是标准的，CGI 系统也可以被移植。

2. 计算机图形系统标准

图形系统的标准化一直是计算机图形学中的一个重要研究课题。由于图形是一段复杂的数据，其范围也很广，因此对它的描述和处理也很复杂。图形系统的作用是简化应用程序的设计，因为它具有很难不使用 I/O 设备、很难独立于主机等特点，因此开发成本高和可移植性差已成为一个严重的问题。为使图形系统可移植，必须解决以下几个问题。

第一，独立于设备。交互式图形系统具有多种输入和输出设备，并且作为标准的通用图形系统，应用程序设计级别必须相对于图形设备具有独立性。

第二，独立于机器。图形系统应能在不同类型的计算机主机上运行。

第三，独立于语言。程序员在编写用于表达算法和数据结构的应用程序时经常使用高级语言，而通用的图形系统应该是一组具有图形功能的子程序组，用于被各种高级语言调用。

第四，独立于不同的应用领域。图形系统的应用范围非常广泛，但是如果开发的系统只适用于某个区域，在其他时候使用被完全修改，那么它将付出巨大的代价，为此图形系统的整个标准必须独立于不同的应用领域，即提供不同层次的图形功能组。

实现绝对的程序可移植性，即无须更改就可在任何设备上运行图形系统是很困难的，但只需进行一些更改即可实现。标准化的图形系统设计为解决上述问题提供了良好的基础。自 20 世纪 70 年代中期以来，图形系统的标准化处理一直在国际上进行。制定图形系统标准的目的在于以下几个方面。

（1）调整图形可移植性，在不同系统环境之间轻松移植涉及图形的应用程序，方便图形数据的转换和传输，降低图形软件开发成本，缩短开发周期。

（2）有助于应用程序员理解和使用图形学方法，给用户带来极大的方便。

（3）指导厂家根据指南设计和制造智能工作站，以确定将哪些图形功能组合到智能工作站中，避免软件开发人员的重复工作。

从图形标准化工作中吸取的主要教训是确定解决图形标准化问题必须遵循的一系列指令，并且已经在不同的图形学领域，例如图形应用程序的用户接口，图形数据传输等方面进行了标准化研究。从目前来看，计算机图形标准化主要包括以下几个方面的内容。

（1）应用程序员接口 API 标准化。ISO 提供了三个标准，它们是 GKS、GKS 3D 和 PHIGS。

（2）语言连接规范，诸如 FORTRAN、C、Ada、PASCAL 与 GKS、GKS 3D、PHIGS 的连接标准。

（3）计算机图形接口的标准化，包括 CGI、CGI-3D。

（4）图形数据交换标准。在这方面引入了元文件的概念，定义了 CGM、CGM-3D 标准。

（三）计算机图形变换与处理

图形变换是计算机图形学的主要基础内容之一，具有图形经过几何变化形成新图形后的几何信息。例如，在计算机上创建图形时，人们通常希望更改图形的大小以使某些细节更加清晰可见；可能需要在角度方面调整图形以获得更好的对

象视图；或者需要平移某一图形以显示它处于不同的环境中。动态装配体需要不同的平移和转动出现在每次运动中。图形变换可以将简单图像更改为更复杂的图像，并且可以使用二维图形来表示三维形体。图形变换可以对坐标系进行更改，如果坐标系发生变化，则更改后图形在新坐标系下具有新的坐标值；还可以认为坐标系没有变动，图形正在更改，变动后的图形在坐标系中的坐标值发生变化。这两种情况的本质是一样的，两种变换矩阵互为逆矩阵。本书所讨论的几何变换属于后一种情况。

线框图形的变换通常取决于点的变换，当图形顶点的顺序发生几何变换时，可以连接新的顶点序列以创建新的变换图形。连接点时，必须保留原始拓扑关系。对于由参数方程定义的图形，可以使用参数方程的几何变换来实现图形变换。

三、产品数据交换与接口技术

（一）数据交换的分类

由于市场上有非常多的软件共存，为了在这些软件之间取长补短，也为了保护用户的劳动成果，数据交换非常重要。

1. 以操作环境为依据

数据交换根据操作环境的不同分为以下三类。

第一类，不同操作系统软件之间的交换，如 UNIX 与 Windows 程序间数据的交换；有相当多的 CAD/CAM 软件运行于 UNIX 而不是 Windows 操作系统，进行数据交换必须采用中性的数据交换文件，即在不同的操作系统间交换数据需要将文件从一个操作系统传送到另一个操作系统，传输过程需要使用 ftp 命令，这个命令所有的操作系统都支持。

第二类，同种操作系统中不同软件之间的交换，如 I-DEAS 与 Pro/E 数据间的交换。

第三类，同种软件之间的数据交换。

2. 以数据性质为依据

根据数据性质的不同，数据交换可分为以下三类。

（1）三维模型数据之间的交换　目前，大部分大型 CAD 软件能够输入输

出 IGES、STEP、VDA 格式的文件，从而可以交换三维的曲线、曲面和实体。IGES 数据交换格式的应用比较广泛，几乎所有的 CAD 系统都支持。STEP 是国际标准化组织定义的数据交换格式，是三维数据交换的发展方向。VDA 也是一种重要的数据交换文件。随着 ACIS 图形核心技术的广泛使用，扩展名为 SAT 的 ACIS 中性数据交换文件可能成为在不同 CAD 软件之间交换实体数据的标准。现在有的系统支持 VRML。VRML 是一种虚拟现实语言，适用于远程数据交互的场合。

（2）二维矢量图形之间的交换　DWF（Drawing Web Format）文件是一个高度压缩的二维矢量文件，它能够在 Web 服务器上发布。用户可以使用 Web 浏览器在 Internet 上查看 DWF 格式的文件。

用户可以将输出到 DWF 文件的图形的精度设置为 36 位到 32 位之间，缺省值为 20 位。一般来说，对于简单的图形，输出精度的高低并没有明显的差别，但对于复杂的图形，用户最好选用高一点的精度。当然，这是以牺牲输出文件的数据读取时间为代价的。

在 CAD 领域虽然有一些标准来保证用户在不同的 CAD 软件之间传递图形文件，但效果并不显著。由 Autodesk 公司开发的中性数据交换文件 DXF（Drawing Exchange Format）格式，现已成为传递图形文件事实上的标准，得到大多数 CAD 系统的支持。用 DXF 格式建立的文件可被写成标准的 ASCII 码，从而可在任何计算机上阅读。

Windows 的图形元文件不是位图，而是一个矢量图形。当它被输入到基于 Windows 的应用程序之中时，可以在没有任何精度损失的前提下被缩放和打印。Windows 的图形元文件的扩展名为 WMF。

Postscript 是一种由 Adobe System 开发的页面描述语言，它主要用在桌面印刷领域，并且只能用 Postscript 打印机来打印。Postscript 文件的扩展名为 EPS。

（3）光栅图像之间的交换　BMP 文件是最常见的光栅文件。光栅文件也叫作点阵图，文件的字节比较长。由于 BMP 文件占用太多的磁盘，所以人们发明了各种压缩文件格式，如 JPEG、TIFF 等，其压缩率很高，但有一定的图像失真。

（二）标准接口

数据交换标准始于美国国家标准和技术研究所（National Institute of Standards and Technology，NIST）开发的 IGES。美国空军开发了 PDDI（Product Definition Data Interface），这是一种基于 IGES 来设计和生产的产品数据接口。在与 PDDI 相衔接的情况下，NIST 开发了 PDES（Product Data Exchange Specification）。欧洲信息技术研究与发展战略计划（ESPRIT）开发了计算机辅助设计接口 CADI（Computer Aided Design Interface）。最后，据了解，CAD 软件需要一个标准化的系统，它可以对产品生命周期中产生的所有数据进行交换，这就是 ISO 正在为之努力的 STEP 标准。

标准接口是已经被国际标准化组织或某些国家的标准化部门所采用，具有开放性、规范性和权威性的标准，其中最具有代表性的是 IGES 标准和 STEP 标准。

1. IGES 标准接口

IGES 标准是 CAD 领域使用最广泛、最成熟的标准，市场上几乎所有的 CAD 软件都提供 IGES 接口。它由 NIST 开发，早在 20 世纪 80 年代就被纳入美国国家标准（ANSIY 14.26M）。中国在 20 世纪 90 年代初将 IGES 纳入国家标准（GB/T 14213—1993）。

在 IGES 标准中，确定产品数据的基本单元关键是实体。在 IGES1.0 版本中，有三种类型：几何实体、注释实体和结构实体；2.0 版本扩大了几何实体的范围，能进行有限元模型数据的传输；3.0 版本增加了更多的制造用非图形信息；4.0 版本增加了实体造型中的 CSG 表示；5.0 版本增加了一致性需求。IGES 标准不仅包含描述产品数据的实体，而且还规定了用于数据传输的格式，包括 ASCI 代码格式和二进制格式两种。ASCI 代码格式有两种类型：固定行长格式和压缩格式。二进制格式具有字节结构，适用于传输大文件。IGES 文件是由任意行数组成的顺序文件，一个文件可以包括 5~6 个独立的分区，即标记段、起始段、全局段、目录条目段、参数数据段和结束段。

IGES 的特点是数据格式相对简单，当发现使用 IGES 接口进行数据交换所得到的结果有问题时，用户对结果进行修补较为容易。但是 IGES 标准存在四个方面的问题。

（1）数据传输存在不完备性，往往一个 CAD 系统在读、写一个 IGES 文件时会有部分数据丢失。

（2）一些语法结构具有二义性。

（3）交换文件所占的存储空间太大，影响了数据文件处理的速度。

（4）不能适应在产品生命周期的不同阶段中数据的多样性和复杂性。

2. STEP 标准接口

STEP 标准是解决当前制造业产品数据共享问题的重要标准，它为 CAD 系统提供了中性数据产品的公共资源和应用模型，并规定了产品设计、分析、制造、检验和产品支持过程中所需的几何、拓扑、公差、关系、属性和性能等数据，还包括一些与处理有关的数据。

STEP 标准是一个三层结构，包括应用层、逻辑层和物理层。在应用层，每个应用领域所需的模型都被形式定义语言来描述。逻辑层要求应用层模型形成统一、一致的集成产品信息模型（Integrate Product Information Model，IPIM），然后转换为 Express 语言描叙，用于连接物理层。在物理层中，IPIM 是以计算机可以实现的形式出现的，例如数据库、知识库或交换文件格式。

由 STEP 确定的项目被分为 6 组，共 32 个：

描述方法（Description Methods）；集成资源（Integrated Resource）；应用协议（Application Protocols）；抽象测试套件（Abstract Test Suites）；实现方法（Implementation Methods）；一致性测试（Conformance Testing）。

有关 STEP 标准的基础内容趋于成熟，截至目前，大部分 CAD 系统凭借自己的实力配备了 STEP 数据交换接口。STEP 标准的优势相对 IGES 标准来说，在于其能使用了不同的应用协议来迎合相关领域，使适应面更加宽泛。STEP 应用协议是由标准化组织制定的，具有标准性。STEP 应用协议涉及的领域包括二维工程图、三维配置设计等具有国际标准的领域，还有电工电气、电子工程、造船、建筑、汽车制造、流程工厂等具有一般标准的领域。

（三）业界接口

在软件开发过程中，由于没有完全满足当时要求的标准接口。但需要其与其

他软件共享和交换数据，因此认可了有影响力的通用接口规范，比如二维 CAD 软件中有 AutoCAD 公司的 DXF，三维 CAD 软件中有 Spatial Technology 公司的 ACIS SAT，EDS 公司的 Parasolid XT。

1. DXF

DXF 属于 ASCII 文件，其二进制为 DXB。该文件对 AutoCAD 图形上的各种实体环境和绘图环境进行了详细的描述。在以下两种情境下会使用 DXF，分别为：

同版本的 AutoCAD 之间的图形转换；与其他二维 CAD 系统之间的图形转换。

2. ACIS SAT

ACIS 是美国 Spatial Technology 公司推出的三维几何造型引擎，它集成了线框、曲面和实体造型，并允许这三种表示存在于统一的数据结构中，为开发各种三维造型应用程序提供了几何造型平台。许多已知的大型系统使用 ACIS 作为主要造型内核，如 AutoCAD、CADKEY、MDT、TurboCAD 等。

ACIS 提供两种模型存储文件格式：以 ASCII 文本格式存储的 SAT 文件（也被叫做 Save as Text 文件）和以二进制格式存储的 SAB 文件（也被叫做 Save as Binary 文件）。

3. Parasolid XT

EDS 公司的 Parasolid 是一个商业几何造型系统，可以与 ACIS、DesignBase 等系统相媲美，可提供特定的几何边界表达，也就是 B-Rep，并在具有该造型系统的 CAD 系统之间传输可靠的几何和拓扑信息。它的拓扑实体包括点、边界、片、环、面、壳体、区域、体，如 UG、SolidWorks、SolidEdge 等都采用其作为内核。

（四）单一的专用接口

部分 CAD 软件为了满足市场的扩大需求和满足其他软件厂商的模型需要，开发了读取和写入其他软件模型格式文件的接口，例如，CAXA 电子图板能直接读取 AutoCAD 的 DWG 文件，I-DEAS、ANSYS 可以直接读取来自 CATIA、UG、Pro/E 的文件，SolidWorks 可以读取 SAT、XT 文件。由于人们在刚开始

进行软件开发时，没有意识到不同的领域之间存在不同的数据模型，因此CAD软件具有的数据交换功能还不够完善。一般进行数据交换要遵循以下原则。

（1）使用具有专用接口的CAD软件，因为专用接口具有针对性的特征，避免在数据传输过程中丢失数据。

（2）针对没有专用接口的CAD软件，需要使用输出软件内核系统的实时通用接口。以有限元分析软件ANSYS为例，向该软件中输入CAD数据时，要观察导入的中间模型文件是属于哪一种格式。从SolidWorks软件中导出的中间模型文件应使用SolidWorks软件使用的几何内核——Parasolid接口；从MDT软件中导出的中间模型文件应该使用MDT软件使用的几何内核——SAT接口。使用输出软件内核系统的实时通用接口能避免出现数据传输时的数据丢失问题。

（3）使用标准通用接口。在目前的CAD软件中，几乎都有IGES转换接口和STEP转换接口。

值得注意的是，使用不同的接口的前提是传输数据的软件两端接口版本和参数要尽量一致，这样能避免降低数据传输准确度。

（五）CAD软件数据交换的实现

数据交换的实现一般有以下三种方式。

1. 直接开发转换程序

直接开发转换程序的方式适用于标准转换方式不工作的情况，针对大量的待转化文档，采用该方式会增加人力和时间，还需要靠相关CAD软件的开发资源支持。

2. 手动实现

采用手动实现的方式首先要确定转换关系的数据表，其次查询满足格式转换要求的软件并使用，最后通过CAD软件进行转换。比如UG 13.0就是遵循了这样的步骤进行转换的。先向安装了UG的计算机输入待转换文件，再在计算机上运行UG，然后在新模型文件或原有模型文件中的菜单项里选择输入类型，最后导入源文件。

3. 由程序自动实现

由程序自动实现的方式在PDM等集成系统和文件共享系统中是较为常见

的，具有便利性和必要性。基于 CAD 系统为 CAD 文件格式转换提供开发工具，可以完善自动转换的功能，为 CAD 系统提供开发接口，比如 Pro/E 的 Pro/DEVELOP、AutoCAD 的 ADS 等。有了这些开发接口，就可以对文件格式采取程序自动转换方式。

第二节　数字化艺术设计的要素

在数字艺术设计中，文字、图形和色彩是其三大基本要素。其中，文字和图形同属视觉符号，是数字艺术设计的重要组成部分，而色彩的传达设计是数字艺术设计的重要内容之一。

一、文字

设计的基本元素包括文字，文字能够将点、线、面等元素合理运用在组合中，为设计提供形态方面的变化方式。文字的字符可以作为独立单位，由字符可以延伸出线和面的形式。从视觉传达的角度看，文字在其中起到了不可或缺的作用；从数字艺术设计的角度看，文字具有不可替代的视觉要素地位。

（一）文字的功能

在人类智慧的发展中，文字是不可或缺的，原始人类使用原始社会的文字图形作为交流符号来维持生活需要。随着社会的发展，文字不但记录了大众文化，还说明了低阶段社会的人们对生产和消费的概念保持在维持生活必需的思想层面；现代社会的人们使用文字来沟通不同民族的文化和生活方式上的差异，以文字形式将不同的思想广泛传播给大众。

20 世纪初，欧洲的科学技术进入了进一步的发展阶段，推动了以文字为主体的字体设计发展，科技在字体设计方面起到了巨大的作用。经过现代设计运动思想的广泛应用，人们对艺术也产生思想上的观念改革。图形设计开始注重文字本身的价值体现。

总的来说，文字设计有两大功能。

一个功能是提升文案吸引力。文案经过文字设计后，能展现出较强的色彩差异，改变字体的笔画风格和粗细，使文案趋向于具有生命力和感染力的图画形态。

另一个功能是辅助图形设计。将文字图形化可以发挥文字的隐藏图形功能，传达图形信息。

（二）文字的种类

文字的种类划分通常就是字体的种类划分，而字体种类具有多样性和差异性。不同种类的字体都是基于建立信息和品牌等的独特风格特征，为不同的信息打造不同的形象，展现出不同的功能特点。

字体的视觉形态分类包括印刷体、手写体、美术字（由设计师进行设计，具有多样性）等。将字体的形状做拉长、压扁、倾斜等功能操作，使字体产生变形。版面字体由于字体种类的更新和电脑设计及排版功能的完善，在日常生活中有更为灵活的运用。

1. 印刷体

印刷体字体种类繁多，如有宋体（老宋、标宋、仿宋、粗宋）、黑体（粗黑、特黑、美黑、细黑）、楷体（行楷）、圆体（特圆、粗圆、细圆）、隶书、行书、综艺体、勘亭体、琥珀体、魏碑、印篆体、古印体、海报体等，还有几百种英文字体。

2. 手写体

手写体具有不规则、不统一和笔画不同、大小不一的特征。书写手写体的工具包括毛笔、钢笔、麦克笔等。使用毛笔书写是一种传统的书写方式，通过手写体的风格能展现书写者的个性，字体风格也有柔弱和阳刚的区别；粗麦克笔的笔头形状不是规则的，因此书写出来的手写体也有横竖线条粗细不一的特点。手写体具有自然人性的特点，有利于表达原始纯真的感情，富有亲切感。

（三）文字的视觉表现

1. 字体的搭配

画面的美观和阅读便捷与否与字体的搭配有很深的关系，可按照如下搭配方式进行字体搭配。

（1）大标题、小内文。即利用字体大小的差异，来表现标题及内文不同的重要程度，这是字体的常用搭配方法。大标题字体的尺寸应为内文的三倍以上，才能凸显其领导地位；副标题字体的尺寸必须小于大标题的一半，才不至于减弱大标题的力量；小标题可与内文一样大或略微大一些，但不宜比内文小。中文排版中，内文字体通常为"五号宋体"。

（2）粗标题，细内文。标题要粗，能以最快的速度吸引人的注意，使人印象深刻。

（3）字体少，字型少。同一组内采用的字体宜在三种以内，以不同的字体区隔标题、副标题，但内文与标题的字体可相同亦可不同。字体运用更应讲求整体感。

（4）字体与内容配合。着重理性说服的，宜采用较冷静理智的方正型字体，如黑体、圆体；诉诸感性的，不妨用较具变化感的字体。

总而言之，字体与字型均不可太多，但变化要合理，才能明显标示重点并区隔内容，适当表达出数字艺术设计的诉求内容。如果字体与字型种类太多，会显得杂乱，从而降低设计效果。

2. 字族的运用

一般字体在大小、粗细上有多样变化，足以让设计人员在区隔重要性不同的文案时运用自如。字族就是以某种字型为蓝本，将之变化为一组字体，它们有一个总称。例如，"黑体"字族有细黑、中黑、粗黑、特黑、超黑、反白字体、长黑、平黑、斜黑，但笔画形状都互相类似。

采用同一字族多种不同字体来制造变化时，字体间的相似性能产生整体印象，字体间的小差异也能使设计显得精致而有活力。

（四）文字的视觉设计

在数字艺术设计中，文字既可以是传达内容的叙述性符号，也可以是视觉形象的图形。从本质上讲，任何一种文字字体，都具有图形的性质。

文字设计的表现形式是由文字与内容的关系构成的。各种信息的不同内容和特点规定了表现形式的多样化。新颖的表现形式往往是对表现对象深刻独特的把握。

1. 文字的错视

由于文字字体的结构、笔画繁简不一，实际粗细相同、大小一致的字形在我们视觉上并不完全相同，这就是错视。与字体有关的错视主要有线粗细的错视，点与线的错视，交叉线的光谱错视，黑白线的粗细错视，正方形的错视，垂直分割错视，点在画面上不同位置的错视等。

常用的字体错视的修正方法包括字形粗细、大小处理，重心处理，内白调整，横轻直重处理，字形大小调整等。

2. 文字的造型

文字之所以能表现出差异性的风格，主要在于字体具有统一的特征。中文字体无论如何变化，在印刷等方面常常离不开两个最基本的字体形式——宋体和黑体，这两种字体在笔画造型上有着截然不同的风格和特征。宋体竖粗横细，黑体粗细一致，就线端来看，宋体字基本笔画的造型变化多样，黑体字则造型统一、平整匀称。再以文字的精神风貌来看，宋体字带有温婉含蓄、古典情趣的美，黑体字则传达刚硬明确、现代大方的理性美。因此，在进行文字设计时，首先应根据设计信息的内容与理念来选择合适的字体形式，从中发展、变化、创造出具有独特个性的字体。

文字的设计还在于统一线端造型与笔画弧度的表现。线端形态是圆角、缺角、直切、切的角度的大小等，它们都会直接影响字体的性格。此外，曲线弧度的大小也能表现字体的个性，如表现技术、精密、金属材料、现代科技等特征时应以直线型为主；如表现柔和、松软的食品和活泼、丰富的日用品特点时应以曲线为主来造型。

（五）文字的效果设计

在数字艺术设计中，文字既是传达信息的媒介，又是强化与丰富画面艺术语言的构成元素。通常文字的效果创造包括：文字本身的效果，文字组成的段落在画面上的效果，文字与图形或图像的组合效果等。

文字本身的效果是对字体、字形、色彩、纹理等特性进行修饰与变形而得到的。利用图像处理和排版软件，我们可以直接修改字体的各种属性，也可以方便地对字体进行修饰，根据字体的构成要素和创造过程，还可以在现有的基础上创造出

新的艺术效果，如图2-2就很好地结合了文字与图像，创造出了新奇的视觉效果。

图2-2　文字与图像的有机结合
（图片来源：千图网）

除了文字自身的书写，段落在画面上的排列组合也具有很强的艺术表现力。文字的编排除了段落间的疏密、大小、横竖、对齐等设置，还可以结合图形进行变形，如沿着一条曲线排布文字，将文字嵌入到特定的图形中，或者沿图形绕排文字等。文字的编排要取得良好的效果，关键在于处理好画面整体与局部的协调关系，创造出生动的视觉效果。

1. 点阵字体

计算机中一般都配有丰富的内建字体可供设计师选用，这些字体大部分都是从传统字体转换到计算机上的。点阵字体（图2-3），就是在一个矩形点阵内表示一个字的笔画形状。点阵字体的存储量大，在显示时不需要附加其他处理技术，能直接把字的形状显示出来，所以速度快，最适合用于屏幕显示。汉字的字形需要计算机有较大的容量来存放字符的点阵信息，通常以 16×16、24×24 或 32×32 点阵来表示一个汉字。点阵字体为固定大小的图形点阵，如果用户设定的大小与固定的大小不符，经放大或缩小后，在显示和打印时，字形便可能出现锯齿现象。

图2-3　点阵字体的原理示意图
（图片来源：千图网）

2. 矢量字体

目前最常使用的矢量字体为 PostScript 字体（或者 TrueType 字体）（图 2-4），它通过数学方程式描述字体轮廓，以轮廓矢量的形式，将一个字的笔画形状以 PostScript 程序语言编译起来。PostScript 字体的优点是字形可以任意放大或缩小，并且不会变形，但在生成字形的时候，硬件要配备有 PostScript 的译码器。

矢量字体

图2-4　矢量字体
（图片来源：千图网）

3. 个性字体

个性创造可以根据作品主题的要求，突出文字设计的个性色彩，创造与众不同的、独具特色的字体，给人以别开生面的视觉感受，有利于作者设计意图的表现，如图 2-5 所示。设计时，应从字的形态特征与组合上进行探求，不断修改，反复琢磨，这样才能创造出富有个性的文字，使其外部形态和设计格调都能唤起人们的审美愉悦感受。

图2-5　个性化设计字体
（图片来源：千图网）

二、图形

（一）计算机图形的产生

计算机图形艺术设计是伴随着计算机硬件与软件的发展而发展起来的。大致经历了 20 世纪 50 年代至 20 世纪 60 年代的初步形成、20 世纪 70 年代的发展、20 世纪 80 年代的兴旺、20 世纪 80 年代后期的衰退和 20 世纪 90 年代中期的重新崛起这五个阶段。其阶段性与计算机技术及其外部设备技术本身的发展过程密切相关。

美国麻省理工学院的"旋风小组"于 1950 年首次在"旋风"实时数字计算机的阴极射线管（CRT）上进行了以点描绘图形的试验。此后于 1951 年 12 月，在美国的"See It Now"电视节目中，这台计算机以点的形态在 CRT 上显示了节目主持人的姓名。多数人认为，这就是电子计算机图形的首次问世。1951 年，MIT 的另一小组完成了用于加工直升机机翼轮廓检查用板的三维数控机床，这里涉及电子计算机辅助制造。

在产业界中首先开发电子计算机辅助设计的是波音公司。该公司运用 CAD 系统在 1960 年进行了波音 737 飞机的设计与模拟飞行，以及对飞行员的操作性能进行了运行工程模拟。

现已知的大多数计算机图形外部设备如绘图仪、光笔、数字化仪、彩色显示器等在 20 世纪 60 年代初就已经出现了。1962 年，MIT 林肯实验室的 Ivan.E.Sutherland 在他的博士论文《Sketchpad：一个人机通信的图形系统》中首次引入了计算机图形学的概念，证明了交互式计算机图形学是一个可行的、有用的研究领域，从而奠定了计算机图形学作为一个崭新的科学分支的独立地位。

（二）计算机图形设计的发展

虽然计算机图形艺术设计的相应技术在 20 世纪 60 年代开始就已形成雏形，但由于图形显示设备主要是价格昂贵的随机扫描式显示器或后期出现的只能进行简单图形处理的存储管式显示器，这些设备大大限制了图形艺术设计的应用程度和普及范围。

20世纪70年代以后，光栅扫描图形显示器得到了迅速的发展。由于这种显示器价格低廉而且产生的图形更加形象、逼真，因此不仅使计算机图形艺术设计真正得以广泛使用，而且也扩大了其本身的研究领域，如三维真实感图形、实时模拟等。微电子和计算机技术的迅猛发展，计算机的内存储器和外存储器的容量、CPU的运算速度成百倍的提高和性能价格比的大幅度改善，为计算机图形学的应用和普及创造了必要的条件。各类不同型号的图形输入和输出装置以及各种不同应用目的的图形软件系统应运而生。除了在机械、电子两大工业领域的计算机辅助设计之外，计算机图形学也在建筑、工业控制、地理、艺术和艺术设计等领域取得了广泛的应用。

在20世纪80年代以前，传统的计算机大部分是"主机＋终端"的分离式体系结构。这种结构在处理图形时往往需要主机提供很大的内存容量和计算能力，其响应速度很慢。因此，直到20世纪80年代初，和别的学科相比，计算机图形学还是一个很小的学科领域。到了20世纪80年代，一类新的计算机工作站，如Apollo、Sun异军突起，以及后来带有光栅图形显示器的个人计算机和工作站，如美国苹果公司的Macintosh，IBM公司的个人计算机、兼容机以及工作站等的出现，才使得在人机交互中位图图形的使用日益广泛。与此同时，出现了大量简单易用、价格便宜的基于图形设计和图像处理的应用软件，如图形界面、绘图、字处理和游戏软件等，由此推动了计算机图形学的发展和应用。在20世纪80年代期间，计算机图形系统（含具有光栅图形显示器的个人计算机工作站）已超过数百万台，不仅在工业、管理、艺术领域发挥着巨大作用，而且也进入了家庭。

20世纪90年代后，随着计算机硬件技术的提升、运算速度的加快、成本的下降，特别是计算机工作站和个人电脑CPU运算速度的提高、内存总量的扩大、硬盘存储空间的加大和存储速度的加快以及单机价格的下降，普通人也可以配置自己的桌面操作系统，这使得计算机图形艺术设计在世界各地广泛普及，呈快速发展之势。各个国家和研究机构投入了大量人力、物力和财力，研究成果层出不穷、优秀作品不胜枚举。

在电影和电视领域中，利用计算机图形辅助拍摄的所谓"动作控制摄影法"的影视作品层出不穷，《星球大战》《侏罗纪公园》（图2-6）《终结者续集》

《龙卷风》《透明人》《黑客帝国》《哈利·波特》《指环王》等，都给观众带来了惊险、刺激和震撼的视觉效果。

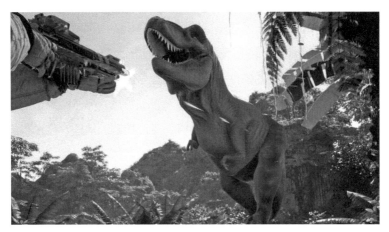

图2-6　电影《侏罗纪公园》画面
（图片来源：千图网）

以"计算机成画法"完成摄制的第一部无演员表演的纯计算机艺术三维动画电影是 1986 年 PIXAR 公司制作的《顽皮跳跳灯》和 1988 年的《锡玩具》。虽然在当时没有引起较大的关注，但是却是具有划时代意义的计算机图形艺术影视作品。

由迪士尼公司出品的全计算机三维动画片《玩具总动员》的出现是一个历史性和划时代的标志，它突破了传统的以人作为演员的电影表演方式，同时在传统动画领域也突破了模型、人偶、剪纸、皮影等"物质实体"动画，而全部用计算机绘制生成计算机三维动画片。它的诞生对影视视觉艺术产生了深远的影响。紧随其后诞生的《蚁哥正传》《恐龙》《怪物史莱克》《冰河时代》《怪物公司》《最终幻想》《海底总动员》《飞屋环游记》《魔境梦游》《冰雪奇缘》等一大批纯电脑三维卡通动画片纷纷出品，在娱乐和赏心悦目之余，使得一些原来用真人作为演员不可能实现的影视画面效果能轻而易举地实现和完成，营造出令人不可思议的视觉冲击效果。

毫不夸张地说，如果没有计算机图形艺术设计的参与，根本不可能实现和获得这样的视觉艺术效果。同时，技术对艺术的另一个重大的影响再一次出现，由于计算机图形艺术和技术的出现以及设计水平的逐渐提高，在丰富人们的视觉效

果的同时,也对导演的想象力提出了新的挑战。同时,计算机图形艺术设计对演员的演艺生涯也构成了威胁。当计算机三维电影《最终幻想》放映之后,美国一些媒体"邀请"电影中的数字女主角出任媒体播音员,于是许多播音员和演员从中感到了数字演员对自己职业生涯的威胁和挑战。此外,计算机图形艺术设计的应用领域也逐渐扩大,从计算机领域逐渐扩大到美术、音乐、设计、文学、娱乐、教育、科学、建筑、农业、军事等领域以及许多新的领域。

随着因特网媒体的诞生,电脑多媒体和网络技术的发展使电脑美术设计不再仅限于用平面(纸张、幻灯片和照片)的形式展览交流,而拥有了更加丰富、快捷的创造与交流的手段。计算机图形艺术设计正逐步超越应用技术的层面而成为电脑文化以及数字化艺术的重要组成部分。人们在习惯原始的、纸张的艺术交流方式的同时,正在逐渐接受视频的艺术交流方式。作为美术和艺术设计的计算机图形设计,正展示它独特的艺术魅力。

(三)图形的创意设计

虽然图形可以传播信息,但是仅以简单的未经设计的图形来进行传达是不能满足画面的注目性和印象性要求的,因而不能达到良好的效果。只有在图形的设计中加入高超的创意,才能使之具备成为一幅优秀数字化图形作品的条件。

1. 创意图形的特点

创意是在设计中创造新意念的简称,它是作品设计的生命所在,侧重点在于图形的表现形式和形态的处理技巧。由于视觉图形是以刺激人们的视知觉来引起人的各种心理反应的,因而它在很大程度上受审美意识、情趣等心理因素的左右和支配。随着视觉经验和心理感受的积累,以及这两者间的共同作用,具有基本倾向和规律的视觉心理定势就会形成。对于图形设计来说,这种视觉心理定势会让消费者在接收信息时处于迟钝和麻木的心理状态。而为了打破这种视觉心理定势,通常的表现手法是将抽象的概念转化为具体生动的形象,这是图形创意的最基本要求。

图形的创意离不开想象和夸张的作用。想象是一切创造性活动的基础,它的作用可以化平淡为神奇,使不可思议的形象变得富有哲理,从而准确而又迅速、巧妙而又广泛地打开图形的设计途径。富有创造力的图形可给消费者带来一种自

觉地、积极地接收信息的方式，让消费者用他们自己的想象力去补充、寻味和理解图形所传播的信息。夸张可以超越现实和真实的形象，突破合理的、逻辑性的表现形式的局限，加深所传播形象的某些特点，创造出非同凡响的作品。想象和夸张是密不可分的，在图形的视觉设计中，想象是一种思维方式，而夸张是这种思维方式的表述和结果。

2. 创意图形的视觉表现

图形设计的创意是一项以独特性为目标的创作活动，任何对以前创作结果的重复都意味着失败。从图形的形式结构特点来探寻其形态语言和创意途径，大体可归纳出下列几个方面。

（1）置换　客观事物一般都按照自然的或现实的逻辑组合，形成特定的结构关系。但在创意中，通过对图形构成元素中的一个方面或某些部分进行置换，形成异常的组合，从而造成出乎人们意料的视觉感受和内心震撼。这种图形元素的置换无疑破坏了原有事物间的正常逻辑关系，然而，正是这种新的组合关系将图形的表形功能的荒诞性和表意功能的一致性统一起来，形成了以反常求正常、以形象的不合理性求传播的合理性效果。实现这种图形元素置换的要点在于找出置换和被置换图形元素在某种层面上的内在联系。

（2）颠倒　图形的颠倒处理就是将正常状态下事物间的关系，包括位置、尺寸、方向、明暗和颜色等在一定条件下做颠倒处理，造成一种图形形式上的戏剧性效果和幽默感，使人们对这种反常的视觉效果产生深刻印象。

（3）重叠　重叠，是指将两个以上的视觉形象叠合在一起而产生出新的视觉形象的方式。经重叠后的图形具有多层含义，这是在现实世界中凭肉眼无法观察到的图形形式，但是数字艺术设计却能较为容易地取得这种视觉效果。重叠处理图形完全打破了真实与虚幻之间的沟通障碍，在激起人们的惊奇和对图形的辨识中，将所要传播的信息和事物表现出来。

（4）解构　解构，是将原有的形象解体，在打破原来结构关系的基础上重新进行排列组合。这是一种并不添置新视觉内容，仅以原形象要素的重新组合来创造新视觉形象的图形处理技巧。虽然解构图形中被分解的每一个小单元都是极其平凡的，但因整体组合结构关系上的变化，图形就呈现出图案化，并且略带抽象意味。图形的解构处理方式多种多样，常见的是分解有规则的图形，如矩形、

三角形或圆形等。

（5）变形　变形，是通过夸张等手法，将视觉形象做局部或整体的变形，从而改变人们对事物固有的、常规的看法，制造出荒诞的画面效果。

（6）多义　通常情况下，人们是凭借图形同其背景的边界线来确认形象的。区别图与底（背景）的知觉时由于受某些因素的困扰，会出现两个形象共用相同边界线的情况，于是造成图底关系变化不定，可做多种解释的图形样式。这就是多义图形。对图形的多义现象进行研究的代表人物是心理学家E.鲁宾。他提出了图底双关的理论，即人们的知觉并不孤立地接收图形信息，而是受周围其他东西的制约。多义图形正是这一理论的证明。多义图形以图底共用轮廓边界而交替显现其中跃然而出的形象，具有独特且耐人寻味的视觉效果。它又能在一种形态的结构中构成两种形态的组织，以一个设计表达出两层信息的含义。因而，在现代视觉传达设计中多义图形被广泛采用。

（7）渐变　渐变，是将图形的逐渐变化过程一一展示出来，共同组构完整图形的处理方式。渐变不仅可以表现变化的过程，而且还可以将两个在形态上相去甚远的形象完成过渡和衔接。

（8）相悖　人们是凭借着透视关系和前后遮掩关系这样的视觉经验和原理，从二维照片中理解其所显示的三维空间的。利用这些视觉经验和原理，刻意在一张照片上塑造出两种截然不同的空间，就是图形的相悖设计。由于这种相互矛盾的空间状态是建立在看似合理的视觉经验中的，因而矛盾双方的实体和空间效果能够连接得天衣无缝，虽然这在实际中是不可能存在的。

相悖图形是视觉现象中的怪象，它以荒唐与真实的缠绕来形成深刻而强烈的视觉冲击，让人们在超现实的境界中接收信息。与同是现实中不存在的同构图形相比，它们的差异在于相悖图形刻意以视觉形式来震撼人们，展示视觉形式上的悬念；而同构图形则利用形象和象征意义的组合来完成概念的准确传播。简单地讲，相悖图形给人们以视觉形式上的问题，而同构图形则以离奇的视觉形式给人们以答案。

（9）模糊　一般情况下，模糊是视觉传播中的大忌，因为不明确的形象会降低信息的可信度并使其难以被有效传播。可是，如果模糊手法运用得当，也同样可以创造出非凡的效果，表达出特别的意念。例如，有时将事物的图像做适度

模糊，反而可为信息的接收者提供足够的想象、补充和回味的余地，这是模糊图形在设计中能得以应用的基本原因。

三、色彩

图2-7 可口可乐
（图片来源：千图网）

在现代生活中，色彩扮演着非常重要的角色，与人类的生活有着不可分割的关系，成为现代社会文明的象征。美的色彩具有美化和装饰的效果，影响人的感觉、知觉、记忆、联想、感情等，产生特定的心理作用，产生共鸣和吸引力，在视觉艺术中具有不可忽略的艺术价值。

色彩甚至成为商品和品牌形象的重要组成部分。如可口可乐（图2-7）以其鲜明的红色，创造了热情、活泼、青春的品牌形象；百事可乐以其红、蓝两色，塑造了明朗、新鲜和大众化的品牌个性。

（一）色彩的功能

色彩具有传达信息、增强记忆、激发情感、树立形象的重要作用，还具有注意功能、告知功能、再现功能、美化功能的作用。和商品原有的形象相比，再现形象是在保证真实性的前提下，采用各种艺术手法和技术手段，将对象进行概括、提炼、夸张、变化而实现的。在色彩表现中，应充分运用艺术手段，用观众乐于接受的、反映观众情感需求的、象征商品形象的、具有美的形式的色彩设计。

（二）色彩的基本要素

明度、色相、彩度是构成色彩关系的三个最基本的要素。明度是指色彩感觉的明亮或晦暗程度，包括色彩本身的明暗程度或是一种色相在不同强弱光线下呈现的明暗程度。色相是指色彩的相貌，是每一个颜色所特有的、与其他颜色不相同的表象特征，如色相感觉的红、橙、黄、绿等相貌。彩度亦称为纯度，是指色彩在同一光线下的鲜亮程度，是色相感觉的鲜艳或灰暗程度或饱和程度。

色彩有联想与象征的特性。色彩的联想是通过过去的经验、记忆或知识而取得的。色彩的联想可分为具体的联想与抽象的联想；色彩的象征是联想经过多

次反复后，思维方式里固定了的专有表情，于是在思维中某色就变成了某事物的象征。

（三）色彩的视觉表现

色彩是人们日常生活中最常见、最熟悉的视觉要素，通过光的反射和折射，人的视觉感官感知到色彩。自然界中存在的任何物体，都拥有与生俱来的色彩，随着时间的流逝、空间的改变而产生富有情趣的变化。如植物中的花草、树木，随着春、夏、秋、冬四季的时序转换而呈现早春的嫩绿、盛夏的艳绿、晚秋的熟黄、寒冬的枯寂等鲜明的征候。生动活泼、鲜明亮丽的色彩世界，已经成为人类生活中不可或缺的因素。然而，色彩的存在离不开光线、物体和视觉三个基本的条件。可见光刺激人的眼睛后引起视觉反应，使人感觉到色彩和知觉空间环境的光。

在色彩的视觉表现中，色彩的视觉恒常性与视距变异性是其表现的两个主要特征。

色彩的视觉恒常性是指人们对色彩的认识往往建立在学习的基础上，而忽视在某种条件下的色彩变异。例如，桌子有4条腿，房子由多个面组成，在描绘这一直观印象时，人们常常不顾空间、透视上的遮挡，而把桌子的4条腿都画出来。这种视觉恒常性心理是研究色彩形象的重要依据之一。

色彩的变异性产生于人们的视觉生理条件的客观限制，对色彩的刺激反应，人的视觉神经细胞的兴奋是有限度的，不可长时间地维持较高的兴奋度，因此，对色彩的感觉会产生变化。

（四）不同色彩语言的意义

不同的色彩具有不同的象征意义。

（1）黑色，是暗色，是明度最低的非彩色，象征着力量，有时又意味着不吉祥和罪恶。黑色能和许多色彩构成良好的对比调和关系，运用范围很广。

（2）白色，是表示纯粹与洁白的色，象征纯洁、朴素、高雅等。作为非彩色的极色，白色与黑色一样，与所有的色彩构成明快的对比调和关系，与黑色相配，构成简洁明确、朴素有力的效果，给人一种重量感和稳定感，有很好的视觉传达效果。

（3）红色，是最引人注目的色彩，具有强烈的感染力，它是火的色、血的色，象征热情、喜庆、幸福；又象征警觉、危险。红色色感刺激、强烈，在色彩配合中常起着主色和重要的调和对比用途，是使用得最多的色彩。

（4）蓝色，是天空的色彩，象征和平、安静、纯洁、理智；又有消极、冷淡、保守等意味。蓝色与红、黄等色如果运用得当，能构成和谐的对比调和关系。

（5）黄色，是阳光的色彩，象征光明、希望、高贵、愉快。浅黄色表示柔弱，灰黄色表示病态。黄色在纯色中明度最高，与红色色系的色配合产生辉煌华丽、热烈喜庆的效果，与蓝色色系的色配合产生淡雅宁静、柔和清爽的效果。

（6）绿色，是植物的色彩，象征着平静与安全，带灰褐绿的色则象征着衰老和终止。绿色和蓝色配合显得柔和宁静，和黄色配合显得明快清新。由于绿色的视认性不高，多作为陪衬的中性色彩使用。

（7）橙色，是秋天收获的颜色，鲜艳的橙色比红色更为温暖、华美，是所有色彩中最暖的色彩。橙色象征快乐、健康、勇敢。

（8）紫色，象征优美、高贵、尊严，又有孤独、神秘等意味。淡紫色有高雅和魔力的感觉，深紫色则有沉重、庄严的感觉。与红色配合显得华丽和谐，与蓝色配合显得华贵低沉，与绿色配合显得热情成熟。紫色运用得当能构成新颖别致的效果。

（五）数字色彩的心理表现

色彩作用于人的视觉器官以后，产生色感并促使大脑产生一种情感的心理活动，形成色彩的感情。色彩引起的感情是因人而异的，还会因环境及心理状态而发生变化。但是由于人类生理构造方面和生活方面存在着共性，因此，对大多数人来说，无论是单一色，或是几个色的组合，都在色彩的心理方面存在着共同的感觉，影响着视觉传达。

1. 色彩的轻重感

不同的色彩给人不同的分量感，是一种与实际重量不相符的视觉效果，称为色彩的轻重感。感觉分量比较轻的色彩为轻感色，一般为浅色，如白色、浅蓝色等，明度较高；感觉比较重的颜色为重感色，一般为深色，如藏蓝、黑、深绿等，

明度较低。

色彩的轻重感在数字艺术设计中应用广泛,如在网页设计中,工业类、IT类领域的网页设计多应用重感色,在文化类、美容类等领域的网页设计中多应用轻感色。

如图2-8所示是色彩轻重感在作品中的体现。

图2-8　不同色彩的名片设计产生不同的轻重感
（图片来源：千图网）

2. 色彩的音乐感

音乐是有声的绘画,绘画是无声的音乐,色彩不仅给人带来情绪上的变化,还能使人联想到音乐的韵律,同时音乐也是有色彩的,人们会随着音乐的变化感受到不同的色彩。

颜色的纯度与音乐中的纯音有着相同的属性,单纯的颜色采用单一波长,单纯的音采用单一频率,因此,颜色与音符能够对应起来。

3. 色彩的味觉感

生活中的食物是有颜色的,因此人们很自然地就将色彩与食物联系起来,色彩同样能给人带来味觉感,而产生味觉的联想。能激发食欲的色彩源于美味食物的外表印象,如绿色给人酸味感；白色、黄色、粉红色给人甜味感；茶色、暗绿色、黑色给人苦味感；红色给人辣味感。

在很多食品相关的网页设计、包装设计、广告设计中,经常借助于色彩的味

觉感，使作品收到非常好的效果，让人们在看到设计的同时，能联想到食品的味道。

如图2-9所示是色彩味觉感在作品中的体现。

图2-9　给人不同味觉感受的饮品包装设计
（图片来源：千图网）

4. 色彩的空间感

色彩由于色相、明度、纯度的不同，会造成不同的空间感，可以使画面产生前进、后退、放大、缩小等空间变化效果。明度较低的冷色有收缩、远离、凹进的感觉；明度较高的暖色有放大、前进、突出的感觉。因此在数字作品设计中，当需要表现空间距离感时，经常多利用色彩的空间感来加强作品视觉效果。

如图2-10所示是色彩空间感在作品中的体现。

图2-10　色彩带给人的空间感
（图片来源：千图网）

5. 色彩的明快和忧郁感

色彩的明度与纯度能直接影响到色彩的明快和忧郁感觉，明度较高的色彩具

有明快感，而明度较低的灰暗的色彩一般让人感觉忧郁。在无彩色系列中，黑色、灰色让人觉得忧郁，白色能使人感觉明快。在数字设计作品中，色彩对比强烈的情况下，能增加画面的明快感，反之，当色彩对比弱的情况下，会加大画面的忧郁感。

如图2-11所示是色彩明快和忧郁感在作品中的体现。

图2-11　色彩带给人的明快和忧郁感
（图片来源：千图网）

6. 色彩的华丽与朴素感

色彩的华丽与朴素感与纯度关系最大，其次与明度也有关。凡是鲜艳而明亮的色彩具有华丽感，凡是浑浊而深暗的色彩具有朴素感。有彩色系具有华丽感，无彩色系具有朴素感。强对比色调具有华丽感，弱对比色调具有朴素感。

如图2-12所示是色彩华丽与朴素感在作品中的体现。

图2-12　色彩华丽感与朴素感的对比
（图片来源：千图网）

7. 色彩的庄重与活泼感

由于色彩的不同明度、色相、纯度等，有些颜色明快、鲜亮，如高纯度的黄色、红色、绿色等，应用在作品中，能使人感觉到活泼、愉悦、醒目；有些颜色

深沉、暗淡，如纯度与明度比较低的蓝色、紫色、灰色等，能使人感觉到庄重、稳重、厚重。

如图 2-13 所示是色彩庄重与活泼感在作品中的体现。

图2-13　色彩庄重感与活泼感的对比
（图片来源：千图网）

第三节　数字化艺术设计的特征

数字艺术设计是视觉艺术、设计学、计算机图形学和媒体技术等学科相交叉的综合学科，相对于传统艺术而言，具备非常显著的开放性、可复制性、共享性、兼容性、虚拟性等特征。数字艺术的发展显示出与时代科技发展的密切关系，它以一种全新的视觉艺术语言来表现设计师们对于生活的奇思妙想。与绘画的二维视觉材料媒介不同，计算机是一个整体性的数字系统，它将电子信号、数字逻辑运算以及电磁存储密切联系起来。它是人的视觉、听觉、触觉等生物体验的延伸，也是人的精神思维的延伸，它的本质是人工环境。用户在与这个人工环境进行交互，并将人的本质展开。在计算机出现以前，没有任何媒介能够将人的各种感官和精神综合起来以实现人的本质，而只有计算机这个媒介才能够将人的行动思维综合起来。

数字艺术是一种基于数字技术的情感创造、传播与交流的符号系统。无论是激浪艺术、前卫电影，还是电子作品、视频装置以及互动艺术，借助信息技术革命和媒介转化的普及，不仅形成了蔚为壮观的艺术思潮，还根据各个媒介不同的

技术特征，制造了大量耳目一新的艺术效果。从微观的角度来看，数字化是指新技术条件下传媒的数字制式全面替代传统的模拟制式的转变过程；从宏观的角度来看，数字化是数字技术迅猛发展引发的在传媒领域中的深刻变革，是数字技术从信息领域向人类生活各个方面、各个角度的全面推进。随着信息社会的纵深化发展，数字艺术正创造出越来越多样而富有变化的审美体验。

一、数字艺术设计的虚拟特征

虚拟是人类凭借想象超越现实的一种思维方式。数字艺术由计算机设备提供一种虚拟性的空间，给人们日常的工作、学习、娱乐方式带来了一种全新的可能性。

虽然艺术和计算机的最早联姻可以追溯到 20 世纪 60 年代，但是数字艺术真正成为一种具有代表性的艺术形式则兴起于 20 世纪 90 年代，其独特的虚拟交互方式所表现出来的艺术效果具有独特的魅力。在数字艺术中，现实可以被虚拟，而且艺术家和观众保持着相互依赖的关系。作品不仅需要观众来欣赏，而且还需要观众身临其境地参与，赋予数字艺术作品实际的内容，幻想、规则、虚拟、复合等的特性都可以在数字艺术作品的语言中找到对应的位置。可以说，虚拟性是数字艺术设计的典型性特征。

人类对美的追求始终伴随着艺术与技术的交织，感性与理性的融合。数字艺术的虚拟性，主要是指建设、应用数码媒体并将自我映射于其中的过程。比如在互动装置中，操作者通过传感器装置与虚拟环境产生交互，可获得视觉、听觉、触觉等多种感知，并能按照自己的意愿操纵或改变虚拟环境。艺术主体虚拟化大致包含以下三个环节。

（1）数字技术开发人员致力于创新与推动计算机与网络技术的发展，建设数码媒体，并推动它们在艺术领域的应用。

（2）一般意义上的电脑用户作为艺术的欣赏者登录艺术家们所创建的平台，开展艺术活动。

（3）人们经过在线交往形成颇具特色的新型社会关系，这种关系反过来更加明确了人自身的存在。数字艺术设计的虚拟性已经从思维的构建发展到数字的构建，带给我们无数前所未有的新奇情感。如今的数字艺术作品除了继承传统艺

术美的合理内核，还集成了三维空间和四维时间的因素，甚至还有触觉和嗅觉，不同的只是作品的媒介材料和作为媒介材料的独特属性所形成的新的独特表达方式。数字艺术的虚拟特征属于虚拟美学（亦称为数字化美学或数码美学）的一部分。尽管传统的美学理论是虚拟美学的基石，它支撑着整个虚拟现实美学的大厦，但是，作为数字化技术范畴的虚拟现实美学也有它自身的特性。信息时代也可称为"虚拟时代"，我们将会遇到虚拟教育、虚拟办公、虚拟旅游等新鲜的体验，这让我们对于数字艺术的辉煌前景充满信心。

二、数字艺术设计的交互特征

数字艺术是一种强调交流与互动的艺术。数字艺术改变了传统艺术单向传播的方式，其强大的交互性为用户们提供了全新的用户体验，增强和扩充了人们工作、通信的交互方式。在艺术方面，个人表达与个人创意已经由艺术家延伸到了观众，人们对艺术家的要求不再仅仅是创作动人的内容，而是要创作能够让观众参与其中的设计环境。艺术家现在所做的不再是在现实世界中取样以反映他的个人观点，而是构造框架，任由观众在其中创造自己的世界，让个人有能力构建自己的现实，重新自我创造，这些正是互动网络的重要性所在，也是数字革命真正的意义所在。

与传统艺术相比，数字艺术更强调让观众在参与中享受艺术、理解艺术。这对于数字艺术家们提出了更高的要求，他们要能够绘画、作图、编曲，甚至编辑程序代码。在科技发达的今天，艺术家们可以充分利用各式各样的数码设备，寻求崭新的视觉形象，从视觉、听觉、触觉等多种角度，将数字媒体艺术引领进一个新的时代；借助着诸多媒体（如计算机、网络、电视、移动通信等）间的融合与碰撞，参与性与互动性构成了数字艺术独特的美学价值，为艺术欣赏、艺术评论开辟美好的前景。对于数字艺术家而言，数字艺术创作需要经过五个阶段：联结，融入，互动，转化，出现。通过联结，并且全身心融入其中，在人为设置的操作状态中使系统和他人产生互动。这将导致艺术作品以及人的意识产生转化，最后会出现全新的影像、关系、思维与经验，艺术家与观众的互动真正成为现实。因为个人表达与个人创意已经由艺术家延伸到观众，但这种互动或许体现在间接的不在场和直接的在场，或许是根据观众的理解直接去完成作品，或许是按程序

演绎别的花样。艺术作品的创作者和欣赏者间的界限将不复存在，欣赏者可以通过互联网深入到艺术家的创作过程中去。数字艺术也为艺术家与科学家们创造了崭新的互动空间。因为高技术化艺术往往涉及不同领域的技术，在某些比较复杂的艺术作品中，艺术家不能单独完成，而是需要根据需求向工程、资讯、科技等方面的专业人才寻求辅助。

数字艺术家艺术表述的完整性依赖于受众游戏和娱乐的体验。数字艺术作品在很大程度上继承了互动装置的实时性，只是将身体运动的体验转化为心理性的判断和选择，并表现为鼠标与键盘动作，而这一动作是受众体验娱乐和参与感的关键。由于很多数字化艺术作品塑造的是一个虚拟空间，时间与空间的互相渗透。在互动性最强的网络文本中，人们甚至不可能重复地回到某个页面，因为上次点击已经改变了它的内容，由于个体的参与而使新媒体作品本身发生了迁移。人们在参与作品的同时，在沉浸中体验其中的娱乐性。

三、数字艺术设计的传播特征

（一）数字媒体的定义

数字化、网络化、信息化是当前社会发展的大趋势，其中数字化代表了二十一世纪信息传播内容的总体形式及其本质特征。媒体的发展趋势也是这样，随着计算机在媒体实践中的不断深入，媒体数字化的趋势越来越明显。学术界近年来提出了"数字媒体"这一适应时代要求的新概念，对这一概念的定义目前尚存在一些争论，但其大体的轮廓与含义在专业领域已经达成一定程度的共识。一是采用"数字媒体"或"数字媒介"概念，虽然"媒体"与"媒介"都是指使人发生关系的人或物，但"媒介"一词具有工具性的意义，而"媒体"一词更具有社会性的意义，虽然大众传媒的数字化首先是指媒介工具层面的数字化，但数字化的意义已经深入社会生活的各个方面，对于大众传媒而言，数字化不仅是媒介工具的数字化，更是传媒运作过程的数字化，所以在强调"社会化"的意义时，也许用"数字媒体"这一概念更为确切。二是这一概念所包括的范围，由于数字化是整个大众传播媒介及传播技术的发展趋势，所以数字媒体的概念从理论上而言更应当是指整个大众传媒。但就目前媒介数字化发展的程度及其学科定义来看，

"数字媒体"指的是以计算机技术为基础，以数字化方式生成、记录、处理、传播和存储的信息媒体，所以其涵盖面非常广泛。

数字媒体的革新层出不穷、日新月异。所谓媒体，是指传播信息的介质，通俗地说就是宣传平台，能为信息的传播提供平台的均可以称为媒体。至于媒体的内容，应该根据国家现行的有关政策，结合广告市场的实际需求不断更新，确保其可行性、适宜性和有效性。数字化作为当今社会的一个发展方向，数字技术作为一种新兴的传播技术，正全方位地进入大众传媒的各个领域。传媒的发展已跨入数字化时代。数字化指的是数字技术从信息领域向人类生活各个领域的全面推进，是技术手段在通信及大众传播领域内的深刻变革，是新的数字制式全面替代传统模拟制式的转变过程。数字化给大众传媒带来了深刻的影响，它给予传媒业新的运行方式、发展轨迹和运作规则。

以数字压缩技术、存储、网络传输等为代表的现代传播技术，对当今大众传媒的形态及传播结构产生了巨大的影响。在视听传媒领域，主要表现在数字广播、数字电视与互动电视的普及及网络广播与网络电视的发展。广播在经历了调幅、调频两个技术发展阶段后，正进入数字音频广播的新时期，并以高质量、高保真的音频广播节目服务大众。而伴随着网络时代的到来，人们对网络服务系统的依赖越来越强。面对挑战，各种传统媒体纷纷掀起与网络融合的大潮，以期在与网络的互动中获得一种整合的传播效应。

网络广播，也称之为网上广播或在线广播，就是传统广播与网络技术的结合，它主要是指以互联网为传播介质提供音频服务的广播。网络广播既是网络传播多媒体形态的重要体现，也是广播媒体在网上发展的重要组成部分。广播与网络的融合是一场深刻的变革，利用互联网的广播数字化技术和高速度、高容量的光纤通信技术以及网络交互技术等高新技术，可以克服传统广播的弱点，跨越时空的限制，极大地扩大传播范围，改变传播的方式，为广播的发展提供了一条全新的道路。

数字电视也已逐渐进入大众生活，其含义主要包括两层：一是电视终端的数字化，即通过普及数字电视机或在传统模拟电视上加装机顶盒使电视机具有接收高质量数字电视节目的能力，以实现数字电视终端系统的数字化。二是制作与播出系统的数字化，即在首先实现节目源数字化的基础上，在一定区域内完成有线

电视系统的整体数字化转换。我国政府以有线电视为切入点，分阶段、分步骤地推进广播电视数字化：2003年全面启动有线数字电视，至2008年全面推广地面数字电视，开展数字高清晰度电视业务，至2015年淘汰模拟电视。在数字电视基础上产生的互动电视是通过宽带网络实现的具有交互性的电视形态，也就是"网络＋电视"的形态，这能够使受众最大限度地自主地获得信息。从商业价值上看，互动电视不但能带来电子商务上的财源，并能利用其互动特性快速收集用户的消费信息，以便实施更有效的广告投放，从而进一步刺激消费，这也必将使传媒业的运营模式发生重大变革。在网络时代，电视媒体主动介入、使用网络，在互联网上建立站点，将自身拥有的音频、视频信息资源与网络传播的优势结合起来，形成特有的网络电视媒体。

（二）数字艺术的传播性

由于数字艺术本质是基于"0"和"1"的数字语言的艺术，数字化处理又可以将声音、文字、图像、视频、动画等多种媒体信息转化成统一的数字语言，因此数字艺术的制作和传播过程当中就有了"传播性"的特征。数字化艺术传播是建立在运用数字化技术的基础之上的。传播信息的结构不是平面的，而是立体的；传播渠道不是树状的权威结构，而是网状的多元结构。尤其是当多媒体与互联网相结合时，它的信息传播方式便不再是复制，而是共享；不是单向的灌输，而是交互的心灵沟通，这也是一种不同于传统艺术的艺术家、艺术作品和接受者的新的三方关系。

进入二十一世纪以来，信息科技的迅捷发展对于艺术活动产生了巨大影响。电子技术、通信技术、计算机技术等高新科技的发展开始在文化艺术领域里广泛应用，使艺术传播方式和功能获得重大进展。它不仅使数字化艺术成为当今最具有大众性的艺术样式，同时其中许多表现形式和传播方式也影响到了其他种类的艺术样式，以当代数字影像技术为代表的数字化技术的优越性能得到充分的体现。数字技术对数字化艺术作品的传播形式、规模、速度、周期，以及对接受者的接受方式、欣赏情趣等，都具有极大的影响。数字化艺术传播在当代艺术活动领域，已经开始显示出越来越重要的作用和地位。

基于数字技术的传播媒介是数字艺术传播的主要途径。无论是数字存储媒

介，还是网络媒介，对于数字艺术传播的影响力都是尤为重要的。此外，数字艺术也给人们的感知方式带来了新的体验，比如在虚拟现实技术中一些采集动作语言的数据手套、数据服装等，都可以直接将人带入计算机的模拟环境中。这种数字媒体的接触方式，将信息传达的效果提升到了一个新的领域。传统的传播媒介现在都可以由数字媒介来进行系统性的整合处理，在工作效率以及艺术效果上都变得更加高效、丰富。音频和视频技术的发展，使得人们在家中就能够欣赏高质量的电影、音乐、电子游戏等娱乐方式。艺术家也可以借助互联网的帮助，在网上举行艺术作品的发布和表演。网络的兴起打破了传统艺术必须在特定地点和特定时间中的艺术展览方式，只要具备了上网条件，任何一个人都可以参与到艺术作品的创作过程中。可以说，互联网为观众进行艺术创作的参与和互动创造了一个全新的数字平台。由于观众对交互控制的不同，将导致艺术结果的不确定性，使得网络艺术作品永远处于动态之中。数字艺术的兴盛和大众艺术的审美取向是分不开的。无论是家具设计、数码产品，还是汽车、计算机等，所有基于人类审美习惯和特征开发的产品都使当代审美的外延和内涵得到了十分显著的扩大和延伸。

从媒介的角度看，数字化作为未来科技的发展方向，数字技术作为一种新兴的传播技术，正全方位地进入传媒的各个领域，媒介形态也经历着翻天覆地的变化。马歇尔·麦克卢汉、杰克·富勒、罗杰·菲德勒等学者从各自的时代特征出发，以不同的视角深入研究了媒介形态变化的历程及其变化规则，这种变化也给传统的传媒业注入了新的运作方式、发展轨迹和运作规则，特别是互联网的出现以及当前技术条件下媒介间的交流与互动，使数字化艺术传播有了革命性的发展。从数字化艺术的传播及受众的关系来看，数字化艺术传播既包含了传统的传播与接受的关系，又蕴涵着新技术条件下主体间的交互关系，这不但改变了信息传播的方式和理念，无形中也推动了受众者的分类化和个体传播的发展。从数字化艺术传播的内容来看，将传统艺术的分类标准照搬到数字化艺术的分类中，显然只能阐述数字化传统艺术的艺术样式，而不能涵盖数字化艺术本身的特性及其在数字化技术背景下兴起的新的艺术类型。数字化艺术的分类并非只是简单地在传统艺术的类别中产生新的类别，而是以数字化艺术的特性为基础重新进行设计，这也将促进数字内容行业的整合与规划，并在实践中产生更多层面的技术和

服务。

实践证明,数字化传媒与网络媒体的互动就是在整合多种媒体的传播优势与效果的基础上,走数字内容与网络传播的合作之路,为受众创造更多参与机会,为各类传媒共荣共存、共同发展整合出最强有力的运行系统。

四、数字艺术设计的人文特征

数字艺术在飞速发展的同时也伴随产生了一些意料之外的冲击。数字艺术的人文性一直是人文科学工作者非常关注的问题。在"数字化与二十一世纪人文精神学术研讨会"上,有学者指出:"数字化是人类理性的伟大创造,它体现现代文化最本质的特征,也是先进文化最重要的载体,它的灵魂是人文精神。二十世纪人类文化最重要的遗产之一是数字化,它体现在数字、逻辑和语言三种最基本的人类理性活动之中。"[1]在数字化的背景下,数字、逻辑和语言在人类文明发展历程中依然扮演着基础性的角色。

在数字化的时代里,人类作为有意识的存在物,仍然需要生命意识和人文精神的滋润。而数字化生存作为人类生存状态的一场革命,它不仅为人的生命意识、存在意义带来了一种全新的诠释,而且为人文精神的张扬提供了一个全新的平台。在数字信息中存在的不仅仅是科学、技术、艺术等信息的本身,还蕴涵着深层次的科学理念和人文精神。

数字技术及艺术的发展,使人类实现了生活、工作实际意义上的开放,实现了一种比较深层次的个性化、独立化、平等化的生存。数字化时代已不能简单地理解为纯粹的电子世界或者数学程序,它已经生成为具有人文精神的新世界。例如,数字技术正在成为人类文化遗产以及新的社会文化资源的集散和再生之地。人类几千年的文明史所积淀的各种民俗、文化等信息,都可以遵循数字化的规律进行再现,并得到新生。数字艺术创造了一个所有人都可以平等交往的全新时代。人类获得了相对独立的主体性,在互联网上每个网址都可以是一种文化信息的发布来源。网络文化的自由与互动给我们带来了文化的平等和民主的快乐。人类对社会交往和互动方式的认识和体验发生了根本的转变,互动的空间将无限扩展。

[1] 方兴,蔡新元,郑杨硕.数字艺术设计 第2版[M].武汉:武汉理工大学出版社,2010.

数字化生存不仅衍生出诸多全新的人类活动方式，而且也为人文精神的张扬开辟了新的拓展空间。

与大工业时代相比，数字化以极其迅猛的速度融入人们的生产与生活领域。数字化生存给人类的生活造成了前所未有的变化，不可否认数字化技术给予了人们的生产与生活很大的便利，但同时也产生很大的负面影响。数字化技术让网络游戏、动画设计等有了更大的真实感和吸引力，这导致很多青少年沉迷其中，甚至难以再回归现实生活。此外，网络和数字技术所带来的虚拟性让人在网络社会中的身份、形象和性格都成了虚拟的，人们在网络中可以任意宣泄自己而不受外界的限制。此外，无孔不入的黑客侵入与病毒攻击也对人们的财产安全和隐私安全等产生了一定的威胁。这些都是随着数字化时代的到来所产生的一些问题。

数字化一方面给社会拓展了更多的发展可能性，这需要不断挖掘数字化的人文内涵，并深入贯彻在科学技术发展的过程中；另一方面，数字化艺术的无限复制性导致了许多人对于技术的盲目追崇以及市场化、大众化背景下艺术精神追求的缺失，这需要我们以人类的深厚文化积淀为基础，以时代精神价值为主线，以真切的人文关怀为内涵，合理利用数字化技术进行艺术的创作。解决数字化带来的一系列社会问题归根到底还是解决人的问题，是人的自身认同问题，是如何看待人性和怎样进行人文思考的问题。所以，目前我们迫切需要思考和实践的是如何把握数字化的主体和实践本身。只有人才是创造和把握质的规定性的唯一主体。❶

因此，面对数字化技术对人的异化的现实，我们可以从以下三个方面进行探讨。首先，在哲学的视野中，进一步挖掘、阐释数字化的人文内涵。人文精神历来就是科学技术精神的题中之义，当我们把目光回溯过去，会发现人文精神始终郁郁葱葱地存在着。科学技术的精神高出具体科学技术的地方就是追求真理，从而实现自由，而人文精神本来就是"自由"的精神，所以科学技术和人文本来就是统一的。今天数字化的灵魂仍应是人文精神。

其次，在科学技术的视野中把握现实，使现实关怀与终极关怀相统一。科学技术总是在现实世界中发挥威力，并且不断发展、超越。而人文精神总是通过现

❶ 曾军梅，许洁. 数字艺术设计理论及实践研究［M］. 北京：中国商务出版社，2019.

实慨叹人类的命运，对人类和人类的异己力量做出反思。数字化时代的科学技术更应突出对人的关怀，对人性的矫正，在塑造人的正确向度中发挥作用。数字化理应为对人的终极关怀和对现实关怀这个矛盾体的统一提供新的平台，充当人类历史发展进步的推手。

最后，在这个信息爆炸的时代，我们在为数字化生存摇旗呐喊的同时也必须看到，数字人文建设还存在很多需要解决的问题。爱因斯坦曾说过："科学是一种强有力的工具。怎样用它，究竟是给人带来幸福还是带来灾难，全取决于人自己，而不取决于工具。"❶因此，当数字化生存成为人类一种新的生活方式的同时，我们也必须对数字化的某些负面影响保持足够的警惕性，以高尚的人文精神作为指引，求数字之真，倡数字之善，达数字之美。

❶ 王宏波.现代科技与社会人文解析［M］.西安：西安交通大学出版社，2008.

第三章　数字化设计的基础技术

本章内容为数字化设计的基础技术，主要介绍了三个方面的内容，分别为二维平面设计技术、三维数据建模技术、动态视频展示技术。其中对相应的数字化设计技术的基础知识和所使用的软件进行了系统的介绍。

第一节　二维平面设计技术

一、数字平面设计的基础知识

（一）平面的数字化

平面的数字化是指将平面设计所需要的元素，如文字、图像或图形等转换成可供计算机、电视及其他数字媒介使用的成品的过程，它是现代设计所不可或缺的过程。在计算机被引入平面设计领域之前，平面设计人员只能通过手绘、照相、拼贴等方式进行设计，而如今平面设计所包括的元素、处理工作等都是在计算机中进行的。虽然，传统平面设计与数字化设计制作的整个流程都差不多，但传统的平面设计与数字平面设计作品在具体的制作细节和成本等方面都是有很大差别的，后者的细节表现力更强，成本更低，不但能制作出用于印刷的胶片，而且还可以转换成幻灯、视频、动画、多媒体、网页等多种数字形式，非常方便。

（二）数字化技术与平面艺术

以前，平面设计工作是由手工完成的，所以制作周期长，工艺粗糙，效果差，而现在数字化技术使平面设计作品的效果、复杂程度和工艺的精密程度等都有了很大的提高，进一步提高了工作效率，促进了平面设计行业的发展。

数字化技术的应用使得平面设计的制作方式发生了很大的变化，平面设计前期的工作可以在计算机中进行，而后期的制作工作可以采用传统的技术来完成。前期与后期的工作，不论是原理还是技术都有着很大的不同，因此在设计的效果和最后完成的作品上也存在着差别。设计师了解这种差别，对设计作品的效果控制起着至关重要的作用。

1. 色彩模式的差异

色彩模式的差异主要表现在色彩的呈现方式上，计算机显示颜色和打印输出颜色是完全不同的两种模式。在计算机图形图像设计中，颜色通过显示器来呈现，属于色光混合。而打印输出的色彩表现则是 CMYK 色彩模式的 4 种颜色的点混合，靠这些色点在视网膜上并置混合产生色彩的感觉。

另外，不同显示器的色彩显示会有所不同，不同的计算机系统对色彩的管理方式不同，对图形的色彩呈现也存在着差异。

2. 数字化设计常见的失误

（1）相信显示器的色彩　显示器在一定程度上就是帮助设计师感觉大致色彩的。很多经验不足的设计师往往过度依赖和相信显示器的色彩，在制作后才发现出现了很严重的色差问题。

在设计过程中，要使得设计时的效果与最后制作完成的效果一致，设计师就必须要根据工艺的要求，对照色标在设计软件中调整相应的色彩设置，这样才能与最终制作完成的效果保持一致。当然也可以购买比较昂贵的专业显示器，或者根据制作好的成品与计算机上的设计文件对照来调整显示器的色彩。

（2）使用精度低的图像　平面设计中图像的精度直接影响到输出效果，不同质量要求的设计对图像精度的要求也是不同的。如果设计时使用了低于要求的精度，那么最后输出的图像质量会很差，高于要求的精度不仅不会使得输出图像的质量提高，反而会降低计算机的运行速度。

（3）原始图像的质量　原始图片的质量非常重要，质量差的图片就是使用精度很高的扫描仪也不会有尽如人意的显示效果。

总的来说，高精度的图像可以降低质量使用，但低精度的图像不能提升质量来使用。其他类型的图像在输出时也有一定的精度要求，所以设计师在设计的时候一定要根据使用目的选择合适的图形图像，从而保证设计的效果。

（三）数字平面设计的应用领域

数字平面设计的应用常见于以下领域：书籍设计、出版物版面设计、插图设计、字体设计、标志设计、广告设计、包装设计、企业形象设计、装潢设计、服装设计、环境艺术设计、影视画面设计、网页设计、软件界面设计、网络游戏设计等。下面对一些代表性的应用领域进行介绍。

1. 报纸与杂志广告设计

报纸与杂志有普及性的，也有专业性的，具有地理、历史、医疗卫生、机械、农业、文化教育等种类，还有针对不同年龄、不同性别的种类，可以说是非常丰富。而其广告也是多种多样（图 3-1）。

2. 宣传卡设计

宣传卡是商业贸易活动中的重要媒介，俗称小广告。它通过邮寄向消费者传达商业信息，国外称邮件广告、直邮广告等。宣传卡具有针对性、独立性和整体性的特点，为工商界所广泛应用，如图3-2所示。

图3-1 杂志广告
（图片来源：千图网）

图3-2 宣传卡广告
（图片来源：千图网）

3. POP广告设计

POP广告是指购买点的广告。在商店建筑内外所有能帮助促销的广告媒体，或有关商品信息、服务、指示、引导等的标识，都可以称为POP广告，如图3-3所示。

4. 包装装潢设计

包装装潢设计是依附于包装体的平面设计，是包装外表上的视觉形象，由文字、摄影、插图、图案等要素构成，如图3-4所示。

5. 标志设计

标志是视觉传达最有效的手段之一，也是人类共通的一种直观联系工具。随着商业全球化趋势日益加强，标志的设计质量已经被越来越多的客户所看重，一般大型企业都不惜一切代价为自己设计标志，因为标志折射出的是企业的抽象视觉形象。对于平面设计师来说，为客户设计精美的、有意义的标志已经不是最终目的了。设计师的标志设计定位是为客户设计出"惊人"的标志，即不同凡响的、

能够给观者留下视觉震撼的标志,如图 3-5 所示。

图3-3 POP广告
(图片来源:千图网)

图3-4 包装设计
(图片来源:千图网)

6. 书籍装帧设计

书籍装帧,也叫书籍的设计,英文中用"book design"来表示。书籍装帧除了要达到保证阅读的目的外,还要赋予书籍美的形态,给读者美的享受,如图 3-6 所示。

图3-5 禁烟标志
(图片来源:千图网)

图3-6 书籍装帧
(图片来源:千图网)

书籍装帧能比书的内容更快地闯入读者的视野。封面，顾名思义就是书的脸，是书籍与读者直接沟通的桥梁，读者常常是被书的封面吸引而驻足，再看内容简介，再概略浏览，如果真是一本有趣或有价值的书，就会引发深入阅读的兴趣、购买和收藏的欲望，并介绍给良朋知己。在书籍的海洋中，决定读者与一本书的缘分常常就是这么简单。书籍装帧设计在一定程度上体现了一个国家文化水平和工艺水平的高度。

7. 插图设计

插图其实是一种绘画，但是它不同于一般独立欣赏性的绘画，它既具有相对的独立性，又具有必要的从属性。

插图一般分为两类：一类是文艺性的插图，画者通过选择书中有意义的人物、场景和情节，用绘画形象地表现出来，可以增加读者阅读书籍的兴趣，提高书籍的可读性和可视性，以便加深读者对原著的理解，同时又得到不同程度的美的享受；另一类是科技及史地书籍中的插图，这类插图可以帮助读者进一步理解知识内容，以达到使用文字难以表达的效果。插图的形象语言应力求准确、实际，并能说明问题。

二、数字平面设计过程的重点

（一）市场调查

市场调查是设计活动实施的基础和前提。其目的是在展开详细、具体的图形设计之前，对具体设计的产品与企业做深入的了解与分析，得出准确的产品定位，制定最佳的设计策略。设计工作一开始，设计师就必须对企业或产品展开详细的调查。市场调查工作一般从以下几个方面展开。

（1）对客户的了解。了解厂家、公司的历史和现状及其发展目标，决策班子的情况，在业界的口碑等。

（2）对产品的了解。主要包括了解产品的质量、性能、生产成本与市场定位、价格、使用原理和维修情况、生产设备、产品特点、现今同类产品的比较等。

（3）对产品主要销售区域和目标受众的了解。产品销售对象的主要地区，营销渠道，目标受众的年龄、文化、性别、风俗习惯和生活方式，对同类产品或

产品的认知度等。调查中要重点分析主要目标受众的消费心理。

（4）对主要竞争对手情况的分析。如竞争对手的策略、技术水平和宣传手段等。通过这些调查，结合项目要求进行综合分析，最终得出合理的设计方案。

（二）创意

创意过程是一个发现独特创意并将现有概念以新的方式重新进行组合的过程，遵循这个过程，人们能够提高自己丰富联想、挖掘潜能和发现优秀创意的能力。创意人员应从自己所掌握的信息入手，仔细研究任务纲要与相关的信息，在此基础上摆脱常规思维，寻找并发现新的信息和新的观点。思路越宽，发现独特构思的机会就越大。

信息和材料一旦准备就绪，设计创意的工作就要开始了。设计创意的过程是一个集体共同完成的过程，创意小组中的每一个成员都要扮演一个基本的角色。小组的创意总监负责总体的设计创意，图形设计师负责非文字部分的设计，文案人员负责文字信息的构思。

1. 头脑风暴

设计工作一开始，文案人员和图形创意人员首先需要挖掘大量的创意。常用的方法就是头脑风暴，即集体自由研讨，指两个或更多的人聚集在一起构思创意的方法，在这个过程中，创意小组中的每一个成员都要畅所欲言，所有的创意和想法都要记录在案，以备将来参考。这个阶段是一个典型的自由联想的过程。

2. 制定设计战略

设计过程中，创意小组负责挖掘创意构思，并实施这些构想。要在客户提供的信息及其他调研的基础之上制定出设计战略。设计战略是指对设计的整体创意手段的描述和说明，主要内容包括：设计要说明什么，如何表现，为什么等。设计战略由3部分构成。

（1）文字部分：设计要说明的内容，文案表现的手法，信息传递的媒介类型等。

（2）非文字部分：设计的整体性质，设计必须使用的视觉形式，以及图案与媒介等。

（3）技术：使用的工具，制作的手法等。

（三）设计的沟通与修改

设计的过程是一个不断沟通与修改的过程。在设计过程中，设计师要用口头、书面等形式阐述自己的设计，这种能力是设计作品获得成功的至关重要的因素。设计师必须具备多种技能，如创造力、技术能力、向客户展示自己作品的能力及良好的沟通能力。在设计的过程中，改动是不可避免的，只有不断地修改才可以使作品越来越好。

（四）素材的准备

1. 素材的形式

在数据平面设计中，最值得一提的是图形素材。图形可以通过手绘、照片扫描、数码相机及专业的图形素材库等得到。不管平面设计的图形素材采用什么样的方式得到，有一点是相同的，也就是说，在最后阶段，所有图形素材都要在计算机中完成，然后再交付给生产制作的专业机构。

2. 素材的数字化

在平面设计的最后阶段，设计师要把各种素材转化为数字形式在计算机中最后完成。

（五）软、硬件平台的选择

1. 硬件设备

硬件部分主要是计算机。除此之外，需要的设备还有输入设备和输出设备。其中输入设备主要是扫描仪和数码相机，输出设备主要是打印机，其作用是在发稿之前打印出清样以进行检查，所以在平面设计中应该选择价格适中、效果比较好的打印机。

2. 软件工具

可以用来进行平面设计的软件有很多，不同的软件供应商会提供彼此功能相互补充的成套系列软件。例如 Adobe 公司提供的，也是目前最为流行和普及的图像处理软件 Photoshop、图形设计软件 Illustrator 和排版编辑软件 InDesign 等。它们各自的功能互为补充，Photoshop 是专业的图像处理软件，能进行图

像的合成、校色等工作，处理图像的能力最强；CorelDRAW 和 Illustrator 则是专门制作插图的图文混排矢量软件；InDesign 是专业的多功能排版印刷输出软件；Painter 是专门的数字绘画软件。

三、数字平面设计软件

（一）数字平面设计软件介绍

在平面设计领域，可以用来进行设计的软件很多，目前最为流行和推崇的有图像处理软件 Photoshop、图形设计软件 CorelDRAW 和绘画软件 Painter 等。

1. Photoshop

Photoshop 是业界内顶尖的位图图像设计处理与制作软件。图像处理是指对已有的位图图像进行编辑加工处理及运用一些特殊效果，其重点在于对图像的处理加工。在表现图像中色彩的细微变化和阴影方面，或者进行一些特殊效果处理时，使用位图格式是最佳的选择，它在这方面的优点是矢量图无法比拟的。Photoshop 在图像编辑、平面动画和特技制作方面同样有着特别突出的表现，对于插画家、漫画家、美术设计师、摄影师、动画及多媒体制作人员和一般计算机美术爱好者而言，Photoshop 是一款非常优异的、不可不学的数字图像合成和绘画工具。

2. Illustrator

Illustrator 是一种应用于出版、多媒体和在线图像的工业标准矢量插画软件，作为一款非常好的图片处理工具，Illustrator 广泛应用于印刷出版、专业插画、多媒体图像处理和互联网页面的制作等，适合任何小型到大型的复杂设计项目。该软件不仅能处理矢量图形，也可处理位图图像，并新增了 Web 图形工具、通用的透明能力、强大的对象和层效果以及其他创新功能，可用于 Web、打印以及动态媒体等项目，在印刷出版、多媒体图形制作、网页或联机内容的创建等众多领域都可发挥重要的作用。Illustrator 从功能上可分为两大部分：画图与排版。其应用主要有两方面，一是绘图，如插画、效果图、形象标志设计等；二是编排设计，因为 Illustrator 是矢量输出的，通常用其排版要印刷输出的平面文件。

3. CorelDRAW

CorelDRAW 是由 Corel 公司开发的图形设计软件，虽然 CorelDRAW 的菜单命令、工具特别繁杂，但是其操作很方便、简单，系统性和条理性也都相当强。随着版本的不断推出，其功能也在不断完善，CorelDRAW 是一种可以让用户事半功倍的软件工具。使用 CorelDRAW 制作和设计作品可以得心应手。它被广泛地应用于封面设计、广告设计、漫画创作、产品包装等多个领域。

4. Painter

Painter 是目前最优秀的数字绘画软件之一，它把数字媒介真正变成了画家手中的画笔。在图像艺术领域，Painter 独具特色，为商业插画师、摄影师、艺术家和画家等提供了有油画、粉笔画、镶嵌工艺和水彩画等艺术的工具。用这种工具创作出来的图像所具有的那种真实感是普通编辑软件永远无法比拟的。Painter 在影像编辑、二维动画和特技制作方面也有不俗的表现，对于专业设计师、美术美编、摄影师、动画及多媒体制作人员和计算机美术爱好者，Painter 都是非常理想的绘画工具和图像编辑软件。

5. PageMaker

PageMaker 是 Adobe 公司出品的专业页面设计软件，是一种排版软件，其长处就在于能处理长篇的文字及字符，并且可以处理多个页面，能进行页面编码及页面合订。

6. InDesign

InDesign 软件是一个定位于专业排版领域的设计软件，是面向公司专业出版方案的新平台，由 Adobe 公司于 1999 年 9 月 1 日首次发布。它是基于一个新的开放的面向对象体系，可实现高度的扩展性，还建立了一个由第三方开发者和系统集成者可以提供自定义杂志、广告设计、目录、零售商设计工作室和报纸出版方案的核心，可支持插件功能。

7. Freehand

Macromedia 公司的著名绘图软件 Freehand 具有强大的图形设计、排版和绘图功能，它操作简单、使用方便。Freehand 原来仅仅应用于 Macintosh 计算机，后来被移植到其他 PC 上，为 PC 进入排版、印刷领域开辟了道路。使用 Freehand 能够画出纯线条的美术作品和光滑的工艺图，它使用 PostScript

语言对线条、形状和填充插图进行定义，在输出品质上与图像尺寸无关，可用在建筑物设计图、产品设计或其他精密线条绘图、商业图形、图表等众多领域。

8. AutoCAD

AutoCAD 是美国 Autodesk 公司发布的自动计算机辅助设计软件，用于二维绘图、基本三维设计，现已经成为国际上广为流行的绘图工具。其主要应用于机械设计、模具设计、工程建筑设计等领域，也常常与其他的设计软件相互配合应用。

（二）数字平面设计软件的搭配使用

在平面设计中，经过构思、设计、安排、制定方案、准备素材后，需要使用相关软件进行最后的合成处理，这就是数字平面设计软件的搭配使用，一般来说，遵循以下原则。

（1）因为 Photoshop 在图像处理方面有卓越的表现，所以一般用它来编辑图片，包括修改、校色、拼接等，处理完毕后一定要转换为 300 dpi 的 CMYK 模式的 TIF 或 EPS 文件。

（2）用矢量图软件 CorelDRAW 制作图形或者 Painter 绘制图形，完成后存为 CMYK 模式的 EPS 文件。

（3）用纯文本编写器编制文本文件。

（4）将全部的素材准备好后，用排版软件 CorelDRAW 将它们最终组合起来。

第二节　三维数据建模技术

一、三维数据建模理论基础

（一）空间坐标系

在对三维物体建模之前，先来明确几个基本的概念。任何一个三维空间的物

体，都是基于某种空间模型的。其中，标准Cartesian空间模型是用得最为广泛的三维空间模型。

Cartesian空间模型是由18世纪法国哲学家及数学家笛卡尔确立的。该模型基于下述概念：所有三维空间都有三个基本的维数，它们是宽度、高度和深度。表达三维空间中这些维的普遍方法是使用箭头和轴。通常用字母 x 表示标记三维空间宽度的轴；用 y 表示标记三维空间高度的轴；用 z 表示标记三维空间深度的轴。这三个轴交叉的空间点就是空间原点（图3-7）。

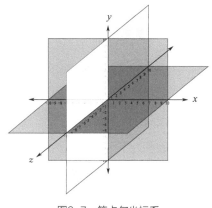

图3-7　笛卡尔坐标系
（图片来源：千图网）

（二）三维物体建模

建模亦称模型化，指的是创建3D物体的初始过程。与传统的建模方法一样，基于计算机的三维物体建模也是从构思开始的。构思指的是三维物体的概念设计，从艺术角度讲，构思是建模过程中最具决定意义的。基于这点，在构造三维数字世界中的物体之前，必须确定物体的形状、位置、大小、颜色、纹理、灯光等一系列用于描述三维物体及其环境的模型信息，然后依据这些构思一步一步地去实施。

（三）模型的修改

三维几何模型建立起来后，很多情况下还需要根据实际要求对其进行修改。

模型的修改方法可以有巴尔变换、变形网格、直接点操作等。

1. 巴尔变换

巴尔变换使用如下公式定义变形：

$$(X, Y, Z) = F(x, y, z)$$

其中 (x, y, z) 是未变形之前物体的顶点位置，(X, Y, Z) 是变换后顶点的位置。即使用一个变换的参数记号，它是一个位置函数的变换，可应用于需变换的物体。

巴尔定义的基本变换有三种：锥化、弯曲和扭曲变换。

2. 变形网格

网格是一个点和线的结构，它控制模型中的点。可以将网格考虑成一个格子结构，这些格子用想象中的弹簧连接到模型中的点上。因此，当移动格子或格子上的点时，也拖动物体的点随它们一起移动。每次网格被移动，则模型变形，因为网格上的每一个格子点通过想象中的弹簧连接到物体的点。

3. 直接点操作

直接点操作可以是对造型所用的样条曲线或面片上的某些顶点直接进行修改；也可以是更为灵活，交互手段更为直接的数字黏土与三维雕刻方法的修改。

（四）模型拼接

1. 拼接结构的类型

模型在构造过程中还会遇到拼接问题。常见的模型拼接结构类型有连接关系与包含关系。

模型的拼接中各组件的关系用层次结构来描述。在计算机图形学中，层次结构的图表就是树形图（根节点 root，父节点 parent，子节点 children）。

连接关系图中，各节点表示的是构成模型的实际的几何对象，而在包含关系图中，除叶节点外，图中的根节点及中间节点表示的都是抽象对象。换句话说，也只允许抽象对象有子节点。

2. 拼接的精确关系——链合

链合可以通过限制对象之间的平移和旋转关系来定义。链合关系的一个极端的例子就是成组（或称锁定）：两个或多个对象被看成一个整体，对它们所做的

变化都是一致的。几种常见的链合关系有：滑链、钉链、球链或滚珠链。

二、三维数据建模的设计重点

（一）参数化设计

参数化设计是将模型中的约束信息转化为可变的参数的过程，从而使得模型的形状和大小可以根据参数的不同数值而变化。参数化模型中的约束可分为几何约束和工程约束。通过对几何约束和工程约束进行调整和优化，可以实现对模型形状和尺寸的精确控制和调节。通过灵活调整参数数值，可以快速生成符合需求的模型，提高设计效率和灵活性。几何约束包括结构约束和尺寸约束，它们限制了模型的形状和尺寸在一定范围内变化。结构约束确保模型的结构稳定和可靠，而尺寸约束控制了模型各个部分的尺寸关系。通过参数化设计，可以灵活地调整模型的参数，以满足不同的设计要求和约束条件。这种设计方法不仅提高了设计的灵活性和效率，还能够快速生成多个设计方案，并对其进行评估和优化。

（二）智能化设计

智能化是数字化设计技术发展的必然选择，产品的设计过程是具有高度智能的人类进行创造性的活动。智能化设计要深入研究人类的思维模型，并用信息技术（如专家系统、人工神经网络等）来表达和模拟，从而产生更为高效的设计系统。目前的数字化设计系统在一定程度上体现了智能化的特点。例如，草图绘制中自动捕捉关键点（如端点、中点、切点等）、自动尺寸与公差标注、自动生成材料明细表等。但是，目前的智能化水平距离满足人们的设计需求还有一定的差距。

（三）基于特征设计

特征是描述产品信息的集合，也是构成零件、部件设计与制造的基本几何体。它既反映零件的纯几何信息，也反映零件的加工工艺特征信息。从工艺规划的角度而言，特征涉及如何将设计的结构转化为实际的加工过程，并考虑到不同的工艺要求和限制条件，是结构与加工工艺之间的对应关系的方法描述。通过特征的规划，可以确保设计的结构可以在实际生产中得到有效加工和制造。在设计层面

上，特征反映了设计的目标和要求，以及功能与结构之间的关系，是对应功能与结构的几何描述。通过特征的描述，设计师可以更好地理解和表达设计的意图，为后续的工艺规划和加工提供基础。而从加工的角度来看，特征描述了加工工艺的要求和机床进给的过程参数，确保加工过程中的准确性、稳定性和效率性。

（四）单一数据库与相关性设计

产品相关的所有数据来自同一数据库，即单一数据库。这种单一数据库的应用确保了产品相关的所有数据的一致性和集中管理。通过在单一数据库的基础上进行产品开发的优势是，在进行任何数据调整时，都能够快速映射到与其相关的环节中，从而实现设计的相关性。确保设计过程中的改动可以及时反馈到相关环节。这样的做法不仅有助于减少设计中由于数据调整导致可能出现的差错，从而提高设计质量，而且能够极大地缩短产品开发周期。通过采用单一数据库，各个设计环节之间的数据交流更加高效和便捷，不同设计阶段的变更能够被及时捕捉和反馈，从而避免了因信息不一致而导致的错误和延误。例如，修改零件的二维工程图，则零件三维模型、产品装配体、数控程序等也自动更新。

（五）标准化

通过相应的标准化技术，不同数字化设计软件支持跨平台的异构环境，以确保各软件在不同平台之间的可操作性，实现信息共享。STEP 标准采用统一的数字化定义方法，涵盖了产品的整个生命周期，是数字化设计技术的最新国际标准。

三、三维建模软件介绍

3D 建模软件是一种用于创建精确三维模型的工具，它在图像家族中扮演着特殊而重要的角色。随着应用范围的扩大，对 3D 建模软件的了解变得越来越重要。三维建模软件是一种专门用于创建、编辑和操纵三维模型的工具，广泛应用于许多领域，如工程设计、建筑设计、动画制作、游戏开发和虚拟现实等。这些软件提供了丰富的功能和工具，使用户能够在计算机上创建复杂的三维对象和场景。用户可以通过绘制、拉伸、变形、旋转和缩放等操作来构建和修改模型的几何形状。同时，软件还支持添加纹理、颜色、材质和光照效果，使模型更加逼

真。三维建模软件通常具有直观的用户界面,允许用户以不同的视图(如透视、正交、平面等)查看和编辑模型。三维建模软件还提供了多种工具,如选择、移动、旋转、缩放、剖切、布尔运算等,以便用户能够对模型进行精确的操作和控制。

三维建模软件能够模拟一个虚拟的三维空间,并提供各种工具来制作多种立体模型。用户可以使用这些工具在软件平台上创建复杂的几何形状,并为模型设置适当的材质。通过记录材质、物体位置和造型的变化,用户可以将其制作成动画。此外,三维建模软件还支持导入和导出不同的文件格式,以便与其他软件进行数据交换和共享。

(一)三维软件的分类

随着 3D 技术的蓬勃发展,三维建模软件的种类也越来越多,有的应用领域很广,有的则专注于某一领域。根据各个三维建模软件主要应用领域,可分为三大类:三维工业设计软件,三维建筑设计软件以及三维影视动画、游戏设计软件。

三维工业设计软件分为 CAID 和 CAD 两类,如表 3-1 所示。

表 3-1 三维工业设计软件分类

类别		软件名称	主要应用领域
CAID(Computer Aided Industrial Design)	曲面建模	Rhino	应用于三维动画制作、工业制造、科学研究以及机械设计等领域
		Alias	目前世界上最先进的工业造型设计软件,主要应用在汽车设计、航空航天等领域
CAD(Computer Aided Design)	实体建模	Pro/Engineer	高端产品设计软件,占据国内产品设计领域重要的地位
		UG(Unigraphics NX)	用于产品设计、工程和制造全范围的开发过程
		SolidWorks	应用于机械、电子、航空、汽车、仪器仪表、模具、造船、消费品等行业
	复合建模	Solid Edge	主要应用于机械设计、工业设计、家电产品设计等领域
		CATIA	应用于航天航空、汽车工业、造船工业、厂房设计、消费品等领域

主流的三维建筑设计软件如表 3-2 所示。

表 3-2 主流三维建筑设计软件

软件名称	应用领域
Auto CAD Civil 3D	应用于交通运输、土地开发和水利项目的土木工程专业
SketchUp	三维建筑设计方案创作的优秀工具
PKPM	主要应用于建筑、结构、设备（给排水、采暖、通风空调、电气）设计
3DS Max	应用于室内设计以及建筑设计等方面

在三维影视动画、游戏设计方面表现很强的几款软件如表 3-3 所示。

表 3-3 三维影视动画、游戏设计软件

软件名称	应用领域
3DS Max	主要应用于三维动画、多媒体制作、影视游戏设计等方面，同时也运用在广告、工业设计、建筑设计领域等领域
Maya	主要应用于游戏、影视设计中的造型设计
Rhino	因为具有强大的渲染功能，很适合运用在动画、场景制作与广告设计等领域中进行造型设计
SolidWorks Animator	应用于动画制作的三维造型设计
Softimage	应用于动画设计和电影制作等的造型设计工作中
Cinema 4D	Cinema 4D 是集计算机 3D 动画、建模、模拟和渲染于一体的综合应用软件（3D 设计软件），它常用于制作场景、人物、产品、动画等造型设计中
Blender	Blender 是一款开源免费的跨平台三维软件，集建模、渲染、后期、合成于一体，造型功能十分强大

以上分类并不是绝对的，目前的 3D 建模软件功能都相当强大，应用的行业和领域都很广泛，例如 3DS Max 以及 Rhino，能同时出现在动画设计以及建筑设计的领域里。

在当今蓬勃发展的三维动画软件市场中，各种功能强大、品质出众的软件应有尽有，给人一种百花齐放、百家争鸣的繁荣景象。面对众多的选择，我们可能感到有些困惑。然而，事实上，只需先掌握一款软件，便可为后续学习其他三维动画软件打下坚实的基础，从而轻松应对这个庞大的软件家族。通过先学习一款软件，能够熟悉三维动画软件的基本原理和操作技巧。这种基础知识的掌握将为进一步学习其他软件提供更加便利的条件。虽然不同的三维动画软件在界面、工具和工作流程上可能存在差异，但其都遵循着相似的原理和概念。因此，一旦掌

握了其中一个软件，我们可以更轻松地理解其他软件的操作逻辑和功能特点。因此，建议先专注于学习一款软件，逐步熟悉其特点和功能，掌握基本的三维动画技能。通过打好这个基础，可以更加自信和顺利地进入其他三维动画软件的学习和应用领域。不管是从事专业领域的工作还是个人兴趣爱好，掌握一款软件的核心概念和技术都将成为未来学习和创作的有力支持。

（二）主流三维软件介绍

1. 3DS Max

（1）3DS Max 简介　1990 年 3D Studio 问世，以合理的价格、专业化的工作平台为 PC 机上的渲染和动画制作提供了更多可能，使计算机动画制作成为一门前所未有的职业。

随着 Windows 平台的普及，三维软件技术面临着重大技术改革。1993 年，3D Studio 软件公司推出了基于 Windows NT 操作系统、Visual C++ 编程语言和面向对象结构的 3D Studio Max。1994 年，推出 3D Studio Max 2.0。这次升级引入了 NURBS 建模、光线跟踪材质和镜头光斑等强大功能，使该版本成为稳定且卓越的三维动画制作软件，从而在三维动画软件市场占据主导地位。

随后的几年里，3D Studio Max 相继升级到了 3.0、4.0、5.0 版本。从 4.0 版本开始，公司更名为 Discreet，3D Studio Max 的名称简化为"3DS Max"。自从 2007 年发布的 3DS Max 9.0 版本后，命名方式改为以年份命名，如 3DS Max 2008。

目前，3DS Max 是全球用户最多的三维动画软件，特别在游戏、建筑和影视领域，成为制作者的首选软件。

（2）3DS Max 的特点

① 整体化的工作组工作流程　3DS Max 的持续升级发展使其成了一个功能强大且灵活多样的三维动画软件。它适用于各种项目，无论是小规模的个人创作还是大型团队的合作。通过外部参考功能，用户可以轻松管理复杂的三维对象，并实现场景的高效配置。图解视图则为用户提供了观察和控制场景关系的便利工具，使得创建复杂场景变得更加直观和可控。此外，新版本中新增的材质功能，如对 PSD 格式和 TOONS 卡通材质的支持，进一步提升了创作效果的便捷性和

多样性。

②便捷的角色动画设计　3DS Max 拥有强大的角色设计工具，通过嵌入在 3DS Max 核心应用程序中的工具，设计者可以快速创建角色动画。用户可以通过内嵌的工具，如骨骼或样条线对角色进行变形。除此之外，更方便的是，可以直接精确地控制角色的形变效果。通过 Morph 管理器，用户可以创建多达 100 个带权重的目标，实现更精细的动画变形效果。对于高级角色动画需求，3DS Max 提供了扩展功能，使动画师可以融合足迹、运动捕捉和自由变形技术，创造出更逼真的角色动画效果。与 Maya 相比，3DS Max 的 Character Studio 在足迹和运动捕捉方面有所改进。

③开放的程序平台　在运行于开放平台的环境下，3DS Max 充分发挥了其优势，轻松地集成了多达近千种第三方开发工具，极大地丰富了创作手段。除了自身强大的功能，它还提供了易于编写的脚本语言、可插入的应用程序扩展以及可定制的 3DS Max 环境，使用户能够根据自己的需求和喜好进行个性化定制和扩展。这些开放的特性使得 3DS Max 成为一个高度灵活和可扩展的创作工具，为用户提供了更广阔的创作空间和创意表达的可能性。这意味着脚本语言几乎可以应用于应用程序的每个方面，包括插件，使得快速生成脚本、结合多个插件界面甚至定义自己的插件成为可能。这些功能极大地增强了 3DS Max 的创造性能力。通过 3DS Max 的开放性和可定制性，用户可以根据自己的需求扩展和定制软件，实现更高水平的创作。这不仅包括编写定制化的工具和脚本，还包括与其他软件和插件的无缝集成。用户可以通过直观的拖放操作来应用材质、控制贴图和进行建模。此外，3DS Max 提供了多种综合特性，为用户提供了一个全面的工作平台，旨在满足艺术家和工作组的各种需求。无论是进行建模、动画制作、渲染还是后期处理，3DS Max 都为用户提供了丰富而强大的工具和功能，使他们能够以更高效、更创意的方式实现自己的艺术目标。因此，3DS Max 为创作者提供了广泛的创作空间和灵活性，大大提升了创作的可能性和效率。

2. SketchUp

（1）SketchUp 的诞生和发展　SketchUp 是一款极受欢迎并且易于使用的 3D 设计软件，其中文名为"草图大师"。官方网站将它比喻为电子设计中的"铅笔"，其最大特点是简便快捷，方便快速上手。使用 SketchUp 创建三维模型

就像在纸上绘制草图一样，这一过程既能完美展现设计师的构思，也能满足与需求方即时交流的需求。它为设计师提供了直观、灵活的电脑绘图环境，成为卓越的工具，用于创作三维建筑设计方案。SketchUp 的简单易用性与丰富的功能和工具相结合，使设计师能够快速、高效地将想法转化为具体模型。

SketchUp 是建筑和 3D 设计创作上的一大革命，它打破了其他绘图软件对设计师的束缚，使建筑设计师可以在构思的同时就将设计方案绘制出来，并创作出三维的建筑模型与方案。Google 于 2006 年 3 月 14 日宣布收购 3D 绘图软件 SketchUp 及其开发公司 Last Software，所以 SketchUp 6.0 以后的版本都改为 Google SketchUp。被 Google 收购后，该软件陆续推出了 6.0、7.0、8.0 三个版本，表现均十分优秀，特别是 7.0 和 8.0，至今还有不少用户在使用。2012 年 4 月，Trimble 公司收购了 SketchUp，又开发了 2013～2018 及后续版本。同时 SketchUp 还可与 AutoCAD、3DS MAX 等多种绘图软件对接，实现协同工作。

（2）SketchUp 的功能特点　　SketchUp 软件是一款简单、高效的绘图软件。它界面简洁，易学易用，建模方法独特，直接面向设计过程，材质和贴图使用方便，剖面功能强大，光影分析直观准确，组与组件便于编辑管理，与其他软件数据高度兼容。SketchUp 的功能特点主要表现在以下几方面。

① 快捷直观、即时显现，可以让设计师短期内掌握。

② 通过经济实惠的方式实现动画制作，轻松地制作方案，演示视频，全面展示设计师创作思路的多样性。

③ 通过与 AutoCAD、3DS Max 等软件的结合，可以快速导入和导出多种格式文件。此外，还提供了与 AutoCAD 等设计工具的插件，为设计师提供了更多的创作工具和功能。

④ 设计者能够通过在不同属性的场景间切换，在任何位置快速生成剖面。除此之外，还可以轻松生成二维剖面图，并快速导入 AutoCAD 进行处理，以实现更灵活的建筑剖面设计。

⑤ SketchUp 拥有多种多样的表现样式，其中包括方便的推拉功能。设计师可以通过简单的图形操作，轻松生成 3D 几何体。

⑥ 作为一款强大的三维建模软件，SketchUp 为专业人士和创意者提供了

创造和表达想法的平台。在建筑、规划、园林、景观、室内以及工业设计等众多领域中，SketchUp 展现出了广泛的适用性和灵活性。

（3）SketchUp 的行业应用

① 在曲线建模方面，SketchUp 在某种程度上表现较为不足。在处理特殊形状的物体，尤其是曲线物体时，可以采用一种有效的工作流程，即先利用 AutoCAD 绘制轮廓线或剖面，然后将其导入到 SketchUp 进行进一步处理。这种组合使用的方法能够充分发挥两款软件的优势。这样可以更好地满足对曲线建模的要求，并提升设计的质量和准确性。

② 直接面向设计方案创作过程而不只是面向渲染成品或施工图纸，注重的是前期设计方案的体现。设计师可以利用计算机直观地构思和创建模型，然后轻松与其他具备高级渲染功能的软件进行最终渲染。这种工作流程极大地减少了设计师的机械重复劳动，并确保设计成果成功展示。通过计算机辅助设计（CAD）和渲染软件的结合使用，设计师可以更快速、高效地实现创意想法，并实现高质量的视觉效果。通过无缝的集成和协作，设计师能够以更高效的方式实现他们的创意，并以令人瞩目的方式展示他们的作品。

③ 本身的渲染功能较弱，最好结合其他软件（如 Piranesi 和 Artlantis）一起使用。

④ 软件后期严谨的工程制图和仿真效果图方面相对较薄弱，其更注重于设计构思过程的呈现。如果要制作高质量的效果图，需要借助专业图像处理软件（如 Photoshop）对导出的图片进行修复和增强处理。这样可以确保效果图达到更高的要求，满足工程制图和仿真效果图的严谨性。

3. UG（Unigraphics NX）

UG（Unigraphics NX）是一款集 CAD/CAM/CAE 于一体的三维设计软件。由 Siemens PLM Software 公司出品，广泛地运用在汽车和交通、航空航天、日用消费品、通用机械以及电子工业等领域。UG 从 20 世纪 70 年代发展至今，从 CAM 发展到现在集 CAD/CAM/CAE 一体化，支持整个产品设计开发过程，包括从概念，到设计，到分析，最后到制造的整个流程，还会根据用户对虚拟产品的开发设计与工艺要求提供完整可行的解决方案，这些解决方案可为企业优化设计、简化分析过程、提高设计过程的效率、缩短产品开发到进入市场的周期、

削减成本，使企业得到很大的实际效益。因此，UG 特别适合大型企业和研究所使用。

4. Pro/Engineer

Pro/Engineer 是现今主流的 CAD/CAM/CAE 一体化三维设计软件之一，中文名又叫野火，由美国参数设计公司（PTC）开发，在当今机械 CAD/CAM/CAE 领域作为新标准被广泛应用和推广，同时在国内机械设计领域也占有重要地位。Pro/Engineer 软件是最早应用参数化技术的，不同于传统 CAD/CAM 系统建立在多个数据库中，它提出了使用单一数据库的方法来解决特征相关性问题。这一方法采用后，使数据与工程设计完整结合，为三维实体建模提供了优良的平台，优化了设计，在提高成品质量的同时也让产品更好地推向市场。正因为创新性理念一直推动着 Pro/Engineer，使之在现有的三维造型软件中一直占据领先的地位。

5. SolidWorks

SolidWorks 是由 SolidWorks 公司开发的三维机械设计软件，它以造型为基础。其独特设计思路是将虚拟装配与二维图纸与模型造型相结合。使用 SolidWorks 相比传统的二维图纸，用户可以先绘制具有立体效果的零件图，并基于这些 3D 零件生成二维图纸和三维装配图，从而为机械制图提供了方便。SolidWorks 的设计理念基于尺寸驱动，用户可以设定零件之间的尺寸和几何关系。当需要修改零件模型时，只需调整相应的尺寸，即可改变零件的大小和形状。这种基于尺寸驱动的设计方法使得设计过程更加灵活，能够快速响应设计变化，提高了设计的效率和准确性。最后，完成零件模型的制作时还可以很方便地将这些零件组装起来，并且可以很方便地生成相应的装配工程图。

SolidWorks 强大的绘图自动化强化性能使得设计师能够以前所未有的速度从大型装配件创造产品级的工程图。新的轻量制图工具使得使用者无须加载每一个部件到内存就能创建装配图。只需拖曳并释放一个装配件到工程图中，使用者就能够在 10s 左右生成包括 10000 个组件的装配件二维图。没有任何其他软件能够与 SolidWorks 的性能相媲美，SolidWorks 能够快速生成工程图，这也是吸引二维软件使用者转移到三维软件的一个重要原因。

SolidWorks 一直坚持以易用、稳定和创新作为发展的三大原则，不停地进

行技术创新来适应 CAD 技术的发展潮流和趋势，大幅缩短了设计师的设计时间以及研发周期，使产品更快更好地投入市场。由于 SolidWorks 软件在技术与市场上的出色表现，所以在 CAD 产品市场的占有率一直居于世界前列，涉及领域包括航空航天、机车设计制造、食品、机械、交通、模具、电子通信、医疗器械、娱乐工业和日用品/消费品，等等。全球约有 4 万家企业在使用该软件，分布在 100 多个国家和地区。

6. Maya

目前，Maya 软件是 Autodesk 公司的产品，最初由 Alias 公司开发，并随后与 Wavefront 和 TDI 公司合并。Alias 公司专注于开发 Maya 系列三维动画软件和 Wavefront Studio 系列工业造型软件。在业界广受欢迎和喜爱的 Maya 系列三维动画软件，为用户提供了强大的功能和工具，用于创建逼真的动画和视觉效果。Maya 的持续发展和不断更新，使其成为专业动画师、设计师和艺术家的首选工具，为他们实现创意和表达提供了丰富的可能性。在 1997 年，Alias Wavefront 公司发布了适用于 PC Windows NT 工作环境的 Maya 版本，使最初为 SGI 工作站设计的 Maya 在更广泛的平台上得以应用。Maya 采用先进的架构，以其出色的性能和丰富的创作成果而独具特色。它在行业中享有盛誉，被广泛认可为顶级的三维软件之一。Maya 提供了强大的工具和功能，供艺术家、设计师和动画制作人使用，以创造令人惊叹的视觉效果和精彩的动画作品。这使得 Maya 成为业内广受认可的工具，为用户提供了无与伦比的创作体验和成果展示。

Maya 软件是 Alias Wavefront 公司引以为傲的杰作，集成了最先进的动画和数字效果技术。Maya 是一款功能强大的三维软件，它融合了领先的建模、数字化布料模拟、毛发渲染和运动匹配技术，可广泛应用于不同领域。除了提供传统三维软件的视觉效果和制作功能外，Maya 的建模功能可轻松创建复杂的几何形状和结构，满足设计创意的表达需求（图 3-8）。Maya 可以在 Windows 和 SGIIRIX 操作系统上运行，被广泛应用于数字和三维制作领域。众多知名影视作品如《阿凡达》《指环王》等优秀的影视作品都选用 Maya 软件制作 3D 动画和特效。通过 Maya，电影制作人和艺术家们得以展现惊人的创造力和视觉效果，打造出令人惊叹的视觉世界。这款软件为影视行业提供了强大而灵活的工具，推动了数字艺术的发展，并为行业带来了革命性的变化。

图3-8　Maya建模作品茶具
（图片来源：千图网）

Maya 与 3DS Max 存在概念上的差异。Maya 以其出色的软件架构概念在三维软件领域独树一帜。Maya 引入了层的概念，为动画创作带来了更多的灵活性。Maya 具有分层操作的功能，用户可以在不同的层上进行操作，而这些层之间相互独立，彼此不产生影响。Maya 采用了基于节点的体系结构，为用户提供了出色的性能和全面的控制能力。用户可以对场景中的任意节点和属性进行动画设置，并且还可以添加自定义属性，以满足其特定需求。此外，Maya 还支持使用 MEL（Maya Embedded Language，Maya 嵌入式语言）编写简单的脚本，以实现对 Maya 的个性化控制。这种灵活性使得 Maya 成为一个功能强大且高度可定制的工具，满足不同用户的需求。Maya 采用了将各种功能集成到不同的模块中，使操作和管理变得更加便利。与此同时，Maya 引入了一些模块，例如雕刻、绘画效果、布料和毛发等功能。Maya 的模块化操作结构和丰富的功能使其在行业中独树一帜。

Maya 以其卓越的性能和完美的整合工作环境而受到广大用户的青睐，广泛应用于影视、游戏等许多领域，并成了高级数字媒体艺术设计和制作人员钟爱的创意工具。

它的灵活性和创造力为用户提供了无限的可能性，让他们能够创造出令人惊叹的视觉效果和令人难以置信的艺术作品。无论是专业人士还是刚入门的艺术家，都能从 Maya 中找到适合自己需求的工具和功能，实现他们的创意梦想。

Maya 通过将渲染属性与场景中的静态或动态特性相结合，可以产生复杂而独特的渲染效果。同时，利用选择性光线追踪技术，可以以高效且精确的方式呈现光与影的效果。与 3DS Max 中的线性渲染相比，这些效果更为出色，为作品增添了无可比拟的视觉魅力。Maya 的引入层的概念和卓越的渲染能力使其成为

一款备受推崇的三维软件，为用户提供了更多创作的自由和更逼真的视觉效果。无论是在动画制作还是影视特效领域，Maya 都展现出其独特的优势和价值。

Maya 的最新版本进一步提升了功能，并且增加了对多系统环境的支持，使其能够在 Windows、Linux 或 Mac OS 操作系统下运行，从而极大地提高了工作效率。新版本的 Maya 能够以更短的时间创作出更出色的动画作品。其中，最新的剪辑功能非常强大，能够帮助设计师完成同步可视化预览、动画舞台调度、布局和剪辑等任务。此外，它还能够导入来自非线性剪辑软件的时间线，以指导动画的时长和节奏。Maya 不仅提供了强大的动画制作工具，还通过新功能的引入不断完善用户体验。无论是从事视觉特效制作的专业人士，还是对动画创作感兴趣的新手，都能够在 Maya 中找到适合自己需求的工具和功能，以实现他们的创意愿景。这使得 Maya 成了业界广泛使用的首选软件之一。

7. Rhino

由美国 Robert McNeel & Associates 公司开发的专业 3D 建模软件 Rhino 在三维动画制作、工业制造、科学研究和机械设计等领域得到了广泛的应用。它被广泛认可为一款强大而多功能的软件工具。无论是创建精确的模型还是进行复杂的设计，Rhino 都为用户提供了卓越的灵活性和创作自由。通过使用 Rhino 软件，用户可以轻松地创建出复杂而精细的 3D 模型。Rhino 采用了广泛应用的 NURBS 建模技术，专注于提供高品质的 3D 物体建模功能。这种建模方式能够有效地保持模型的曲面平滑度和几何精度，使得用户能够以高度精确的方式表达其创意和设计概念。Rhino 软件对计算机硬件要求较低。

Rhino 软件比其他同类产品可以节省 95% 的时间成本，任何想象得出的形象都可以交给 Rhino 来创建模型。它具有以下的特点。

复杂的曲面造型工具：提供大量的曲线（50 余种）和曲面（约 40 种）的定义和编辑工具，目的在于可以精确地表达精准曲面，这些工具也让设计者在设计现代工业产品的时候节省更多的时间

准确性：大至飞机，小至珠宝，在产品原型设计、相关工程、分析或后续制造上，Rhino 软件表现的准确度令人赞赏。

协调性：Rhino 软件可整合其他设计、制图、计算机辅助制造、工程、分析、转译、动画与图解软件。

易学易用：Rhino 软件简单易懂的操作步骤让使用者可以摆脱专业软件常见的学习困境，迅速应用，享受并专注于产品形象设计的工作。

第三节　动态视频展示技术

数字动画是一种融合技术与艺术的紧密结合的艺术形式。它要求创作者具备良好的艺术修养，并且掌握相关的技术和制作方法，以创作出引人入胜的优秀动画作品。数字动画的创作过程不仅仅是技术的运用，更需要艺术家的创造力和表现力，通过精心构思和精湛的技艺，让虚拟世界与观众的情感产生共鸣。因此，数字动画既是一门技术，也是一门艺术，它的成功在于将技术手段与创作灵感相结合，呈现出独特而精彩的视觉体验。

一、数字动画基础

动画大师诺曼·麦克拉伦说："动画不是'会动的画'的艺术，而是'画出来的运动'的艺术"。[1] 动画中的动态效果是通过连续播放的图像与前后图像之间的差异来实现的，这利用了人类的视觉暂留功能，形成了连贯的运动效果。作为一门幻想的艺术，动画以现实为基础，同时不受限于现实环境的限制，能够实现现实中无法实现的事物，展现创造力和想象力的无限可能。通过艺术家的创意和技术手段的运用，动画创作能够打破现实的局限，创造出令人难以置信的虚拟世界，让观众沉浸在奇幻的体验中。动画作为一种表达方式，不仅仅是简单的图像运动，更是对人类情感和想象力的深刻探索和表现。

（一）动画的形成与制作

动画的呈现依赖于视觉暂留原理的应用。通过连续播放一系列图像，能够营造出视觉上的动态效果，使得静态画面呈现出流畅的动画运动。

[1] 祝明杰. 别样的"表演"：动画表演体系建构研究［M］. 北京：中国电影出版社，2018.

例如，电影的播放速度是每秒 24 帧。在传统动画制作中，需要绘制出每秒 24 帧的画面，然后使用摄影机逐帧拍摄。这种制作方法被称为逐帧动画制作，它要求每一帧都必须手工绘制，然后再用摄影机一幅一幅地进行拍摄。最后，将拍摄得到的帧胶片以每秒 24 帧的速度播放，以呈现出连续而流畅的动画效果。逐帧动画制作是一种耗时而烦琐的过程，通过简单的计算可以得出，使用这种制作方式来制作一部 90 分钟的动画电影需要绘制 129600 幅画面，这可见其巨大的工作量。这种制作方式的优势在于能够呈现出非常流畅的动画效果。然而，要想制作一部精良的动画作品，需要耗费大量的人力、财力和时间。

传统动画制作过程的复杂程度不容小觑，虽然在具体步骤上可能存在差异，但一般可以分为前期制作、中期制作和后期制作三个阶段。前期制作主要涵盖制作前的准备工作，例如剧本创作、分镜头绘制等；中期制作包括原画、中间画、上色、背景绘制、配音和录音等多个环节；后期制作则主要包括剪辑、特效制作、字幕添加等工作。这些阶段的有序进行，确保了动画制作的顺利进行，并最终呈现出优质的动画作品。尽管耗时且繁琐，但这是创作出精彩动画作品所必需的程序。

动画的前期制作涵盖了企划和剧本创作的重要环节，旨在明确动画的核心内容和故事结构。接着，需要制定分镜头表，这是一份将故事情节以画面形式展现并注释景别、镜头运动和视角转换等要素的串联图。

完成分镜头后，根据故事内容和角色特点，确定人物造型、场景以及其他相关的美术设计。这些设计工作包括人物形象的塑造、场景的绘制以及其他细节的处理，旨在为动画创作提供可视化的基础。

通过前期制作的努力和规划，动画制作团队能够确保在后续的中期和后期制作阶段中顺利进行，并最终呈现出精彩纷呈的动画作品。这些前期工作的精心策划和设计对于动画的质量和成功至关重要。

中期制作是动画制作的核心阶段，它涵盖了关键动画（原画）、中间画和上色等重要工作。关键动画由专业的动画设计师绘制，它承载着动画中关键的画面和动作，控制着动画的轨迹和幅度，为动画注入了生动的表现力。

中间画则是根据角色的标准造型、动作范围、帧数和运动规律进行绘制的。它填充了关键动画之间的变化过程，使画面在播放时呈现出流畅的动态效果。中

间画的质量决定了动画的生动性和流畅性，是保证动画动作精准连贯的重要环节。

上色阶段是对绘制好的线稿进行色彩填充的过程。通过精细的上色工作，给动画作品赋予了丰富多彩的视觉效果，使角色和场景更加生动、立体。

后期制作是动画制作的最后阶段，包括剪辑、配音、配乐、音效添加和冲印等环节。剪辑阶段对各个画面进行精细的拼接和调整，以确保剧情的连贯性和流畅性。配音和配乐为动画增添了声音的魅力和情感，音效的添加进一步提升了动画的真实感和沉浸感。最后，通过最终输出，将动画制作成电影胶片或数字媒体，呈现给观众。

（二）数字动画及其优势

数字动画具有双重含义：一方面，数字动画指以数字化方式创作的具有故事情节、角色关系和结构的动画作品，与传统手绘动画相对应。另一方面，指的是通过计算机技术生成的动态画面，在动画制作过程中使用的是数字化的技术手段，这些画面并非传统意义上的手绘动画。例如，在电影《变形金刚》中，使用计算机技术制作的变形金刚角色就是数字动画的典型例子。

数字动画的制作流程和传统动画类似，但实现的效果有所超越。

在二十世纪七八十年代，计算机软硬件技术和图形技术的发展，为计算机三维辅助设计的实现奠定了基础。1995年，皮克斯制作了全球首部完全依靠计算机技术完成的动画长片《玩具总动员》。

数字动画以其独特的表现形式和技术手段吸引了众多观众和制作者的目光。人们开始逐渐认识到数字动画所散发的巨大魅力以及其即将对电影产业带来的深远影响。

如今，计算机已经成为动画制作的主要工具，与传统动画工艺相比，数字化的存储方式具有诸多优势。数字动画的存储方式消除了胶片可能产生的划痕问题，保证了画面的清晰度和质量。另外，因为动画的生产方式由人力绘制改为计算机实现，所以成本得到了很好的控制。

数字动画具有显著的优势。首先，利用计算机技术可以提高动画制作的效率，大幅缩短制作周期。其次，数字动画相较于传统方式，制作成本更为可控，使得更多的创作者和公司能够承担动画项目。此外，数字动画还能呈现出绚丽多彩的

视觉效果，通过计算机的强大处理能力，创造出丰富多样的图像效果和动画场景。更为重要的是，数字动画制作过程中能够实时预览最终效果，有助于及时调整和修改，减少制作中的烦琐修改环节。

数字动画，亦称为 CG（Computer Graphics，计算机图形）动画，广泛应用于动画、漫画、游戏设计和影视特效等领域。它通过计算机技术实现，包括二维动画和三维动画两种表现形式。在制作过程中，可以采用逐帧动画或关键帧动画的控制方式来实现动画的运动效果。逐帧动画是通过绘制连续的单帧画面，通过快速播放形成连贯的动画效果；而关键帧动画则是在动画序列中定义关键帧，计算机会自动填充中间帧，以实现动画的流畅运动。举个例子，假设我们要制作一个物体从画面左侧直线运动到画面右侧的动画。在数字动画中，我们只需设定物体在画面左侧的起始位置和画面右侧的目标位置，计算机将自动计算物体的运动过程，无须逐帧设置物体在每一帧上的具体位置。这种自动计算的方式极大地简化了动画制作的过程，提高了效率。计算机根据起止位置之间的差异来插入适当的过渡帧，以实现平滑的运动效果。这种便捷的制作方式使得数字动画制作更加高效、精确且富有创意。

二、二维动画设计

（一）二维动画设计概述

二维动画设计与传统动画密切相关，尤其在动画的数字化方面表现出明显的联系。举例来说，网页设计和多媒体光盘设计与传统平面设计相比，有着一定的相似性。

网页页面设计中的静态帧与传统平面艺术设计在视觉效果和设计原理上存在相似之处。然而，网页和多媒体设计在诸多方面已经远远超越了传统的平面艺术设计和传统动画设计的范畴。举例来说，网页设计涉及网页动画、交互设计、视频应用和动态链接等方面，这些都远远超过了传统设计所涉及的领域和难度。此外，声效和音频设计也成了网页和多媒体设计中的重要组成部分。

1. 传统动画

传统动画是通过使用电影胶片或录像带以逐帧记录的方式来捕捉图像，然后

通过连续放映产生视觉幻象，呈现出动态影像。这一过程主要涉及两个关键点。

（1）传统动画影像的动态效果是通过人类的视觉幻象创造出来的，而非直接被摄影机捕捉到的。换句话说，在非连续放映的情况下，这些影像中的动态感是不存在的。

（2）传统动画的影像是通过电影胶片或录像带逐帧记录的方式生成的。

2. 计算机二维动画

计算机动画的制作方式与传统动画不同，不再需要停格制作或停格拍摄每一帧动作。利用设定关键帧的原理，静态的网页页面设计能够通过设定参数，自动计算并生成连续的动画效果。这种原理类似于动画制作中的动作起点和终点的设定，通过计算机的计算，实现了连续动画的生成。这一新的制作方式催生了计算机动画艺术的崭新领域，包括二维动画和三维动画。

计算机二维动画设计拓展了二维动画的概念，并引入了更多的创作元素和技术手段。计算机二维动画设计包括将三维动画转化为二维效果，并结合艺术设计规律进行二维动态图形艺术设计的实践。同时，涵盖了以计算机为平台，并利用专门的二维动画设计软件进行创作的过程。在计算机二维动画设计中，艺术家可以利用计算机的强大计算能力和图形处理技术，创作出更加精细、生动、富有表现力的二维动画作品。通过运用各种工具和技术，艺术家们能够探索不同的创作风格和表现手法。

计算机二维动画设计的范围非常广泛，它涉及许多领域，包括电影、电视、广告、游戏和互动媒体等。通过计算机二维动画设计，创作者们能够将想象力转化为现实，创造出独特而引人注目的动态图形作品。这些作品不仅能够传达信息和故事，还能够唤起观众的情感共鸣，并带来视觉上的享受和艺术上的震撼。此外，人们可以通过计算机图形技术，实现控制和管理不同对象之间的相互作用。

（二）二维动画设计的数据与文件

在计算机动画领域中，帧的尺寸并不限定于统一的固定大小，可以是整个屏幕，也可以是屏幕上的某个局部窗口。帧动画的数据由一系列静止图像按照顺序排列组成，通过连续播放这些静止图像的序列，实现物体运动的效果。这种运动效果通常在相关的帧之间呈现出局部内容的变化。在连续运动的动画中，若相邻

帧之间的变化较少，动画效果会更加流畅。播放连续效果更好的动画所需的数据量也相对较大，这是由于帧动画是由一系列活动的图像数据组成。从另一个角度来看，无论是手动绘制还是自动绘制，都可以利用动画中相邻帧之间的局部变化范围有限这一特点来简化处理过程。帧动画数据通常以特定格式保存在动画文件中。庞大的原始动画数据，在读取时需要很长时间，同时给存储带来了沉重负担。因此，一些动画格式采用了压缩技术来记录数据。FLI 和 FLC 格式就是采用了压缩技术，不是完整保存每一帧的画面，只记录和读取相邻帧之间的差异。这样一来，动画文件的大小得以减小，并且读取速度也得到提升。在播放时，只需构建画面的部分内容，而不必处理每一帧的完整画面。

（三）二维动画设计的工具

1. Adobe Flash

Adobe 公司的 Flash（原 Macromeida 公司开发）是一款设计软件，用于绘制矢量图形和开发互动式二维动画。Flash 生成的文件较小，非常适合在网络上进行浏览，因此在互联网上被广泛应用。它不仅可以作为网页中的元素，还可以以独立作品的形式呈现。随着技术的发展，越来越多的创作者开始利用 Flash 展现其创意和艺术作品，为观众带来了丰富多样的视觉和互动体验。

Flash 软件可以制作适用于其他平台的动画内容，但主要专注于网络动画设计。通过 Flash，网页设计人员可以轻松创建网页的动画标志、动物、导航控件和任务等。相比其他动画格式，Flash 动画具有以下几个显著特点。

（1）由于 Flash 动画具备生成独立执行的 EXE 文件的特性，因此许多设计人员倾向于采用 Flash 来制作多媒体产品。这样一来，他们可以将制作好的动画保存为 EXE 文件，使其能够独立运行和播放。通过将动画文件存放在光盘等介质中，用户可以方便地通过光盘进行播放和观赏，而无须依赖于特定的软件环境。Flash 的这一特性使得设计人员能够创建包括内容显示、数据库连接和视频调试等功能的完整动态站点。

（2）Flash 具有强大的多媒体导入功能，能够导入各种不同的多媒体元素。用户可以导入多种音频格式文件。此外，Flash 还支持导入 DXF、AI、

EPS 等图形格式文件，甚至能够导入 QuickTime 电影。通过这种导入功能，Flash 为动画的表现力提供了极大的丰富性。

（3）Flash 动画采用矢量图形技术，因此其文件大小较小，因为不是像素点的集合，而且即使在放大时也不会出现锯齿效应。

（4）Flash 的用户界面中有一个名为"答案"的面板，它能够直接与开发工具连接，为开发人员提供实用信息和帮助。

（5）Flash 软件提供了一系列常用的应用程序界面预置组件。这些组件的集成架构能够显著加速开发过程，并确保界面组件在多个 Flash 应用程序中的一致性。

（6）通过动态加载的方式，可以按需加载所需的图像和音频资源，避免一次性加载所有内容，从而减小了文件的大小。同时，对内容进行修改时，只需替换或更新相应的图像和音频文件，而无须重新生成整个文件，提高了修改的便捷性和效率。

（7）与传统的 GIF 动画相比，Flash 动画具备了更强大的交互功能。这种交互性使得 Flash 动画更具吸引力和趣味性，能够创造出更丰富多样的用户体验。通过 Flash 的编程和脚本功能，可以为动画添加交互性的元素和动作。用户可以通过鼠标点击、键盘输入或其他触发方式与动画进行互动，从而控制动画的进程和表现。这种交互功能不仅增加了用户的参与度和乐趣，也拓展了动画的表现和应用领域。这种灵活性是 GIF 动画所无法比拟的。正是基于这一特性，Flash 动画成为开发富有趣味性的互动性游戏的理想选择。

（8）通过采用流媒体播放方式，Flash 在网络上实现了快速且流畅的播放体验。相比普通媒体的需等待所有数据下载完毕，才可开始享受媒体内容播放的方式，Flash 能够在下载过程中即时播放已经获取的数据，并在后续持续传输数据，使用户可以更早地观看媒体内容。通过采用流媒体播放技术，Flash 在播放过程中实现了数据的实时传输和播放。用户无须等待所有数据传输完毕，即可立即享受到动画的播放效果。一旦开始播放，Flash 会持续传输后续数据，以确保流畅的播放体验。这种流媒体技术的运用极大地减少了用户的等待时间，即使在低速网络环境下，动画仍能顺畅播放。这种流媒体播放方式为用户提供了更加流畅和高效的观看体验。

2. Corel R.A.V.E

CorelDRAW 软件不仅提供了强大的矢量绘画功能，还包含了名为 Corel R.A.V.E 的矢量动画创作软件。用户可以通过 Corel R.A.V.E，轻松制作矢量动画。虽然 Flash 本身提供了矢量绘图和造型的工具，但有时候也需要借助第三方软件的支持。Corel R.A.V.E 是一款强大的软件，提供了许多 Flash 所不具备的功能，而且可以将动画角色的创作与动画组合在一起。这些功能使得动画作品更加丰富多彩。同时，CorelDRAW 通过集成 Corel R.A.V.E，实现了将动画网页的平面设计和动画制作紧密结合的目标。通过 CorelDRAW 和 Corel R.A.V.E 的协同使用，设计师可以轻松地进行平面设计和动画制作，无缝衔接两者之间的创作过程。

3. Ulead GIF Animator

Ulead GIF Animator 是一款用户友好且高质量的软件，专门用于创建精美的 GIF 位图动画。它提供了全面的创作和编辑功能，使用户能够轻松制作高质量的动画、图像、字幕和标题，并实现全程控制。其直观的操作界面使用户可以方便地进行编辑、优化和预览动画，而且通过简洁的标签界面，可以快速切换"编辑""最佳化"和"预览"三种模式，使动画制作变得易学且容易上手。

Ulead GIF Animator 提供了丰富多样的特效，包括文字特效、视频特效和转场特效，而且还与 Photoshop 的滤镜效果兼容，让用户能够为动画添加令人惊叹的视觉效果。Ulead GIF Animator 采用最新的影视图像压缩技术，确保动画可以快速下载。最重要的是，Ulead GIF Animator 支持多种文件格式的输出，使用户可以灵活选择合适的输出格式，以适应不同的应用场景和需求。

4. Director

Director 软件由 Adobe 公司推出，其功能强大且灵活易用。Director 软件适用于各种不同的操作系统，用户无须编程即可通过其轻松制作出精彩的动画作品。这款软件不仅在动画方面表现出色，还能有效地组合复杂的多媒体程序和三维界面中的各种视频元素。

Director 能制作以下四种动画与多媒体类型。

（1）3D 领域。Director 软件在 3D 领域的应用非常广泛。它可以用于创建在线 3D 商店，开发在线 3D 游戏，以及制作各种娱乐效果。通过 Director 的

强大功能和支持的技术，用户可以打造出逼真的 3D 场景和效果，为观众带来沉浸式的视觉体验。

（2）互动多媒体类。这包括整合高品质的交互式光盘和虚拟现实系统、制作演示文稿等。通过 Director 软件，用户可以创建出富有互动性和高品质的多媒体作品，满足不同领域的需求。

（3）游戏娱乐类。Director 软件也是游戏娱乐领域的重要工具。它可以用于开发网络聊天室、制作游戏光盘，以及创建在线游戏和多人联机游戏等。通过 Director 的功能和创作工具，游戏开发人员能够设计出富有创意和娱乐性的游戏作品，提供给玩家们沉浸式的游戏体验。

（4）教育类。Director 软件在教育领域有广泛的应用。它可以用于创建在线教学资源，制作声、光效果合一的计算机辅助教学软件，以及制作多媒体电子图书等。通过 Director 的功能，教育工作者可以设计出生动有趣、互动性强的教育内容，提升学习效果。

（四）二维动画设计技术

1. 二维动画设计的关键技术

在二维动画领域，计算机在动画生成处理方面扮演着重要的辅助角色。传统的动画创作方法涉及美术师绘制关键帧以及美工绘制中间帧，最终逐帧拍摄形成动画。借助计算机的辅助，艺术家能够更快速地生成中间帧，减少了繁重的手工绘制工作，同时保持了动画的连贯性和流畅性。

在计算机动画处理中，应用图像技术可结合图形技术实现中间画面的自动或半自动生成，还可以实现数据生成、多重画面叠加和关键帧绘制。图形技术更适合处理基于线条的画面，图像技术擅长绘制真实场景。这两种技术在动画处理中相互配合，各自发挥优势，可以获得更好的效果。整个动画处理过程可以分为两个基本步骤：首先是屏幕绘制，即将图像或图形绘制在屏幕上；其次是动画生成，即根据预定的规则和算法生成动画的每一帧。完成屏幕绘画的主要是静态图像处理软件，但是为了准备自动或半自动地生成动画，有时需要采用图形方法来描述画面。动画生成过程中，屏幕绘画提供了关键帧的基础，即绘制动画中的关键画面。通过对关键帧进行处理，可以实现图像的平滑过渡和动态效果的添加，使动

画更加流畅和生动。在动画创作的最后阶段,将完成的动画转化为特定的数据格式,以便于存储和传播。这个过程涉及将关键帧有序地组合起来,以实现动画的流畅播放效果,并确保最终作品的完整性和质量。

2. 角色造型技术

动画片中的角色就好比电影中的演员,什么样的角色需要什么样外形演员来演,这关系到整个动画片的质量和卖座率。很显然,角色造型设计在动画创作中是极其重要的一个环节,是动画片成功的前提和基础。如何塑造出个性化的、有感染力的、典型的角色形象是设计者需要关注的重要问题。

(1)动画角色的艺术特征　动画片中的角色形象是虚构的,是设计者根据剧本的需要和按照审美及美术规律设计制作的形象。动画片中的角色形象一般有如下几个特点。

① 想象性与创造性　动画片作为一种虚拟的艺术形式,具有夸张的特点。它以独特的画面表现方式,将人们内心深处那些不切实际的想象呈现出来。无论是超现实的场景还是不可能实现的情节,动画片能够将其转化为视觉享受,为观众带来梦幻般的愉悦感受。因此,动画片中的角色可以是一切生物(包括人物、动物、植物),也可以是非生物,如桌椅板凳、锅碗瓢盆等。角色造型也有着无限的自由创作空间,它可以不受时空的限制,角色的局部造型、角色的位置比例关系都可以自由调整。发挥想象力、创造力去设计一个生动的、有感染力的角色,是一部片子成功的前提和基础。

② 简洁性　动画的独特之处在于简洁的角色造型。通过简单而明确的造型,视觉信息能够更直接地传达给观众。简洁的角色形象是动画所独有的特点之一。而且从绘制技术要求上来说,简洁的造型意味着工作量的大量减少和制作周期的缩短,并降低操作难度,同时也减小了 Flash 动画片本身的字节数,使其更易于网络传播。

③ 易动性　易动性,就是使造型容易制作动画。动画的核心在于展现出动感,因此角色造型的设计也要符合这一原则。为了动画表现效果更佳,角色的造型不要呆板和僵硬,而要灵动、活泼。动画的主要任务就是通过动态的形象展现故事和情感。使用 Flash 制作动画尤其要注意这一点,因为在电脑上直接绘画不同于传统动画的纸笔绘画,较难控制笔触的准确运行,即使有高质量的数位板也不

如铅笔顺手。所以尽量多绘制一些可重复使用的元件有利于节省时间和降低复杂性，避免每个部位都重新画。

④ 趣味性　在动画片中，刻画角色的性格与小说和电影一样具有关键性。一个成功的角色造型视觉上的美感固然重要，但更重要的是角色要展现出生动有趣且富有个性。即使造型精美，若角色缺乏个性，也会显得乏味无趣。因此，在动画角色的设计中，通过夸张和突出某些典型特征来赋予角色独特的性格特点，是一种有效的设计手法。这样的设计使得角色形象更加鲜明，充满活力。

例如，在设计 Flash 动画系列短片《阿福》中鸟豆豆的造型时，为了突出鸟豆豆多嘴多舌、爱唠叨的性格特点，采用了夸张的手法，设计了一张比脸还要大的嘴巴，非常生动、贴切。

（2）角色造型的方法

① 确定造型风格　在动画片中，角色形象是虚构的，它们是根据剧本需求和美学规律，由设计师精心设计和制作而成的。角色造型的设计是为了展现角色的个性和特征，使其与故事情节和背景环境相契合。在设计过程中，可以运用不同的造型元素，如线条、颜色和纹理等，以及特定的表情和姿态，来塑造角色的独特形象。同时，角色的服饰、发型和道具等也是塑造角色形象的重要组成部分。通过精心的角色造型设计，可以使动画作品中的角色更加生动鲜活，展现出独特的个性和魅力。角色的造型风格与背景设计的协调共同营造出作品的整体美学效果，为观众呈现出丰富多彩的视觉体验。这样的协调性能够使角色形象更加贴合剧情，同时也增强了整体作品的视觉美感和表现力。

② 设定角色造型　就像是创造了一位虚拟的演员一样，设计人员根据角色所处的时代背景、身份等要素设计角色。对于角色造型的设计通常包括四个步骤。

步骤一：在进行角色造型比例图的绘制时，可以将头部作为度量单位，确定全身与头部的比例关系。为了区分不同角色之间的差异，需要注意在绘制不同角色的比例图时保持一定的对比效果。这样可以确保每个角色的比例和特征得到准确地表达，并使它们在整体上呈现出明显的差异。

步骤二：勾画角色的结构。接下来，使用圆形、几何图形勾画角色的结构。这一步相当关键，这意味着确定角色的基本体型特征。不断尝试是十分必要的，一个小的变动会带来许多意想不到的效果，一直探索，直到找到恰当的体块结构。

步骤三：刻画角色的五官特征及服饰。这也是反复试验不断摸索的重要步骤，清晰明显的特征和易操作是两个必须具备的条件。

步骤四：完成整个人物细节刻画。每一步设计都是繁杂而细致的工作，要尽可能做到清楚明晰。

③ 确定角色之间的组合关系　一部动画片通常由两个或更多角色组成，每个角色都具有共同的特点和独特的个性。角色之间整体统一的造型风格则是他们共同的特点，而个性和外貌的差异构成了他们的个性特征。在角色设计中，控制形态和量感是非常重要的。设计师需要注意角色之间的对比，如身高、体型、轮廓等方面的差异。通过对比的画面呈现，可以使角色形象更加丰富，同时也能够清晰地识别每个角色。为了使设计手法使整体风格更加突出，也更容易被观众识别和记忆，在角色的组合关系中，通常会将一些共同的元素应用到每个角色中，形成一种系列化的形象。

④ 绘制标准图　通常情况下，在动画制作中，往往由多位设计师共同参与绘制同一个角色。为了确保不同设计师在绘制过程中能够保持整体动画人物的风格一致，避免形象失真，角色需要具备标准的造型。为了确保各个角度的视图都能得到准确呈现，每个角色都需要提供正面、侧面等多角度视图的标准造型。这样的标准造型视图能够为设计师们提供一个参考，使他们在绘制过程中能够保持一致性，确保角色形象的统一和连贯。为了动画制作的中间环节有据可依，在制作动画片时，每个角色都需要标注标准色彩和绘制比例关系。

⑤ 绘制动态和表情图　按照要求，为了给中期绘制角色的性格塑造和动作表演时，树立一个样板，还要创造出主要角色的全身转面图和表情图。这些图示对塑造角色的性格特征也起到至关重要的作用。

3. 背景设计技术

背景设计是二维动画创作中不可忽视的一环，因为观众最终看到的是角色加背景的整体的画面效果。漂亮的背景不仅能吸引观众的眼球，而且能增强动画的艺术感染力，达到锦上添花的效果。具体来说，背景设计就是按设定的整体美术风格，并依据故事情节的要求，给每一个镜头中的角色提供表演的特定场景。在动画片中，一般会有几个主要场景，如室内、室外、实景和幻景等。

（1）背景设计的要求　在动画中，背景的作用同样十分重要，不仅为情节

和角色的表演创造了适宜的氛围，而且清晰地呈现出故事发生的环境和地点。在动画中，背景可以说是一个扮演着重要角色的道具，其目标是让观众能够自然而然地融入屏幕或银幕中，使观众享受沉浸式的体验。背景设计在动画中的作用不仅是填补角色之外的画面空白，也不仅仅是简单地增添画面的丰富度，它需要综合考虑整部动画片的美术风格和气氛。背景设计的目标是为动画片营造一个有机、统一的整体，使背景与角色相辅相成，相互融合。背景应该与角色一起展现出生命力，不能孤立存在。背景设计的关键在于探索与主题完美结合的背景造型风格。

（2）背景设计的方法　对于不同的软件、不同的动画设计人员，背景设计的过程和方法可能会有所不同，但其基本规律是一致的。这里主要介绍使用 Flash 绘制背景的一般步骤。

① 把握主题和确定风格　背景设计时，关键在于紧密把握作品的主题，因为主题是艺术作品的核心。将主题转化为视觉形象是设计背景的重要任务，可以按以下步骤进行。

步骤一：要把握影片的基调。影片的基调包括美术风格、造型风格、情节节奏、光影气氛、色彩等一切可以感觉情感情绪的元素。基调有热情奔放、色彩鲜艳、造型夸张的，有清新恬静、高雅素净的，有像中国水墨般空灵悠远、意象造型、虚实相生的，等等。

步骤二：具体风格定位。确定了基调之后，就进入了具体风格定位，包括场景中的景物造型、绘画风格、色调处理、用光特点和空间构建等。

② 收集资料　认真分析剧本内容，根据剧本发展，写出背景的大致线性关系，考虑哪些背景需要变换运动，然后进行资料收集。资料可包括涉及的景物造型、时代特征、地域及文化特征、道具和绘画风格资料图等。

③ 绘制草图　构图是绘画的第一步，属于创作的初始环节，典型的构图就是草图。草图表达是将背景可视化的初步阶段，可以用简单的线条，大致勾勒出渐渐在心中形成的背景。

绘制草图可以直接在 Flash 中进行，也可以在纸上绘制，再将铅笔草稿扫描进电脑，然后绘制正稿。这两种方式都是可行的，究竟采用哪一种，就看个人的习惯和爱好了。

④ 完善细节　在背景草图的基础上逐步细化，使设计从初步成形到深入细致。

⑤ 上色　在完成的线稿上进行颜色填充，利用明暗和光影表达空间感，同时要准确地把握好背景整体的色彩和气氛。光影能塑造场景的空间感、结构和层次，也能营造气氛。

绘制背景时可以进行分层处理，即将背景中的远景、中景和近景等不同距离的景物分别绘制在不同的图层上，依次叠加。分层绘制的优点如下：

第一，方便修改。当我们对其中一个图层上的景物进行修改时，不会影响到其他图层上的对象。

第二，方便动画制作。背景做运动时，远景、中景和近景的移动速度是不一样的，远景最慢，中景次之，近景最快。

三、三维动画设计

（一）三维动画设计的含义

三维动画制作也需要先建立角色、实物和背景的三维数据模型。一旦模型建立完成，接下来就需要为每个模型添加适当的材质，以赋予它们外观。通过计算机控制，模型可以在三维空间中进行各种运动。接下来，需要在计算机内部设置虚拟摄像机，设置合理的灯光效果，以及镜头角度。通过这些步骤最终会产生一系列的画面。

由于三维动画的对象是通过计算机内部生成的三维数据，所以其也被称为"计算机生成动画"。在三维动画制作中，运动轨迹和动作的设计与二维动画截然不同，因为它是在三维空间中进行考虑的。计算机生成的三维物体画面并非对真实物体的精确再现，实际上，每一帧的图像都是基于二维像素点阵生成的，只是在视觉上呈现出三维效果。与二维动画相比，三维动画的独特之处在于它的"虚拟真实性"。

（二）三维物体特性

物体在不同环境下会呈现不同的光色效果，这是实际物体的特点之一。为了

产生真实感的图形图像，对物体进行着色是一个关键的步骤。着色过程涉及多个方面。

1. 物体的材质

描述任何物体除了造型以外，还必须有一定的附加特征（也称为属性）来指明它的外在特性。物体的外在特性在很大程度上取决于构成它的材料。一般把材料的性质称为"材质"。要得到物体理想的质感，必须对物体的造型赋以材质。不同的材质表现出的质感是不相同的，如毛线的质感和金属的质感是完全不同的。

材质的大部分内容用来说明物体对入射光线做出的反应。一般说来，光线或者被反射、吸收，或者被透射、折射。反射的色光正是该物体呈现的颜色，而透射、折射产生的色光与材质有很大关系。

2. 物体的纹理

物体的外观和整体形状可以通过纹理来呈现，纹理是对物体表面细节的体现。它可以改变物体的外观，甚至对其整体形状产生影响。一般来说，物体的纹理可以分为两种不同类型，它们在表现形式和应用方式上存在差异。在物体的纹理分类中，第一种是几何纹理，它涉及物体表面的几何结构和细节，例如人的皮肤纹理或橘子表皮的褶皱纹理。这种纹理直接影响物体的形状和外观，通过对几何属性的变化来展现细节和纹理效果。第二种是颜色纹理，它与物体表面的光学性质有关。颜色纹理通过色彩的变化来展示物体的细节和纹理效果，例如陶器上的图案或墙面贴纸等。这种纹理主要依赖于色彩和光照的变化，通过调整颜色和光照参数来实现细节的呈现。

纹理的表现可采用纹理贴图技术，它可将任何二维的图形和图像覆盖到物体表面上，从而在物体表面形成真实的彩色纹理。

3. 照射光源

给一个场景着色时必须知道有关光源的特性、位置、颜色、亮度、方向等，这些信息要由用户通过照明模型设定。决定光照射到物体表面并形成颜色的方法称为"浓淡处理"。浓淡处理要用到物体表面的几何和材质信息，并对入射光进行考察，从而找出表面反射的色光。在进行浓淡处理时，一般对每个物体表面的每一个点分别进行处理，而且仅考虑来自光源的光照效果，而不考虑来自其他物体发出的光的影响。

(三)三维动画的运动控制

三维动画处理的基本目的是控制形体模型运动,获得运动显示效果。其处理过程中自然涉及建立线框模型、表面模型和实体模型。此外,一个好的三维动画应用系统能够将形体置于指定的灯光环境中,使形体的色彩在灯光下生成光线反应和阴影效果。在三维图形中能够选择视点和视角,即确定观看的位置,可以从正面或背面看,甚至进入内部看(但必须要有内部形体设计)。三维动画的特点是能够控制形体运动并将运动过程的视觉效果显示出来。

动画控制涉及计算机对物体的运动方式、相互关系以及位置进行确定,它包括运动轨迹、速度选择和形态变化等,也被称为"运动模拟"。需要确定物体形态的变化速度和变化方式。确定了光源后,我们可以调整"摄像机"镜头的速度、运动轨迹、方向和位置,以展示观察者所看到的画面效果。同时,计算机还需要确定每个物体的位置和相互关系,并建立它们的运动轨迹和速度。通过调整摄像机的速度、运动轨迹、方向和位置,我们可以实现画面的动态效果,使观众感受到不同的运动感和视角变化。这些参数的调整可以根据情节需要来设计,例如快速追逐、平稳移动或环绕旋转等,从而创造出各种戏剧性和吸引人的画面效果。此外,计算机还能够通过选择不同的运动形式,如扭曲、旋转和平移,来定义物体的运动方式。这些运动形式可以根据物体的特性和场景需求进行选择,以展现出物体的变形、转动或移动效果。通过这样的动画控制过程,可以实现对物体运动和形态的精确控制,呈现出逼真而流畅的动画效果。

1. 关键帧动画

三维关键帧动画与二维关键帧动画类似。动画设计者提供一系列的关键帧,用来描述各个物体的各个时刻的位置、结构以及其他属性参数,然后由计算机自动生成中间各帧。生成中间帧的一种方式是采用对关键帧三维形状进行插值而得到中间各帧,称为基于形状的关键帧动画或形状插值动画;另一种方式是对物体本身模型中的参数进行计算,称为参数关键帧动画或关键帧变换动画。关键帧动画的效果取决于关键帧的数量,在生成中间帧时可能需要人工干预。

2. 算法动画

算法动画中的运动是通过算法描述的,它应用物理规律对各种参数进行操作。

在算法动画中，角色是通过一系列变换来定义其运动的物体。每一种变换都由参数来定义，这些参数根据一种物理规律在运动期间做相应改变。算法动画的效果取决于所用的算法，一般较费时。

（四）三维动画的生成

生成三维动画需要经过动画生成过程，其中一系列的二维画面会被生成并以特定的格式进行记录。动画生成过程是一个复杂而耗时的过程，需要借助强大的计算能力来完成。在生成每一帧的二维画面时，需要考虑物体的形态、动作、光照以及材质等诸多因素。这些因素的复杂性导致了计算资源的大量消耗。同时，画面中出现的物体数量、色彩和质感特性越丰富，所需的计算资源越多。特别是对有透明、反射、折射、阴影等特性的物体，需要计算的时间更长。

动画生成以后，可以在屏幕上播放，也可以录制在录像带上，也就是把计算机经过一段时间计算后产生的一幅幅图像数据经过视频输出口录制到视频磁带上，加上配音和音效，就完成了最后的产品。

计算机动画系统是一个用于动画制作的由计算机软硬件构成的系统。计算机动画软件的功能越多、越强，制作出的动画效果越好；计算机的处理速度越快，提供的工具越多，制作效率就越高。由于其设计和图像制作的复杂性，与其他各种媒体制作相比，计算机动画的制作时间较长，且价格较贵，一段几十秒的广告动画可能前后需要制作几个月，其花费可能需要几万元甚至几十万元。

较好的动画制作硬件为工作站，如美国 SGI 工作站，它有专用硬件支持图形功能。工作站动画系统生成图形速度快，动画画面质量高，但是价格昂贵。因此，随着微机性能和处理速度的不断提高，以微机为主机的动画系统也得到很大发展。在微机动画系统中，显示系统是很重要的设备之一，因为它的性能直接影响动画的效果。

第四章　数字化仿真技术

数字化仿真技术是目前数字化设计发展的主要内容。本章主要介绍了数字化仿真技术，分为三个层面，依次为数字化仿真技术概述、数字化仿真软件、数字化样机技术。

第一节　数字化仿真技术概述

一、数字化仿真与分析技术

数字化仿真与分析技术是利用计算机和高速网络，实现产品设计、开发和实施的过程。通过群组协同工作，能够利用仿真和分析来评估产品设计和制造的合理性，同时预测制造周期和使用性能。这种技术的应用可以帮助我们及时调整设计，更加高效地组织生产流程，以实现产品制造全过程的最佳优化。通过团队合作，各个专业领域的专家可以共同参与，并从各自的角度提供宝贵的意见和建议。这种协同工作确保了设计和制造过程的顺利进行，减少了潜在的问题和错误。仿真和分析工具的运用使得产品的性能和可靠性能够提前评估和验证，减少了试错的成本和时间。最终，通过优化产品的设计和制造流程，可以提高产品的质量、降低成本，并增加生产效率和市场竞争力。数字化仿真和分析技术利用高性能计算机和快速网络连接，提供了一种快速、准确的方法，以评估和改进产品的设计和制造过程。通过模拟和分析不同的场景和参数，可以优化产品的性能、可靠性和效率，从而降低成本，提高产品的竞争力和用户满意度。

目前，数字化仿真与分析技术在新产品设计过程中被应用，以预测其性能。这项技术的运用不仅减少了对物理样机进行反复改进的次数，而且降低了硬件测试所需的成本和时间。数字化仿真技术能有效解决产品开发中的 TQCS 问题，即最快上市时间、最佳产品质量、最低成本和良好的服务。通过计算机预测和评估产品性能，实现了新产品设计与试制过程的优化。在计算机上进行设计修改，产品设计方案优化至满足要求后再造样机，从而降低昂贵物理样机的试验成本，以更快的速度做出更好的实物样机，形成性能更好的产品，以满足市场需求。

数字化仿真和分析技术能够对特定产品进行性能分析、预测和优化，以实现产品的技术创新。随着高性能计算机系统的发展，数字仿真和分析软件将成为工程师实现其工程创新和产品创新的得力助手和有效工具。人们使用数字化仿真和分析软件，对其创新的设计方案快速实施性能与可靠性分析，并进行虚拟，可及早发现设计缺陷，在实现创新的同时提高设计质量，降低研究开发成本，缩短研

究开发周期。

二、数字化仿真技术

（一）数字化仿真的内涵及作用

数字化仿真通过对考察对象建模和编制计算机程序，模拟实际系统的运动过程并进行试验，实现对产品性能和特征的预测。它适用于实体不存在或不易进行实验的情况。通过模拟环境，数字化仿真能够全面了解和掌握考察对象的特性，包括动态和静态特征。通过改变系统参数和环境条件，研究考察对象主要参数的变化。数字化仿真通过对考察对象建模、编制计算机程序，模拟实际系统运动过程，实现预测产品在真实环境下的性能和特征。它能全面了解和掌握考察对象特性。数字化仿真综合了多个技术领域，是一门综合性技术，利用系统模型进行动态试验研究。数字仿真综合了试验方法和理论方法的优势。尽管数字化仿真方法与数学方法在建立系统模型的原则上基本相同，但数字化仿真方法更加复杂。它需要借助计算机系统进行高速求解和逻辑判断，编制仿真程序，设计仿真模型，并进行仿真试验。因此，计算机仿真技术具有广泛的应用范围，可以在各种想象得到的条件、参数和操作特性下进行仿真。通过仿真模拟系统的运行和性能，可以提前发现潜在问题，并进行必要的调整，以降低开发过程中的风险和成本。计算机建模的灵活性使其能够便捷地修改和适应各类系统模型，甚至能够替换不同的信息。这种柔性的特点使计算机建模成为一种强大工具，可广泛应用于多个领域，满足各式系统建模的需求。仿真建模广泛适用，能用来表示广大范围的实际系统。通过计算机仿真技术，我们可以在不必对实际系统进行分割的情况下进行系统的设计、分析或重新设计。这项技术使用虚拟模型来模拟系统的行为和性能，从而评估各种设计方案的优劣。数字化仿真在科学研究和产品开发领域的重要性不断增加。

（二）数字化仿真的分类

根据所采用的计算机类型的差异，数字化仿真通常以计算机为基础工具，因此也被称为计算机仿真。根据所使用的计算机类型的不同，计算机仿真可以分为

以下几个种类。

1. 模拟仿真

模拟仿真是利用模拟计算机进行仿真，通过模拟物理系统的运行来模拟实际系统的行为。它依赖连续的模型和解算器来模拟系统的动态特性。模拟计算机是一种由运算放大器构成的装置，基本的运算部件涵盖加（减）法器、积分器、乘法器、函数器以及其他非线性元件，包括运算器、控制器、模拟结果输出设备和电源等元件。这些部件处理连续变化的模拟量电压，因此被称为模拟计算机。

模拟仿真以相似性原理为基础，实际系统中的物理量用电压按比例变化来表示，模拟系统中物理量与电压之间的动态关系与实际系统相似。因此，只要原系统的特性可以用微分方程、代数方程（或逻辑方程）描述，就可以在模拟机上运用相似的仿真方程进行求解。这种仿真方法通过模拟机近似复制原系统的动态行为和输入输出关系，为研究人员和工程师提供了对原系统性能进行仿真和分析的能力。

模拟仿真具有多项特点。第一，由于电路元件精度的限制以及容易受到外界干扰的影响，模拟仿真的准确性通常较低。此外，它的逻辑控制功能和自动化程度也较有限。第二，它能够灵活设置仿真试验的时间标尺。模拟机仿真可进行实时仿真和非实时仿真。第三，因为模拟计算机的运算器可并行工作，解题速度与系统复杂程度无关，所以具备快速求解微分方程的能力。第四，模拟仿真与实物的连接相对简单。使用直流电压表示被仿真的物理量，因此通常无需 A/D、D/A 转换装置来与连续运动的实物系统连接。

2. 数字仿真

数字仿真通过离散的模型和算法来模拟系统的行为，利用数字计算机进行仿真。数字仿真更注重对系统的离散事件进行建模和模拟，能够更精确地描述系统的动态过程。数字仿真将数学模型视为数字计算问题，并利用求解方法进行处理。数字仿真的应用领域随着数值分析和软件的不断发展而不断扩大，几乎可以应用于各个工程和非工程领域，如系统动力学问题、排队问题、管理决策问题等。数字仿真的广泛应用为各行各业提供了强大的仿真和分析能力，使得问题的理解和解决变得更加便捷和高效。

数字仿真模型的构建与传统模拟仿真模型有显著差异。数字仿真模型的构建

是建立在离散数值计算的基础上，而非基于数学模型的相似性。数字计算机机器变量以离散形式呈现，这是因为其处理的是二进制数码，必须将连续的数学运算转化为离散的数值计算，以使数字计算机能够识别。为了进一步实现系统模型的离散化和建立仿真模型，数字仿真不仅需要进行数值计算公式的选择，还需要进行仿真算法的研究，随后，通过合适的算法语言对仿真程序进行编制。

 数值计算中的延迟问题是不可避免的。计算过程中会存在一定的延迟，其大小取决于运算器的解算速度、所使用的算法、计算机的存取速度、所求解问题的复杂程度等因素。这种延迟现象在数值计算中普遍存在，无法完全消除。因此，在进行数值计算时，需要充分考虑延迟对计算结果的影响，并选择合适的计算策略和算法来减少延迟带来的影响。数字计算机的性能，如其本身的存取速度等因素，对较为复杂的快速动态系统进行的实时仿真有很大影响。因此，相比较模拟仿真而言，实现实时仿真更加困难。

 数字仿真拥有很高的计算精度。相较于模拟机，使用数字仿真在进行大量工作时计算精度优势明显。在进行仿真模型的数值化时，数字计算机采用数值计算的方法来处理仿真问题。为了适应数字计算机的求解，仿真模型必须经过离散化处理，尤其是当原始数学模型为连续模型时。这就需要进行各种仿真算法的研究，将连续模型转换为适合数字计算机求解的离散仿真模型。通过这种转换，可以有效地在数字环境中进行仿真分析和实验，以确保在数字计算机上能够准确求解仿真模型。另外，在进行半实物仿真时，需要使用转换装置与实物相连。

3. 混合仿真

 混合仿真是模拟仿真和数字仿真的结合，将两者的优势相结合，以满足更复杂系统的仿真需求。它可以充分利用模拟仿真的连续性和数字仿真的精确性，提供更全面的仿真结果。混合仿真综合了模拟计算机的快速性和数字计算机的灵活性，采用混合计算机作为工具。混合计算机是一种由模拟计算机、数字计算机和专用混合接口组成的计算机系统。混合仿真是将模拟仿真和数字仿真相结合的一种方法，通过充分发挥各自的优势来提升仿真效果。模拟计算机以其高速处理能力著称，而数字计算机则具备高精度、高存储和强大的逻辑功能。混合仿真的出现为复杂系统的建模和仿真提供了一种更全面、更灵活的方法。它不仅能够模拟系统的行为和性能，还能够在各个方面提供准确而全面的分析和优化。混合仿真

在科学研究、工程设计和决策支持等领域中具有广泛的应用前景。然而，由于混合计算机所使用的硬件和软件相对于数字计算机来说更为复杂，并且成本较高。因此，混合计算机的应用范围受限，在民用部门推广较为困难，仅在少数领域如航天、航空等方面得到应用。混合计算机的复杂性和高昂的成本是限制其推广应用的主要因素。其硬件构造需要专门设计和制造，并且需要开发复杂的软件系统来支持其功能。这使得混合计算机的采用面临一定的技术和经济挑战。

混合仿真系统具有以下特点。首先，混合仿真系统充分考虑了模拟机误差、数字机误差和接口误差等误差因素。在仿真过程中，这些误差需要被充分考虑和处理。其次，混合仿真任务在模拟计算机和数字计算机上同时执行，这涉及如何合理分配仿真任务的问题。一般而言，模拟计算机用于快速计算、对精度要求不高的任务，而数字计算机用于处理高精度、逻辑控制复杂且变化缓慢的任务。再次，混合仿真通常需要使用专门的混合仿真语言来控制仿真任务的执行。最后，它能够充分发挥模拟仿真和数字仿真的优势。通过综合利用模拟仿真和数字仿真的优势，并充分考虑误差和任务分配等因素，混合仿真系统能够更准确地模拟各种复杂系统。它为工程设计、决策支持等领域提供了可靠的仿真分析工具，为系统优化和性能评估提供了有力的支持。

4. 全数字并行数字仿真（并行仿真方法）

并行仿真利用全数字并行计算机作为工具，通过在多台处理机上并行求解复杂模型，以实现快速仿真和实时求解与控制。并行计算机系统通过利用多个计算机资源进行并行处理，以获得高处理速度。并行仿真适用于特大型复杂动态系统的实时仿真，但在设计实用可靠的并行仿真算法、任务分配、通信方式和在并行计算机上实现算法等方面仍存在一些问题。此外，硬件和软件设计实现上的困难以及并行仿真系统的硬件与软件之间的匹配问题限制了并行计算机的优势发挥。因此，进一步研究和发展并行仿真技术是必要的，以充分发挥并行计算机在仿真领域的潜力。

三、数字化仿真的一般过程

数字化仿真包含三个要素，即计算机、系统和模型。其工作范围很广，包括仿真系统集成、仿真系统精确度与可靠性评估及分析、仿真实验标准及规范制定

等。无论是何种类型的仿真，都是基于系统数学模型，在一定假设条件下进行的信息处理过程。它是进行试验研究的一种方法，在仿真的基础上进行探索。为了确保仿真试验的顺利进行并取得预期效果，必须将针对特定实际系统的仿真试验视为一项系统工程。在这个工程中，需要仔细规划和设计仿真过程，包括制定合适的假设条件、选择适当的数学模型、开发仿真算法，并进行仿真实验以验证模型的有效性。通过系统工程的方法，可以提高仿真试验的可靠性和有效性，为实际系统的研究和优化提供有力支持。系统的仿真试验通常是为特定目的而设计，旨在为仿真用户提供服务。因此，对于复杂系统的仿真试验，需要仿真者与用户共同参与，并进行多个阶段的工作。不同类型的数字仿真方法存在着差异。总体而言，数字化仿真包括系统模型和仿真模型的建立、仿真试验和结果分析等基本部分。这涵盖了从建模到试验再到分析的整个过程。在建模阶段，需要准确建立系统的数学模型和仿真模型，以满足系统特性和需求。在仿真试验阶段，通过执行仿真试验，模拟系统的行为和性能。最后，在结果分析阶段，对仿真结果进行评估和解释，以深入理解系统的行为和性能。通过这些阶段的有机组合，数字化仿真为系统设计、优化和决策提供了关键支持，具体步骤如图4-1所示。

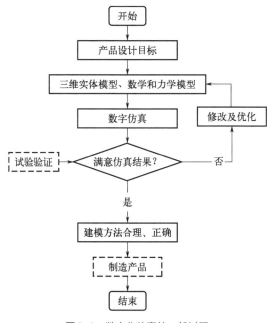

图4-1 数字化仿真的一般过程

（一）建模阶段

在此阶段，一般首先进行子系统模型的建立，采用分块的方式。对于物理模型，需确保其功能与性能覆盖系统相应部分；而对于数学模型，则需要进行模型变换，将其转化为可在仿真计算机上运行的模型，并进行初步校验。接着，根据系统的工作原理，进一步将子系统模型集成为整体系统的仿真试验模型。

（二）仿真模型设计

通过一定的转换方式，原始的数学模型可以被转化为可以在计算机上实现和运行的仿真模型，其中可以采用模拟电路或计算机语言进行表示和操作处理。仿真模型所反映的是系统模型与计算机之间的相互关系，并且其核心表现为一种算法。然而，由于算法设计的误差存在，因此仿真模型通常是对实际系统进行第二次简化（二级近似）的结果，常以离散系统方框图或差分方程（离散方程）的形式呈现。这样的转换和简化过程使得仿真模型能够更好地在计算机上运行，并且为系统行为的模拟和分析提供了基础。模拟模型由多种线性运算部件组成，如运算放大器、加法器、积分器和系数器等。为了确保模型的运算精度，需要限制各部件的误差在一定范围内。在数字仿真中，仿真模型通常采用近似的数值计算公式（即仿真算法）表示。连续系统通常用微分方程描述，而离散系统则使用差分方程描述。这种模型构建方式使得我们能够进行准确的仿真和分析，并在计算机上进行高效的数值计算。通过模拟模型，能够更好地理解系统的行为，并进行预测、优化和控制。模拟模型在科学研究和工程应用中发挥着重要的作用。

（三）仿真程序编制

在实际运行之前，仿真模型需要编制相应的仿真程序。这些编制的仿真模型程序，通过改变相关条件来分析和处理计算结果，来验证程序是否符合试验要求。编制仿真程序是确保仿真模型能够准确模拟所需行为和结果的关键步骤。在调试过程中，需要对模型进行不同条件的测试，以确保程序的准确性和可靠性。通过对仿真模型的精心编制和调试，能够确保模型在实际应用中能够产生准

确、可靠的结果，从而满足仿真试验的目标和要求。编写模拟仿真程序是按照运算步骤设计框图的过程，将相应的运算部件的输入和输出进行连接。这些部件通常会被连接到一个统一的排线板上，并按照一定规律进行连接孔的配置。通过编写模拟仿真程序，能够以一种简化的形式来模拟实际系统的运行。这些程序模型能够在计算机中执行，并提供对系统行为的模拟和分析。通过对输入数据的处理和运算过程的模拟，可以预测系统的输出结果和性能表现。数字仿真程序可以利用各种特定或通用的仿真语言进行编程。一般而言，数字仿真程序可划分为输出程序段、存储程序段、运算程序段、运行程序段、准备及输入程序段五个主要部分。为了提高程序的可重复使用性，常见的程序段通常会被编写为通用的子程序模块或专用于特定应用领域的应用程序包，以便随时调用并满足需求。这样的编程方法不仅提高了数字仿真程序的效率，还便于根据需求进行灵活调整和使用。在混合仿真程序中，为了保证计算机系统的正常运行，有几个关键方面需要注意。首先，确保两种计算机的程序设计语言一致，并具备人机交互的功能，以方便人们对机器进行干预和控制。其次，要关注模拟计算机和中间接口部分的一般操作程序的应用，确保其稳定性和可靠性。同时，需要考虑混合软件的快速响应能力和处理外部终端的能力，以保证数字计算机、模拟计算机和中间接口在运算过程中的同步性。这些措施将确保计算机系统的协调运行，提高系统的可靠性和效率。

混合仿真程序的设计要求同时满足数字计算机和模拟计算机的需求，以实现精确的仿真结果。通过确保软件能够高效地响应外部终端，并保持各个计算机之间的同步性，可以有效地协调计算机之间的工作。同时，统一的程序设计语言能够简化开发过程，并确保一致的操作流程。此外，还需要考虑人机交互功能，以便人们能够干预和控制仿真过程。并行仿真程序的设计需要充分利用并行计算机的硬件特性，以提高程序的效率和性能。合理选择适合特定计算机结构的并行算法，可以充分发挥计算机的并行处理能力。例如，阵列机适合处理规模较大的数据并行任务，而流水线向量机则适合处理较长的流水线任务。

现在市场上已有很多编制好的仿真程序软件，如 MATLAB、ADAMS 等，在进行数字仿真时，根据解题需要选择对应的仿真分析软件即可，不必什么都自己从头做起。

（四）模型试验阶段

在项目的这个阶段，为确保试验目的明确且方法可行，首要任务是制定试验计划和核实试验大纲。然后，详细规划待测量的变量和相应的测量点，并选择适用的测量仪器。随后，进行仿真试验，也就是进行模型运行，并对运行后的数据以及结果进行记录。这一过程旨在通过仿真试验获取丰富的数据和信息，以评估系统性能、验证假设，并为实验提供可靠的依据。通过精心设计的试验方案和准确记录的数据，能够确保试验的可靠性和可重复性，进而为科学研究和工程应用的进展提供有力支持。

（五）结果分析阶段

在仿真过程中，结果分析具有重要的地位。在这一阶段，需要对试验数据进行科学分析，去除冗余信息，提取精确有效的数据。通过对数据的真实性进行验证，得出可靠的结论和决策。这个过程要求科学的方法和准确的分析技巧，以确保对试验结果的正确理解和应用。结果分析为进一步的研究和改进提供了重要的依据和方向。由于试验的结果代表着仿真模型系统的行为，如果获得认可，就可以进行文档处理的工作。如果未获认可，就需要寻找原因进行修改。随后，再次进行试验，反复循环这个过程，直到获得令人满意的结果为止。这种持续的调整和验证过程可以确保仿真模型的准确性和可信度，以提供可靠的决策依据。

第二节　数字化仿真软件

仿真与分析软件是为解决仿真与分析问题而设计开发出的软件，它主要以用户为中心，重点解决用户的问题。它具有以下功能：首先，它能规范和处理模型的相关描述，帮助用户准确描述问题的关键要素，从而建立准确的仿真模型；其次，它能用来执行以及控制仿真试验，从而优化设计和做出决策；再次，它能对资料以及处理结果进行分析，并将处理结果进行文档化处理，使用户能够对仿

与分析结果进行深入的理解和解释，并将其有效地传达给他人；最后，它能存储处理结果，还能够对过往的模型、程序、资料进行检索和管理，使得用户可以方便地共享和复用先前的工作成果。

根据以上对软件功能实现情况的概括总结，我们可以将仿真软件划分为三个层次，即仿真程序、仿真语言和仿真环境。

仿真软件包括了仿真程序和仿真语言，两者都是构成仿真软件的重要组成部分。仿真程序是仿真软件较为基础的形式，是早期用于解决特定问题而设计的算法程序，是仿真软件的初级形态。而仿真语言则提供了更强大的仿真功能，适用于多种不同类型的仿真，涵盖了各个领域。仿真程序主要使用多种不同类型的高级计算机语言进行编写，早期多采用 BASIC 语言，后来多使用 FORTRAN 和 Visual C 语言，到目前已经发展到了使用 C++、Python 等语言来开发面向对象的计算机仿真程序。相对而言，仿真程序对计算机硬件的要求较低，电脑只需要配置相应的算法语言程序即可运行该程序，并且，仿真程序可以根据不同问题的需要进行适当的修改调整，进而满足不同用户的多种需求。仿真程序的使用较为简单，只在程序上需要输入系统模型和参数，并选择合适的积分算法即可进行程序运算。然而，仿真程序的功能相对简单，只能用来解决一些某一特定领域的小型仿真问题，对于更复杂、跨领域的系统仿真，使用更强大的仿真语言会更加合适。因此，根据问题的复杂程度和需求，选择合适的仿真程序或仿真语言来进行仿真分析工作十分重要。

当前，已经有很多种类型的数字化建模与仿真软件被广泛应用于实际设计工作中，这些软件都已经十分成熟。按照用户不同的设计需求，用户可以挑选不同的仿真软件来辅助开展设计工作。其中，三维实体建模软件，如 SolidWorks、Pro/E、UG 和 CATIA 等，在机械设计和制造领域中的应用最为广泛，利用这类软件可以快速生成部件模型，并进行装配，还能够随意调节视角，直观地显示每个零部件的各个位置和方向，并对其进行检查，观察其特征，进而可以了解到从设计到制造的整个过程。运动学和动力学仿真软件的应用也十分广泛，像美国 MSC ADAMS（Automatic Dynamic Analysis of Mechanical System）、德国 SIMPACK、比利时 DADS 等都属于这一类型，这类软件利用数字化虚拟现实技术，当用户将初始条件和数据设定完毕之后，就能够轻松计算出物体的位

移、速度、加速度、力和转矩等参数。有限元分析软件包括 MSC NASTRAN、ANSYS、ABAQUS 等，其已被广泛应用于电子和制造业等领域，此类型的软件能够研究结构、热、声、流体和电磁场等领域。控制仿真软件 MATLAB，能够用于辅助解决数学计算和控制方面的问题。通过使用这些软件，可以建立可靠的数字模型和实体模型，并通过虚拟试验的手段来临摹实际的操作，使用户在设计阶段，可以完全预测和评估产品的性能。下面重点介绍几种工具包以及软件和编辑语言。

一、MSC ADAMS 软件

随着计算机技术和有限元理论的不断发展，虚拟样机设计成为可能，国外已经完成了虚拟样机技术软件的商品化过程，其中比较有影响力的产品包括美国 MSC 公司的 ADAMS 软件、比利时 LMS 公司的 DADS 以及德国航天局的 SIMPACK。在全球市场上，MSC 公司的 ADAMS 占据了超过 50% 的市场份额，是目前最为广泛应用的虚拟样机软件之一。它的成功得益于其强大的功能和稳定的性能，为用户提供了高效、可靠的虚拟样机设计工具。

ADAMS 是一款在工程领域广泛应用的虚拟样机软件，它的用户界面简明清晰，具有强大的功能和稳定的性能表现。其主要由 ADAMS/View（基本环境）、ADAMS/Solver（求解器）和 ADAMS/Post Processor（后处理）ADAMS 三个最基本的解题程序模块组成。ADAMS/View 是一个直接面向用户的基础操作模块，提供了样机建模和各种建模工具，能够进行虚拟样机参数的设置，输入和输出相关的数据，并提供了与其他应用程序交互的接口，实现了对虚拟样机进行前处理的任务。ADAMS/View 软件环境的存在使得虚拟样机设计变得更加高效可靠，它为工程师提供了一个强大的工具，帮助他们快速建立和分析虚拟样机，从而优化设计并减少实际试验的成本和时间。

ADAMS/Solver 是一款专门用于解决机械系统运动和动力学问题的程序。它可以处理样机模型的静力学、运动学或动力学问题。在完成样机分析的准备工作后，ADAMS/View 会自动调用 ADAMS/Solver 模块进行求解，并在仿真完成后返回 ADAMS/View 操作界面。这种自动化的流程能够提高仿真效率，保证了运算过程的快速和高效。ADAMS/Post Processor 模块具有强大的后处理能

力，它可以重现仿真结果，并绘制出各种分析曲线。此外，它还可以对仿真分析曲线进行数学和统计计算，为用户提供高效且详尽的分析数据。用户可以将得到的数据与理论计算结果进行比较，并得出结论，从而为产品研发提供有力的支持。此外，ADAMS 软件还包括很多的扩展模块，像 ADAMS/Exchange 图形接口模块、ADAMS/Flex 柔性分析模块、ADAMS/Car 工程专业模块以及 ADAMS/Aircraft，这些模块提供了更专业化的功能，适用于不同领域的工程应用。

二、有限元分析软件 ANSYS

ANSYS 是一款专为计算机辅助工程而设计的大型有限元分析程序，旨在提供高效的有限元分析服务。它在机械设计领域得到了广泛的应用，具有丰富的功能，能够担起复杂的建模过程。随着 ANSYS 软件的不断演进，其功能日益丰富，目前已经包括了高度非线性的结构分析、电磁分析、计算流体动力学分析、接触分析等多个领域。ANSYS 软件具有广泛的兼容性，能够在各种计算机和操作系统上无缝运行，并与多个 CAD 软件实现数据共享和交换，如 Pro/Engineer、UG、AutoCAD 等。ANSYS 的设计数据访问模块（DDA）可以将 CAD 建立的模型导入进 ANSYS 程序中，进而分析和求解，并支持访问分析结果。

三、MATLAB

MATLAB 软件是一款强大的矩阵运算工具，由美国公司 MathWorks 研发。随着在信号处理、数学等领域的广泛应用，MATLAB 逐渐演化为了各种实用的专用工具箱，其功能和完善程度都在不断提升。MATLAB 配备了大量功能丰富的函数，以及图形和用户界面、仿真功能模块库等，为用户提供全面的支持，极大地方便了用户的使用。它采用了矢量化的运算模式，因而具有高效的运算速度，同时其交互性也非常强，提供了很多应用编程接口、预处理文件、实时代码生成和外部运行等模块，以及丰富的求解器。MATLAB 还支持自定义数据类型，其采用 C/C++ 数学库和图形库，进而用户可以创建独立的、可发布的外部应用，并进行图形界面设计。当前，MATLAB 在制造业、航空航天、电信行业、计算机外设开发、金融财务等多个领域得到广泛应用，成为不可或缺的重要工具。

四、VRML 软件

VRML 指的是虚拟现实建模语言（Virtual Reality Modeling Language，VRML），它是一种文件格式，主要用于在万维网上发布的相关文件，可以通过文本信息来描述交互式的三维场景。VRML 文件中包含了基于时间的三维空间，也就是所谓的虚拟现实，其中包括了图形对象和听觉对象。这些对象可以通过多种机制进行动态修改。

VRML 旨在将三维图形和多媒体元素融合在一起，为用户提供高度集成的视觉体验。VRML 文件是一组定义和组织三维多媒体对象的集合，具有高度的抽象性和组织能力，它描述了基于时间的交互式多媒体信息的抽象行为，并具有强大的语义表达能力。VRML 对多种概念进行了定义，包括层级变换、光源变换、视角转换、几何变换、动画制作、雾化处理、材质属性和纹理映射等常见概念的能力。VRML 文件基于时间的三维空间包含了可以通过多种机制实现动态调整的视觉和听觉实体。它提供了一个强大的框架，使得虚拟现实领域的开发人员和设计师能够创建出吸引人的、与现实世界互动的虚拟体验，为用户创造了无限可能的虚拟环境。

第三节　数字化样机技术

数字化样机（Digital Prototype 或 Digital Mock-Up）也被称为虚拟样机，是基于计算机数字化技术的一种前沿技术，它通过构建一个精确的数字模型，实现了对产品的形状、结构、可装配性、可加工性以及功能特性的全面考察。借助数字化样机，设计师可以通过虚拟环境进行产品的设计和优化，大大提高设计效率和准确度。此外，数字化样机还能帮助分析产品的性能、制造过程以及零部件的可靠性，为产品的后续制造和维护提供重要参考。而在产品的模拟方面，数字化样机使得产品的行为和相互作用可以在计算机环境中模拟和测试，提前发现潜在问题并进行修正，从而减少了实际制造过程中的试错成本和时间。此外，数字

化样机还能有效管理产品数据，实现与其他工程和设计领域的数据集成和共享，提高团队之间的协作效率。

传统设计过程是一个"产品设计—样机制造—测试评估—反馈设计"的循环反复过程，其中的每一次循环，都伴随着物理样机的制造或修改。物理样机是检验产品设计结果的重要手段和方法，通过样机的试制和试验检测，可以验证复杂产品的性能和制造的可行性，从而发现设计中的问题并加以改进，确保产品研制的成功。因此物理样机在传统设计与生产实施之间是承上启下的关键。随着数字信息化技术和方法在产品设计、分析中的应用普及，产品设计阶段需要完成的工作在增加，如面向装配的设计、面向制造的设计等；产品的开发周期在不断缩短，设计节奏在加快。物理样机的使用极大地限制了信息技术对设计进程的改造，无法解决产品开发周期延长、成本增长等难题，因而推进了利用产品数字模型来完成一些物理样机解决的问题，即利用数字化（虚拟）样机在计算机中完成一些物理样机的制造和测试工作，突破物理样机在时间和成本上的限制，改造设计过程。目前，数字化样机所带来的价值已经远远超出了原本的产品设计和测试阶段，其影响力还逐渐辐射和扩散到产品全生命周期的各个环节。

一、数字化样机的内涵与特点

（一）数字化样机的内涵

数字化样机是对机械产品整机或具有独立功能的子系统的数字化描述，它强调将产品的整个生命周期涉及的众多信息、模型、文档的数字化实现与组织管理，而不仅仅是对最终产品的数字化几何与拓扑表达。因此数字化样机可以支持贯穿产品的概念设计、工程设计、工程分析、市场推广全过程各种活动的应用集成。目前，关于数字化样机尚无统一定义，通常有以下两种认识。

1. 狭义数字化样机

狭义数字化样机是利用计算机图形图像技术和虚拟现实技术，在虚拟环境中对产品模型进行全面的可视化分析和检验。通过数字化样机，可以实现对产品视觉特征的分析和展示，从而减少对物理样机的测试工作。数字化样机的应用可以帮助设计师更加准确地评估产品的外观和性能，提高设计效率和质量。此外，数

字化样机还可以快速调整设计方案，减少重复制造样机的成本和时间。通过数字化样机，我们可以更好地理解产品在不同环境下的行为和相互作用，为产品的进一步改进和优化提供重要指导。正是由于数字化样机在可视化分析和检验产品视觉特征方面具有巨大潜力，才使其有了替代传统的物理样机的趋势。

2. 广义数字化样机

广义数字化样机指的是利用计算机数字化技术实现了对产品进行了的综合性的描述，这项技术涵盖了产品的设计、制造、服务、维护和回收等环节，为企业提供了全方位的支持与决策依据。设计师通过借助广义数字化样机实时的计算机虚拟仿真技术，可以对产品进行精确的设计、分析和仿真，设计师可以在虚拟环境中模拟产品的各种运行情况，进行性能评估和优化，从而提前发现潜在的问题并进行改进。这不仅大幅度缩短了产品开发周期，降低了开发成本，还保证了产品在实际使用过程中的可靠性和稳定性。

总体而言，数字化样机为企业提供了一种高效、准确的产品开发和管理手段，例如，在产品制造环节，通过对原材料的仿真分析，企业可以优化生产流程，提高生产效率和质量；在产品服务与维护阶段，通过模拟客户使用过程，识别潜在故障点，提前规划维护方案，提高用户满意度。企业通过数字化样机的应用，提升了企业的创新能力和竞争力，帮助企业实现了产品的高品质、高效率和可持续发展。

（二）数字化样机的特点

无论是从狭义数字化样机还是广义数字化样机的角度来看，它们均呈现出以下特征。

1. 真实性

数字化样机的中心思想是替代或简化物理样机，以实现产品开发和测试的高效性和准确性。为了达到这一目标，数字化样机必须具备与物理样机相似的功能、性能和内在特性。数字化样机需要在几何外观、物理特性和行为特性等方面与物理样机保持一致。这也就意味着数字化样机需要能够模拟和仿真产品的真实形态、结构和行为，以便在虚拟环境中完成各种加工和测试任务。只有通过精确地模拟产品的物理特性，数字化样机才能准确地评估产品的性能和可行性，从而指导产

品的进一步开发和改进。此外，数字化样机还可以支持多种设计方案的比较和优化，提高产品的创新能力和竞争力。

2. 面向产品全生命周期

数字化样机的中心思想是在产品开发和测试过程中使用全方位、全生命周期的计算机仿真来模拟实际产品。与传统工程仿真相比，数字化样机具有更大的覆盖范围和仿真能力。数字化样机能够模拟实际生产过程中的各个环节和结果，并在一定程度上反映产品设计的正确性。它不再局限于单一方面的性能测试，而是提供了全面的模拟能力，可以模拟产品的几何外观、功能和性能等多个方面。为了构建数字化样机，需要将分散的、异构的产品子模型联合起来。这些子模型往往是使用不同的工具进行开发的，主要有 CAD 模型、外观模型、功能和性能仿真模型、使用维护模型等。将它们组合在一起，才能构成一个完整的数字化样机模型体系，进而模拟产品的全生命周期。

3. 全面实现数字化

数字化样机强调将产品整个生命周期的各个环节的相关信息在计算机中进行整合，而不仅仅是将最终产品的几何形态与结构模型化处理。因此需要对产品全生命周期的相关信息都建立数字化模型，以方便整个设计和分析过程中信息共享、协同、集成的操作与实施。

4. 不需要制造成本

数字化样机是根据产品开发过程中所有的技术数据在计算机中制作完成的，其特点是不需要制造成本，不仅能一直保持最新版本的设计方案，而且所有数据都可以进行保存、回溯和跟踪。利用先进的虚拟仿真技术，可以使用数字化样机取代物理样机来进行空气动力学分析、人机工程学研究、碰撞测试与市场调研等工作。

5. 绿色环保

由于数字化样机不像物理样机需要用实体材料进行加工制造，它直接在计算机中生成，所以它不会污染环境，自然是"绿色"的。

二、数字化样机的关键技术

数字化样机技术将机械系统运动学、动力学和控制理论运动学几何建模动力

学作为核心，并以 CAX（以计算机为辅助手段的各种技术）和 DFX（面向产品生命周期各环节或某环节的设计）技术为基础，融合虚拟现实技术、仿真技术和三维计算机图形技术等，将分散的产品设计、开发和分析过程集成为一体，进而提供了一种全新的数字化设计方法，使得产品的设计者、制造者和使用者能够在产品设计繁荣早期阶段就能够对产品原型进行设计优化、性能测试、制造仿真和使用仿真，并且还能进行多个设计方案的对比和评估，以提高产品设计的效率和质量。数字化样机涉及的相关技术理论如图 4-2 所示。为实现这个目标，产品数字化样机技术需要整合产品设计制造过程的多种工具和过程，建立起涵盖产品全生命周期的数字化设计和制造平台，数字化样机技术需要从设计和管理两方面通过产品设计手段与设计过程的数字化和智能化突破其关键技术。

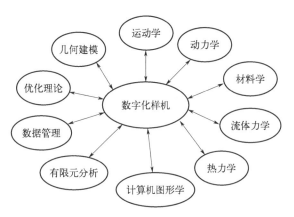

图4-2 数字化样机涉及的相关技术理论

（一）产品模型技术

从某种意义上说，产品数字化样机就是产品在计算机中的一种虚拟表达，是基于三维数字化设计，面向整个生命周期的产物。三维数字化设计是数字化样机技术的基石，但产品数字化样机绝不仅仅是用三维数字化设计软件进行零件造型设计及其装配，而是有着更为广泛的内容。产品数字化样机的建立过程就是以三维数字化特征设计为基础的产品设计开发过程。

在产品研发初期，应以三维 CAD 软件（例如 CATIA、UG NX 和 Pro/E 等）为设计平台，建立典型产品的全参数化三维模型，呈现出产品的外观形态和装配

构造，以清晰的方式展现其独特之处。依据三维模型的结构层次划分，可以将其分为装配、组件和零件等多个层次。在产品设计过程中，通过建立合理有效的结构层次模型，可以很好地用来指导设计工作，产品结构层次可以通过产品结构树来表示，其中零部件之间的关系由装配约束条件确定。这种方法使得我们更好地对产品的几何模型进行监测和简单的运动分析，验证设计的合理性，并计算产品的质量和其他物理性能。该方法的应用可以实现产品设计过程中各阶段的数据管理与集成。在初期的研发工作中，还可以将三维模型转化为完全相关的二维工程图，并建立描述产品基本属性、明细表信息等物理数据，为产品数据管理（PDM）提供了基础数据支持。应用这种方法可以实现数据管理与集成，从而实现产品设计过程的控制和优化。通过建立合理的结构层次模型，可以更好地组织和管理产品设计数据，提高设计效率和质量，实现对设计过程的控制和优化。

在产品研发的中期阶段，在产品三维模型的基础上，构建一套有关产品分析、加工和管理过程的模型是非常重要的。通过对产品开展运动学和动力学分析，设计师可以探究各部分组件在工作时是否协调关系，判断其运动范围、运动干涉以及部件的强度和刚度等方面的情况。根据这些信息，设计师可以优化出更为合理可行的方案或措施，以保证产品最终能够满足用户的要求。在产品研发的中期阶段，运用虚拟加工技术进行模拟加工过程是非常有用的。通过模拟加工过程，可以验证产品设计的合理性和可加工性，进而优化调整出最佳的加工方法，选择更合适的机床和工艺参数，并解决可能出现的加工缺陷，同时这样的数据还能够为CAM提供可靠的数据支撑。在产品设计中，通过对关键零部件模型数据的重复利用和重新构建，也可以提升产品多种设计方案的快速评估和决策能力。

在产品的后期研发阶段，利用虚拟样机展示产品的各个方面信息是非常重要的。通过虚拟样机，企业可以展示产品的外观、内部构造、组装和维护过程、使用方式、操作流程以及工作表现等方面的信息。根据这些信息，企业可以制定出合理可行的营销方案以及后期运营维护措施，以保证产品最终能够满足用户的要求。通过创建三维模型，产品的图形和非图形数据可供相关人员浏览，从而最大限度地发挥三维模型的功能。虚拟样机可以以真实的效果呈现来体验产品的规格、性能和外观，进而满足各类用户的需求，实现用户的驱动和个性化定制。同时，通过基于三维模型的虚拟现实技术，企业可以更加真实地向用户展示和演示产品

的各个方面，这样可以为用户提供更直观、实用的体验，并让设计师在设计过程中进行及时调整和改进。

此外，还应支持与伙伴企业的合作，依靠企业现有的资源力量，往往无法独立完成整个产品数字化样机的建立工作。因此，可以选择一家技术雄厚、知识丰富、有类似项目经验的合作方，通过打造数字化虚拟样机，可以协助企业构建一套基于三维 CAD 的数字化产品开发体系，进而为设计模式的转型提供助力，并提升产品创新能力，加速产品投入市场的效率。同时进行人才培养、技术储备，全面提升产品设计开发水平。

一个完整的数字化样机产品模型应包含的内容如下。

（1）所有部件的三维数字化模型和各级装配体必须经过参数化处理，以适应变形设计和部件模块化的需求。

（2）所有零部件的二维零件工程图和装配工程图、BOM（材料清单）等。

（3）三维装配体（组件、部件）应该适合做运动学仿真、动力学仿真以及结构分析、热分析、优化设计等。

（4）构建以三维数字化设计为基础的 PDM 架构框架。

（5）产品各类文档（含管理文档）的数字化。

（6）产品研发中的数字化计算过程。

（二）仿真分析技术

为了取代或减少实际物理模型的试验，数字化样机才被开发设计了出来，并通过仿真分析来模拟实现物理模型试验。为了达成此目标，数字化样机技术必须能够提供多种计算机模拟分析工具，以支持对产品性能和可制造性的分析。仿真分析是一种广泛应用于多个领域的方法，其能够在产品开发阶段对其进行设计评估，比方说可以通过运用有限元分析工具对飞机零部件的结构和强度进行验证，或者采用运动机构工具对飞机起落架的运动进行分析，以检测是否存在动态干涉和锁死现象。此外，数字化样机技术亦可被运用于汽车碰撞检测之中，目前，国内外对于汽车碰撞问题研究主要是实车试验和数值模拟计算，在进行传统的物理碰撞试验时，需要运用汽车的物理样机、虚拟人以及大量的传感器，以获取真实的碰撞试验数据，并通过这些数据再对整车设计进行改进。但是由于物理试验设

备昂贵且不稳定，开展这种试验花费及开销过大，会给企业带来极大的负担。然而，借助仿真分析技术，公司能够构建出汽车碰撞的真实模型，通过仿真模拟碰撞过程并计算相关参数，以分析碰撞结果并为设计改进提供指导。目前，这种基于虚拟样机的碰撞仿真成了检验车辆安全问题最有效的方法之一。

数字化样机的建立旨在通过仿真分析来替代或减少实际物理模型试验，以达到优化实验结果的目的。随着计算机技术和仿真技术的发展，数字化样机已成为未来研究开发先进汽车产品的重要手段之一。

（三）设计过程中的数据管理

数字化样机在产品设计和优化方面具有高仿真度、快速建模和良好可维护性等优势，因此具有重要意义。在分布式、异构的环境中，虚拟样机的开发需要多个部门甚至多个企业的合作，需要高效组织和管理，以优化运行。为了实现虚拟样机开发建立、重组优化和管理，同时确保系统数据的完整性、可靠性和一致性，各设计小组需要一款灵活的产品数据管理工具。该工具包括虚拟样机结构管理、虚拟样机配置管理、虚拟样机零件族管理、虚拟样机工程变更管理和项目管理等功能。通过这些功能的支持，设计小组可以共享和访问必要的数据、模型和工具，进而能够更好地协同工作，合理分配任务并确保工作的顺利进行。同时，通过高效的数据管理和流程管理，可以相对较少地发生错误和重复工作，从而提高整体的工作效率和质量。

通过利用计算机网络技术、分布式数据库技术、分布对象技术和面向对象的方法，可以有效地管理虚拟样机开发过程中产生的静态数据信息和动态过程信息，进而提高数据的可靠性、可用性和管理效率。

（四）可视化协同设计

在数字化样机技术中，随着三维模型技术的完善，装配模型的规模也随之不断增大，因而对计算机性能提出了更高的要求。传统的设计方式可能无法满足大规模装配的需求，因为它需要大量的计算资源和存储空间。为了解决这个问题，数字化样机技术正在不断地采用可视化协同设计技术。通过可视化协同设计技术，设计师可以在不同地点，同时对同一个装配模型进行设计和编辑，并进行实

时的协同交流。这种技术可以帮助设计师快速进行大规模装配，减少设计过程中的冲突和误差，它还可以提高设计团队的合作效率，缩短产品开发周期。

对于数字化样机技术中的复杂产品，采用先进的管理思路、方法论和实现技术是必要的。这些方法和技术可以帮助组织有效地管理和组织各个阶段和过程中的数据、知识、方法和工具。同时，为了应对复杂产品的需求，体系结构必须具备足够的开放性、灵活性和适应性，这就意味着体系结构应该能够融合各个领域的资源，并在不同阶段和过程中能够灵活地适应需求的变化。

三、数字化样机的应用

数字化样机技术在工程领域的应用十分广泛，其用户操作界面友好，具备强大功能和稳定性能，能够应用于大部分场景。正是由于数字化样机技术能够提高产品设计效率和质量，缩短研发周期，降低研制成本，国内外已有很多家公司争相竞争开发数字化样机技术软件。目前，数字化样机技术在工程领域的应用已经得到广泛推广，在汽车制造业、工程机械、航天航空业、国防工业以及通用机械制造业等多个领域，数字化样机技术为用户提供了高效的设计方案，节省了大量的成本和时间。

举个例子，比方说一个公司在对柴油机的研制过程中，工程师在实验中发现当转速达到 6000r/min 时，点火控制系统出现了运动不稳定和振动的问题，但这时，传统的测量技术已无法解决该问题，因此工程师们转向数字化样机技术。通过运用数字化样机的动力学及控制系统进行分析，模拟柴油机在高温高速的环境下运转，这样工程师们就能轻易发现造成系统不稳定的因素，并通过对控制系统的改进，完善了点火控制系统，使其能在转速范围达到 10000r/min 以上保持稳定。这表明了数字化样机技术在产品设计和研发中的重要性。

目前，数字化样机已被广泛应用于飞机产品研发过程中。由于飞机成本高昂且内部系统复杂，因此不宜过度制造物理样机以进行全面测试。此外，由于实地试验的高昂成本和危险性，以及受到安全法规的限制，使得开展物理样机试验变得极为困难，因此，为了应对这一挑战，数字化样机已成为飞机及零部件制造商不可或缺的主要工具。目前，世界上许多大型航空企业都开展了数字样机技术研究并取得显著成效，以波音 777 型飞机为例，其在研制过程中就采用数字化样

机来进行辅助设计，实现了完全数字化的设计。从最初的概念化到全尺寸验证试验直至最后的批量生产都是基于数字样机进行的。由此带来的益处包括设计更改及返工减少50%，装配问题减少50% ~ 80%，研制周期减少50%以上，这是数字化样机历史中的一个重要里程碑。数字化样机的应用在飞机制造业中带来了巨大的效益，不仅提高了生产效率和产品质量，同时也降低了成本和风险。通过模拟和虚拟测试，该技术为工程师提供了评估飞机性能、优化设计的手段，从而减少了对实际飞行试验的依赖，提高了工作效率。

第五章　数字化设计的应用实践

本章主要内容为数字化设计的应用实践,分别介绍了工业产品数字化设计应用实践、环境艺术数字化设计应用实践、公共艺术数字化设计应用实践三方面的内容。

第一节 工业产品数字化设计应用实践

一、鞋类的数字化设计应用实践

（一）鞋类数字化的定义

数字化包括两个主要概念：狭义的数字化及广义的数字化。狭义的数字化是将许多复杂的信息转变为可以度量的数字、数据，再以这些数字、数据建立起对应的数字化模型，这就是数字化的基本过程；而广义的数字化还包含制鞋产品生命周期中所产生的大量数据、图像及模型。其中，数字化的技术主要涵盖了 CAD 和 CAM 两个主要领域，如三维建模技术、虚拟渲染技术、产品加工策略技术等方面。因此，我们可以将鞋类数字化技术引申为：鞋类数字化技术是将鞋类产品生命周期中所涉及的部件、设计方法、加工方法、工艺流程等内容数字化，并以数据、图像、模型等方式呈现的技术。

（二）鞋类数字化的目标及意义

鞋类数字化的目标是实现制鞋行业从信息、设计、生产制造、销售和服务全产业链的数字化，并通过数字化技术的规模应用，实现鞋类产业的转型升级。

全球制造业竞争已由 20 世纪初的规模化和降低成本，转变为 21 世纪的创新和创造能力的竞争。产品的研发速度和市场反应速度是创新和创造能力的重要方面，它们促进了企业的发展。在全球制造业竞争日益激烈的背景下，数字化战略成了企业取得竞争优势和实现可持续发展的关键举措，成了跨国制造企业在产品创新方面的不可或缺的选择，能够帮助提升企业的创新和创造能力及效率。

随着科技的发展进步，信息技术也在不断突破，从而使得制造业与数字化结合日益增强。目前，制造业数字化已成为信息技术改造传统产业和实现信息化带动产业升级的重要突破口，因此，传统制鞋行业需要通过借助其他制造行业数字化的经验，缩短转型升级的时间周期，实现产业的转型升级。

（三）鞋类数字化技术的发展

鞋类数字化技术的发展包含了三个阶段的任务：第一阶段，鞋类产品生命周期的数字化及相关技术研究；第二阶段，CAD，即数字化设计及分析技术的研究；第三阶段，CAM，即数字化制造技术的研究。

第一阶段：主要对鞋类产品生命周期中的关键数据进行采集，并形成鞋类大数据。针对这些数据进行挖掘和研究，从而获得相关结论用以指导鞋类产品研发、生产、营销活动。相关的技术主要有：鞋类产品生命周期的识别技术、鞋类产品生命周期各环节数据的采集技术、数据挖掘技术、大数据分析技术等。

第二阶段：主要是将鞋类产品设计过程进行数字化，即采用逆向工程、三维设计、渲染和虚拟现实技术来实现鞋类产品的设计和呈现过程；分析技术则主要体现在运用有限元分析手段对产品的结构和性能进行理论性评价。相关的技术主要有：三维扫描成型技术、逆向工程技术、曲面建模技术、有限元建模及网格划分技术等。

第三阶段：主要对鞋类产品及相关部件进行数字化加工的过程，即采用3D打印技术、计算机数字控制机床（CNC）加工技术等方式实现鞋类产品的数字化制造。主要的技术有3D模型分层技术、CNC路径策略等。

（四）鞋类数字化设计平台的构建

1. 鞋类数字化设计平台的定义

鞋类数字化设计是指在鞋类产品设计阶段，运用计算机辅助设计系统来建立数字化产品模型并进行工程分析优化，以达到在实物模型制作前评估其效果、结构和功能的作用。而数字化设计平台则是将多种数字化设计技术和适用于数字化设计的数据库、信息集成，并统一提供给用户，使其能够基于该平台开展设计工作。

（1）鞋类传统的设计流程　制鞋工业是一个传统的、劳动密集型的行业，大部分工作是基于手工的方式来完成的。传统的设计流程（图5-1）主要包括产品规划、概念设计、样板制作、样鞋制作、舒适度测试和确定最终设计方案。其中从样板制作环节开始到样鞋制作、舒适度测试直至最终设计方案的确定都离不开实物模型。传统的设计流程是基于实物模型信息传递的线性流程，在信息的传

达以及修改方面存在很多弊端，比如二维数据和三维数据的转换、产品模型的修改等造成信息不对称、材料浪费以及效率低下等诸多问题。

图5-1 鞋类传统设计流程

（2）鞋类数字化设计流程　鞋类数字化设计在信息传递上与传统设计有本质区别，三维数字化设计是围绕着三维模型这一核心来开展的，所有数据存储、转换以及修改都是基于计算机辅助设计系统完成的，其设计具有"非物质趋向"和"虚拟现实性"。鞋类数字化设计是"无纸化设计"方式，设计师能通过数字化模型对设计方案进行早期验证和评价，由于模型的修改都是基于虚拟模型，因此避免了实物制作的浪费。鞋类数字化设计流程如图 5-2 所示。

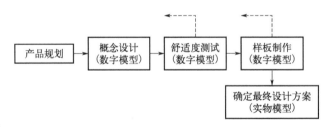

图5-2 鞋类数字化设计流程

2.鞋类数字化设计平台建设的必要性

我国制鞋行业长期以来不仅仅在流行趋势引领上缺乏话语权，而且在设计手段、新材料应用方面缺乏核心技术，这就导致了我国鞋企之间、产品之间存在着原创设计不足、低价竞争、产品同质化严重等问题，极大制约了我国制鞋行业的发展。尤其是在数字化技术的应用上，目前大多数制鞋企业仍然采用手工方式进行作业，这种方式开发效率不高、浪费大，最终导致较高的研发成本。与传统方式相对应的是数字化的设计，这种新的设计方式，不仅能够实现数据的保存和远程的传输，也能够使得设计和开发具有同步性和协同性。随着数字化工具的

逐步普及，企业对创新设计、产品研发、高端制造的 CAD/CAM 系统逐渐表现出刚性需求，越来越多的鞋企加入 CAD/CAM 技术应用队伍中。制鞋"CAD/CAM"技术已经成为中国鞋企乃至整个产业由弱到强的核心利器，通过数字化设计可以提高企业的快速反应能力，缩短研发周期，减轻劳动强度，改善工作环境，降低研发成本，从而最终提高企业的核心竞争力。

然而，目前适用于鞋类数字化设计的 CAD 软件大多是独立的软件或系统，这些软件和系统各有优势。因此，通过一个整合平台，将具有不同特点的 CAD 软件和系统串联起来，实现数据之间的转换、调用，并将由这些软件在数字化设计过程中的各个"孤岛"串联起来，形成完整的数字化设计链条，才能将数字化这一新方法发挥至极，并产生较高的战斗力。本节详细介绍了平台的组成部分及各部分的特点、关键技术。通过完整、系统的阐述，为不同企业的数字化平台建设提供理论支持。

3. 鞋类数字化设计平台的构成

鞋类数字化设计平台主要由五个层面的模块构成：逆向工程、3D 设计、2D 开板、渲染工程、数据库和接口（图 5-3）。

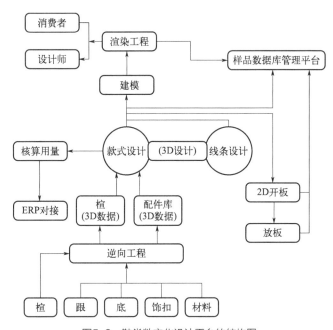

图5-3　鞋类数字化设计平台的结构图

（1）逆向工程　逆向工程，是将实物转变为 CAD 模型相关的数字化技术和几何模型重建技术。在当前鞋类产品研发中，所需要的部件都是以实物形式表现的，因此，将实物的跟、底、楦进行数字化，并进入三维数据库是首要的工作；同时，逆向工程是鞋类数字化的第一个阶段。

（2）3D 设计　3D 设计是采用三维设计软件，结合跟、底、楦等三维模型进行鞋类产品开发的过程。3D 设计包括了 3D 线条设计和 3D 款式设计，款式设计也包括对扣饰件、跟底等进行建模的工作。

（3）2D 开板　2D 开板是基于 3D 线条展平处理后进行的鞋类板样的开发工作；运用计算机手段，将手工的开板过程以 2D 的方式进行呈现。

（4）渲染工程　渲染工程是基于 3D 模型进行的虚拟效果表达。渲染工程涉及复杂的运算模型，但可以通过类似于 Keyshot 等通用的渲染软件便可以完成渲染工作。渲染的最终展现形式是以图片、动画或是由图片构成的三维图像。

（5）数据库和接口　数字化设计中各段的数据或模型最终汇总至数据库，数据库兼容 2D 数据和 3D 数据，并可以与企业资源计划（ERP）、产品生命周期管理（PLM）等生产管理系统进行对接、传输或调取数据。此外，数字化平台的两项重要功能是实现设计师之间的协同开发和远程开发工作。

二、服装的数字化设计应用实践

（一）数字化服装设计与生产概述

随着社会经济的跨越发展，服装的功能早已不再是简单的防寒保暖了，如今，其已成了人们表达自我、展示个性的重要方式。人们通过服装来展现自己的独特性和身份认同，从而在社会中获得认可和接纳，这就使得服装的设计发生了巨大的转变，加之由于科技的进步和全球化，使得工业化生产方式取代了传统的手工作坊式生产。以计算机网络技术和信息技术为基础的数字化生产模式不断成熟，也为服装产业带来了巨大的转变。如今，设计师可以借助计算机辅助设计软件快速打造出创意十足的设计方案。这些辅助设计工具不仅提高了服装生产的效率，而且提供了更多选择和机会给消费者。消费者现在可以根据自己的喜好和需求定制具有独特风格的衣物，从而更好地展现自己的个性。数字化的服装生产也降低

了成本，使得更多人能够享受到高质量的时尚单品。

第一，服装设计与生产方式发生了巨大变化。服装 CAD/CAM、服装自动吊挂系统的普及与应用大大提高了服装设计与生产的效率，缩短了服装产品开发周期，使服装企业的快交货、短周期成为可能。

第二，服装企业的经营管理方式开始发生根本性变革。服装 ERP/PLM 等系统的应用、服装 IE 工程、服装单件流生产方式以及分层生产方式的推广，使服装企业实现精益生产管理成为可能。

数字化服装设计作为数字化服装产业的重要组成部分，直接塑造了整个服装行业数字化发展的脉络。

目前，越来越多的品牌服装企业开始寻求快速、时尚的服装制造模式，其产品品种系列变得多而杂，产品开发周期为了满足"快速的市场反应"需要不断缩短，产品质量要求也在不断提高。因此，数字化服装生产已成为部分走在前沿的服装企业努力实现的目标。

数字化服装生产是一种基于信息技术、涉及服装制造全流程的全新模式。它以数字化信息为基础，以计算机技术和网络技术为依托，收集、整合、传输、应用服装设计、加工、销售等环节中的各种信息，提高生产效率，降低生产成本。

现在已有部分高校、科研机构及企业开展了相应的研究，以应对当下"多品种、小批量、高质量、快交货"的服装制造发展需要。服装 CAM、服装自动吊挂系统、服装生产模板、全自动缝纫设备、自动裁床等先进的生产设备与科技产品的大规模应用，实现了服装数字化生产方式的有效转变，使得企业流水作业更加顺畅，同时做到服装生产周期的合理把控和生产进度的合理安排，全面提升服装企业竞争力。

（二）数字化服装设计技术应用

1. 三维人体扫描技术

在当今服装行业中，三维服装 CAD 技术和虚拟服装设计及试衣技术备受关注。随着信息科学技术的不断突破，科技与服装设计领域的结合也日渐加深，服装数字化技术也迎来了前所未有的发展，特别是在基于人体扫描技术的三维人体

重建和虚拟试衣技术领域中。

利用三维人体扫描仪等信号采集设备，能够轻松地获取到人体表面的信息。这些信息通过大量的点进行表达，形成了一个包含数百万个数据点的庞大数据库，被称为点云（Point Clouds）。利用点云数据，可以建立具有精确三维几何形状的数字化人体模型。这些模型可以用于虚拟试衣，通过将需要试穿的服装与人体模型进行匹配，显示出服装的效果与合身度，从而帮助消费者更好地选择服装，减少实际试穿的次数和成本。与服装 CAM 技术结合，能直接将设计用于生产加工，从而实现服装设计与生产的全面数字化。

美国、英国等国家在三维人体扫描技术领域的研究起步比较早，在该领域处于领先水平。20 世纪 80 年代开始，我国的一些高等院校和研究机构相继步入该领域并进行了深入的研究。

现代人体测量技术的一个重要分支是三维人体扫描，三维人体扫描技术以其全面、准确和高效的特点，成为现代人体测量的重要手段，为各个领域的应用提供了强大的支持。三维人体扫描主要基于现代光学原理，结合了光电子学、计算机图像学、信息处理和计算机视觉等多个领域的知识。三维人体扫描系统集合了光源、成像设备、数据存储和处理系统，这些要素共同协作，才能实现对人体的全面扫描。目前，三维人体扫描技术在医学、人体工程学、服装设计、虚拟现实等领域具有广泛的应用前景。它可以为医学研究提供准确的人体数据，为人体工程学设计提供精准的人体测量结果，为服装设计和虚拟试衣提供真实的人体模型，为虚拟现实技术的开发提供重要的数据基础。三维人体扫描系统工作流程如图 5-4 所示。

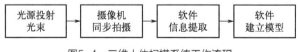

图5-4　三维人体扫描系统工作流程

首先，光源向人体表面投射光束，可以是白光、激光、红外线、结构光等，这些光照射到人体后会产生反射光，并通过摄像设备捕捉这些光的信息。成像设备可以是激光扫描仪、摄像机等。之后通过扫描设备获取到的表面信息，可以构建出人体的三维模型，提取人体尺寸数据。

2. 人体扫描点云数据处理技术

基于人体扫描技术的数字化服装设计生产包含以下几个重要步骤：数据获取、数据处理、人体建模、三维服装设计、三维虚拟缝合、虚拟试衣和敏捷制造。在人体建模过程中，数据扮演着至关重要的角色，它是不可或缺的基础元素。目前主要通过人体扫描来获取点云数据，进而来构建人体的三维模型。由于三维人体扫描系统所获取的人体点云数据规模巨大，且多视角下的点云数据难以避免存在噪声点、冗余点和孔洞等问题，因此，在进行人体建模之前，必须对人体点云数据进行有效处理。

（1）点云降噪与平滑　人体扫描中存在多种因素影响，都有可能会产生误差，这些误差可能导致点云数据中的部分数据存在与实际人体对应位置的偏差，同时在点云数据分析过程中，出现异常点也会对人体建模的品质造成影响。

为了消除这些噪声干扰并优化数据质量，需要对点云进行降噪处理。常用的降噪方法包括高斯滤波法和平均滤波法。高斯滤波法能够有效保留原始点云数据的形态特征，而平均滤波法在消除点云数据毛刺方面具有卓越效果。然而，需要注意的是，数据平滑操作虽然能够消除噪声数据，但它同时也会破坏数据的边缘锐化效果，可能对特征提取等后续工作产生不利影响。

（2）点云数据精简　真实人体表面通常含有丰富的细节，得到的点云模型往往非常复杂，为了后续建模需要，必须选择合适的方法将点云简化到适当的程度。最常用的是采样法，即设定一定采样规则对点云数据进行采样，未被采样的数据点将被删除。

（3）孔洞修补　人体扫描过程中，有些部位（如腋下、裆部等）由于遮挡而成为扫描盲区，人体点云中会出现孔洞。同时，与地面平行的部位，如头顶、肩部、脚等部位，在扫描过程中往往会被漏扫，造成部分点云数据的缺失而形成孔洞，人体表面重建前必须对这些孔洞进行修补。

可通过局部补测的方法对漏扫部位和盲区进行修补，也可采用一定的算法，分析孔洞与现存部分的关系，并根据这种关系对孔洞进行合理的修补。

3. 三维人体建模技术

在当今计算机图形学领域，三维人体建模已经成为备受关注的研究方向之一。但在服装设计、虚拟试衣和三维人体动画等领域，人们仍旧面临着如何应对三维

人体建模的复杂性挑战。

对于人体建模而言，考虑到人体表面的复杂性，我们需要精选最适合的建模方法来构建人体模型。如今，企业主要采用以下三种不同的人体建模方式，分别是基于建模软件、三维扫描和人体照片信息的建模方法。

（1）基于建模软件的人体建模　可以利用建模软件来构建人体模型，可以使用3DS Max、Maya等软件。需要注意的是，由于每个人体都需要重新构建，所以应用软件进行人体建模仅适合小规模的人体模型构建。同时，对操作者的操作技巧、软件熟练程度有一定要求。

（2）基于三维扫描技术的人体建模　三维扫描技术的人体建模主要借助的是三维人体扫描设备，通过对扫描的数据进行处理，进而可以构建出个性化的三维人体模型。然而，由于人体自身结构的复杂性以及其他一些限制，现有的人体建模算法存在一定的局限性。为了克服这些限制，研究人员开发出了不同的模型算法，以快速建立准确有效的三维人体模型。目前的研究方向包括建立人体曲面模型、建立实体模型等多种方法。

① 曲面模型　曲面模型是当前最常用的方法之一，它以顶点、边和表面为基础，通过复杂的拓扑关系来描述和构建人体结构。与传统的线框模型相比，曲面模型具有更全面的几何拓扑关系，可以展现出更真实的三维人体表面效果，其在消除隐藏面和增加真实感上具有极佳的表现。然而，曲面模型存在一个局限性，即无法定义人体模型内部的实体部分，因此限制了它在进行剖面操作方面的应用。尽管如此，曲面模型仍然是研究和开发三维人体模型的重要方法，其提供的丰富表面信息可以支持各种应用领域，为更全面和真实的人体建模提供更多可能性。

目前，学界对于曲面模型的研究，主要涉及两个方面：一是探究曲线曲面的设计策略、表达方式以及建模和展示等方面；二是深入研究与曲线曲面相关的技术，例如采用多视角拼接方法以及进行光顺去噪处理、孔洞修补、求交、过渡等。常用的曲面建模方法主要有三角曲面片逼近法、参数曲面建模等。

② 实体模型　实体建模技术在20世纪70年代晚期兴起，其对三维人体模型实心部分的表达描述具有全面性和无二义性的特征。该技术为实现人体的真实感提供了几何和拓扑信息，并通过局部控制效应实现了可视化呈现。然而，该模型所需处理的数据量大，计算时间长，对硬件要求高。因此，虽然实体建模技术

在提供全面性和真实感方面有所突破，但在处理效率和硬件要求方面仍存在挑战。未来的研究将会被集中在优化算法、提高计算效率和硬件性能之上，以进一步推动实体建模技术的应用和发展。

（3）基于人体照片信息的三维人体建模　基于人体照片信息的三维人体建模，主要是利用系统对二维图像上的人体形态信息进行捕捉。然而，仅依靠二维图像难以完全捕捉到人体的真实形态。为了解决这一问题，往往会采用特定算法对图像进行处理，进而根据人体特征提取主要尺寸信息，同时还会需要用户的多角度照片，以确保有足够的数据信息能被提取出来用于建模。这个模型不仅能够提供人体的尺寸信息，还可以快速构建出个性化的三维人体模型。

这个方法涉及多个核心技术，包括特征元素提取、二维尺寸转换为三维尺寸以及构建三维人体模型等。通过结合这些技术，用户能够更好地了解和呈现人体形态，为用户提供丰富多样的虚拟体验，拓展了现实世界的界限。

4. 三维虚拟试衣技术

随着时尚和个性化需求的增长，服装设计师对立体裁剪愈发推崇，加之信息科学技术的飞速发展，软硬件设施性能的提高，三维服装虚拟试衣成为设计师和用户关注的焦点。三维服装虚拟试衣系统将能够更准确、真实地展现服装在人体上的效果，为消费者提供更好的购物体验，同时为服装设计师提供更快捷、高效的设计和开发平台。以下主要介绍当前的几个研究热点。

（1）三维人体测量与人体建模　实现三维服装 CAD 技术和虚拟试衣技术主要是通过三维人体测量和人体建模技术实现的。利用三维人体扫描系统获取人体表面数据实现人体表面重建，并建立相应的人体尺寸数据库和号型库，或是借助标准化或个性化的人体模型进行三维服装设计和展示。当前，虽然光学原理的三维人体扫描技术已基本成熟，但精确高效的人体建模技术仍处于初级阶段的研究和探索中。

（2）三维服装设计　采用人体建模方法构建个性化或标准化人体模型，设计人员在人体模型上模拟立体裁剪的方式进行三维服装设计，再应用服装 CAD 对服装裁片进行二维展开，同时可利用光照、纹理映射等模拟三维服装真实效果。目前，三维服装的二维裁片展开，即 3D 与 2D 转化问题仍然是服装 CAD 技术领域的研究热点和难点。

（3）三维服装虚拟展示

① 静态展示　将设计好的 2D 裁片，在三维人体上进行自动缝合并展示三维试衣效果，进行三维面料填充及效果展示，可做多角度旋转展示试衣效果。

② 动态展示　将设计好的服装"穿"在虚拟模特的身上进行虚拟的动态时装表演。

目前，三维服装虚拟展示（试衣）存在真实感效果差、服装 2D 与 3D 转换不佳、三维服装建模不理想等诸多技术瓶颈。

第二节　环境艺术数字化设计应用实践

现阶段，随着现实社会的不断发展和用户需求的多元化，传统的环境艺术设计模式和理念已经无法满足其多元化和多角度的要求。因此，需要将数字信息化与环境艺术进行有机结合，实现二者的深度融合，进而提升环境艺术设计水平和质量。在数字化技术的创新发展的过程当中，现代信息技术、大数据技术等提供了可靠的技术支持，并在此基础上巧妙融入环境艺术设计工作，从而注入新的"活力"，最终进一步丰富环境艺术的表现方法和形式。环境艺术设计在数字化技术的推动下，经历了巨大的变革，如今已经深入到室内、室外、建筑等多个领域，引起了广泛的社会关注和认可。数字化技术是一种新型的技术手段，主要指的是通过计算机对信息进行处理与储存的过程。通过数字化技术的应用，设计人员可以有效减轻和降低整体的压力，减少冗长重复的设计工作，快速把灵感和创意成功转化为更加具象化的内容，通过对特定的设计软件的灵活运用，最终使工作的效率和水平得到较大幅度的提升。与此同时，还能通过数字手段来辅助设计人员对创作过程进行优化处理，从而使得作品更具个性化特征。例如，虚拟设计技术和辅助设计软件的灵活运用，为空间设计和灵感创意带来了预期的卓越效果。此外，数字化技术还能帮助设计者对所创作出来的作品进行全方位、多角度的分析，从而更加深入地了解作品的内涵以及情感价值。数字化技术的深度渗透，使传统的艺术设计模式和理念得到了颠覆和改变，并且通过对虚拟设计技术的灵活运用，

创造出更加逼真的艺术效果，从而有效缩短用户和设计师之间的距离，促进两者沟通和交流。通过数字技术所提供的便利条件还能使设计者对艺术领域有更加深入的了解和认识，从而推动我国现代艺术事业的健康持续发展。由此，在数字化技术的推动下，如何实现信息技术与社会发展、艺术生活等的协调发展，已逐渐成为今后环境艺术设计必须探索的核心议题，更是今后发展的主流趋势。

一、数字化技术运用于环境艺术设计的基础条件

（一）硬件条件

在当今社会，环境艺术设计已经不再局限于纸笔完成设计方案和图纸，在设计的过程中运用计算机技术的设计人员日益增多，大幅度提高了工作效率和灵活性。因为计算机硬件设备设施的科学高效和先进多元化，所以任何设计工作都必须建立在这一基础与前提之上。除了硬件方面，声卡也是一种有效的声音采集和处理工具；显卡能够高效地处理与视频相关的文件；解压卡可以实现对文件的高效压缩和解压功能。

（二）软件条件

在设计和绘图的过程中，软件设备和设施扮演着至关重要的角色。在现代科学技术不断发展的过程当中，计算机软硬件水平也得到了大幅度提升，为设计师提供更为便利、快捷的信息传递途径。通过运用相应的驱动程序，科学地调控计算机的所有硬件设备，以全面展现个人的思路和灵感，并且监督检查硬件整体运行情况。在使用计算机软件时必须遵循一定的原则，保证具有良好的应用效果和较高的实用性。为确保所有软件的兼容性，必须选择经过科学合理设计的操作系统，从而将内在的价值作用淋漓尽致地发挥出来。

二、数字化技术在环境艺术设计中的主要价值

（一）基于数字化技术不断调整优化艺术设计

随着现代科学技术的迅猛发展，信息传递的速度和效率不断提升，人们获取

信息资源的渠道与途径也变得越来越多样化，所以环境设计的要求与标准也日益提高，这就要求环境艺术设计师必须通过不同的方式，持续提升自身的专业素养和综合素质。随着数字化技术的不断发展，设计人员必须对用户的实际体验进行全面考虑，将他们置于智能化的不同场景之中，以便根据他们的独特需求调整相应的技术参数，最终获得个性化的情景体验，就本质而言这也是数字化技术背景下环境艺术设计的重要核心。通过应用先进的数字技术手段，可让设计者更加直观地了解不同区域内的自然环境状况、人文环境情况以及建筑空间分布情况，进而优化整体设计方案，提升设计水平与效率。为了实现此目标，设计师必须具备深厚的实践经验，扎实和高超的专业基础、实践技能，巧妙地运用数字化技术，以最小的资源创造更多的效益，从而最大化资源利用效率，最终为设计工作提供更多的便利。因此，在数字技术飞速发展的时代背景之下，相关设计人员一定要重视数字化技术应用于环境艺术设计中所发挥出的作用和价值。设计人员在数字化发展的大背景下，通过对不同工具手段的灵活运用，帮助他们自身快速、高效地寻找最适宜的参数，深层次探究一系列的潜在问题，把问题成功"扼杀"在摇篮中，从而使整个设计方案更加科学、合理与有序。

（二）基于数字化技术全面直观地展示设计成果

以往传统的环境艺术设计期间，大多数情况下采用手工绘画的方式，把最终的设计方案以静态的方式呈现于大众面前，该方法未能将设计者的设计思路和理念充分展现出来。在现代环境艺术领域，设计师们开始尝试运用新科技手段，对其进行改进和创新，以实现更加生动形象、立体全面的表达，其中就包含了数字媒体技术。将数字化技术引入设计的过程中并灵活运用，使立体性的整体效果得以动态化的体现，从而为人们带来直观的体验和感受，进而使宣传效果的质量得到大幅度增强。用户在欣赏设计方案的过程当中，可以认识和了解到方案中存在的不足之处，并与自身的理解和认知相结合，最终提出问题。设计人员在此基础上，对设计方案不断调整优化、修改完善，最终将作品的科学性和合理性展现出来。数字化设计的立体化表达如图 5-5 所示，设计人员能够借助于 3D 建模的技术，虚构整个项目的效果，达到更加逼真的效果。在这个基础之上再根据具体场景需求，将三维立体结构转化为二维平面图形，加以应用与渲染等操作完成产

品的制作工作。通过运用虚拟模型，激发设计师的创意火花，在制作完成之后，需要对结果数据与原始信息进行对比分析，根据实际情况加以取舍修正。通过综合考虑多个因素，最终优化模型，同时更加精细地呈现出项目设计方案的实际价值和意义。

图5-5　数字化设计立体化表达
（图片来源：千图网）

（三）基于数字化技术有效节省成本

甲方在环境艺术设计的期间经常提出修改内容框架的建议，这是大多数设计人员不可避免的挑战。项目的实际需求虽然能促使设计人员设计出科学合理的方案，但甲方也会从其可持续发展的角度出发，提出相应的修改建议，甚至可能会发生重大的调整。由于设计人员对相关要求理解不准确或者自身知识水平有限，导致无法及时调整设计方案，最终由于设计人员对于设计方案的改动存在较大差异，整个设计流程始终无法得到优化调整。以往，针对此现象，只能作废所有图纸，重新设计和完善，这种做法不仅造成了时间和资源的浪费，持续性的修改也会导致设计工作时间的延长。另外，对于一些特殊情况下的设计工作，由于设计变更量较大，通常会导致设计师无法及时作出科学合理的调整，影响整个设计进度。引入数字化技术后，可有效解决这一实际问题，甲方提出修改建议，设计人员可直接在计算机设备上进行修改和完善，从而大幅度节省成本和时间，避免重复冗长的工作内容，提高工作效率和质量。

（四）基于数字化技术合理高效地检测设计施工方案

在实施设计方案的期间，由于时间和成本的限制，大多数设计人员可能会放弃激发新灵感与创意的想法，这是由于现实情况和实际需求所导致的。数字化技术可以使设计人员在设计的时候，模拟出相应的设计环境和场所，把设计模型置于某一特定的环境当中，进行一系列的实践操作，对设计人员的全新思维方式是否具备可行性和可操作性进行深层次探究。因此，在整个项目建设过程中要做好充分的准备工作，包括前期调研、设计阶段等环节的详细规划，及时与工程项目负责人对接，与专业的工程技术专家互动交流，这是保障方案设计修改科学性和可行性的必要措施。在施工期间，必须根据实际情况对内容进行调整，特别是涉及检验的部分，必须给予足够的重视。数字化技术全面系统化地对方案进行验证和分析，创造虚拟的情境，明确施工条件，以选择合适的施工材料。另外，还要通过建立信息化系统平台，实现智能化操作。在这个过程中，会产生大量的数据信息，通过和实际施工数据的对比分析，可以有效验证修改方案的可行性。

三、数字化技术在环境艺术设计中的应用实践

（一）室内环境艺术的数字化设计实践

1. 虚拟现实技术的运用

虚拟现实（Virtual Reality，VR）技术，是一项融合了计算机图形、显示等多个学科领域的前沿技术，也就是我们常说的虚拟现实技术。在室内设计中采用这一先进的技术手段，能使设计人员从二维平面走向三维空间，实现对室内装潢设计过程和结果的模拟展示。在室内设计领域中，建模与仿真是 VR 技术应用的关键环节之一，VR 室内设计系统最具创新性的部分则是通过沉浸、交互和构想来实现，它使用户在一个虚拟世界里完成各种复杂又有挑战性的工作任务，从而获得前所未有的感官刺激与身临其境感。利用虚拟现实技术，能够构建一个基于多维信息空间的虚拟信息环境，充分激发设计者的创造力和应用者的参与度，实现高效的信息交互，通过交互技术使用户在虚拟世界中自由漫游，并参与到整个过程当中来体验设计带来的乐趣。VR 室内设计涵盖了制图、模型等多个程序，

侧重于强调人的参与性，呈现出艺术性、互动性等多重特征的设计风格。在虚拟现实技术下，用户通过计算机就能体验到真实建筑场景中需要的所有细节以及各种功能，使室内装修达到高度的真实感和逼真度。虚拟现实技术相较于计算机辅助设计，在三维户型的动态展示和人机交互方式的应用中，呈现出一种身临其境的沉浸感，能够对室内空间的各个位置和角度进行全方位的观察和审视，从而更清晰地了解设计方案的空间结构和装饰风格。

设计师利用 VR 室内设计技术，能够将个人的主观感受成功转化为可视的虚拟实体与环境，从而营造出沉浸感，通过多角度和全方位观察设计效果，使设计和规划的效率、品质得到提升。在室内设计中采用这一先进的技术手段能使设计人员从二维平面走向三维空间，从而实现对室内装潢设计过程和结果的模拟展示。VR 技术在室内设计中的应用具有分布式 VR 技术和 VR 开发平台等系统开发工具应用技术的独特特点；在虚拟环境中获取三维数据并进行动态环境建模，探索真实环境中获取三维数据的方法和虚拟视觉建模技术，以建立软件模型；VR 系统中的系统集成技术，融合了语音识别等多种技术，其独特的优势不可替代；实现实时三维效果的快速、高精度跟踪技术，同时不会对图形质量造成任何影响；提供一种立体的显示和传感技术，以增强用户的沉浸感、逼真感和清晰度。

（1）协同开展设计活动　VR 设计呈现出多重特质，包括但不限于人性化、艺术性等，让使用者感受到自己的思想和情感，从而更好地完成工作。在 VR 技术的应用中，协同工作已成为一个备受关注的热点，重点强调了设计师和用户之间的紧密互动和共同参与。在共享的虚拟环境中，设计师运用声音与视频工具，成功实现了内外协同设计，团队成员之间能够同步或者异步地进行活动，同时还可以进行虚拟对象的评估、讨论等相关活动。

（2）实现室内设计虚拟化和动态化展示　利用虚拟现实技术，设计师的想象力能够得到最大限度的发挥，从而为设计项目的未来发展提供广阔的空间。虚拟现实的交互性、沉浸式体验感、个性化定制化和高参与性，使其成为未来产品设计发展的方向。VR 技术相较于传统的计算机辅助设计，实现了室内设计和三维立体户型动态建模，借助多种模式，让三维模拟动态户型变得更加逼真和生动，为人们带来更加真实的体验和感受。此外，设计者和用户还能从不同角度对室内

空间的各个角落进行全方位观察和审视，更全面地了解和掌握室内设计目标的空间结构和装饰风格，并且在观展中及时发现和解决存在的各种问题。

2. 建筑信息模型技术在室内设计中的运用

（1）项目设计、施工和用户各方协同参与　建筑信息模型（BIM）技术彻底颠覆和改变了传统的建模方式，真正实现了 4D 和 5D 的信息建模，达到了协同设计和修改完善的最终目标。BIM 技术主要应用于建筑设计和施工过程中，通过将工程各阶段数据集成管理，从而进行可视化分析及辅助决策，并完成整个项目的进度计划与成本预算。在传统的室内设计模式过程当中，频繁出现设计人员与使用人员之间的转换的现象，严重影响了项目设计意图的表达精度。为了保证建筑整体质量安全与美观性，必须将其融入设计流程当中，并通过建立三维可视化平台来提高整个效率和施工水平。BIM 技术在室内设计中的应用，无须进行任何中间转换，实现了各环节的高度统一和高效协同工作，使得设计过程更加高效。

（2）设计意图得到准确的表达　在室内设计中，装饰构件是不可或缺的元素，然而传统的二维图纸难以精准地传达设计意图，大幅度增加了施工的复杂度。BIM 技术具备生成设计方案中各个位置剖面图的相关能力，施工人员可借助于直接导出精确的二维图纸，全面了解和掌握各构件的设计装配情况，使室内设计方案和施工真实实现无缝对接，同时进一步使施工有序实施得到保证，减少因对接不畅出现的成本增长和工期延误的局面，使室内设计中施工现场的生产效率和质量得到大幅度提升。

（3）自动计算功能　自动计算施工材料的尺寸、数量等参数，确保设计和信息的一致性，从而实现自动化施工。当设计方案发生变更的时候，BIM 模型能够自动实时更新施工方案变更的相关明细表与文档，最终使材料尺寸、数量等信息错误发生的概率以及工作量得到有效降低。BIM 技术在室内地面、隔断和吊顶的设计中，能用于绘制室内三维模型，并详细记录明细表等信息。

（4）可视化功能　在传统的室内设计中，效果图的表达通常需要设计人员绘制二维图纸以及手绘草图，但是在 BIM 设计系统中，设计人员通过 BIM 模型更加直观地了解和掌握项目的立面设计等相关信息。此外，BIM 模型还提供了自带的图形与动画功能，把设计思路多角度和全面给客户呈现出来，如室内的家具、墙饰等装修效果均能够以可视化的形式呈现出来，让用户有更为真实的体验和感

受。用户能够按照自己的意愿，自由选择不同的装修设计风格，从而为用户提供核查设计效果或者调整设计方案的平台。

（5）实时更新功能　在室内设计领域，通常需要处理大量的设计方案和图纸，这是一项烦琐复杂的任务。设计师需要根据不同设计风格以及实际情况不断地调整自己的设计方案以满足客户需求。在传统的设计模式中，若需要修改所使用的材料和装饰，就必须修改图纸。由于这种做法需要花费相当大的时间来完成全部工作，因此很难保证设计人员及时掌握最新的信息。BIM 技术的优越性在于，它能够在实时更新所有图纸的同时，确保所获取的数据在协调性、一致性和可靠性方面达到最佳状态。

（二）风景园林艺术的数字化设计实践

1. 复合型的数字化辅助设计方法

（1）以传统设计方法为主参数化为辅的设计方法　在数字化辅助设计风景园林的时候，应以传统设计方法为主，同时辅以参数化，因为传统设计方法除了蕴含着我国博大精深的文化底蕴之外，也代表着古代文明和风景园林建设的进步，在现代化的风景园林设计过程当中，也应该吸收这些有益成果，以更好地传承和发展我国传统文化。因此，对于风景园林的数字化辅助设计来说，要结合现代科学技术以及相关理论来对其进行分析与研究，这样可以让设计师更全面、科学地把握园林植物的配置规律。数字化技术辅助下的风景园林设计，它以计算机技术和数字图像处理技术作为主要手段来进行园林规划与景观设计，从而达到对景观环境进行优化设计。在数字化设计领域，参数辅助的设计方法也是必不可少的，原因是在现代化的风景园林方案设计中，采用现代化的技术和方法，可以进一步丰富与拓展风景园林专业的数字化辅助设计方法。

自 20 世纪 90 年代起，随着 Auto CAD、3DS Max 等计算机图形学基础软件的广泛应用，绘图板、丁字尺等风景园林设计工具已逐渐被这些快速、高效的软件所取代，成为不可或缺的设计工具。这些软件不仅提高了设计效率，还能保证设计质量。然而，这些图像处理软件仅能在后端设计时替代手工绘图的工作，实现精准和真实的图纸制作，但是却无法赋予设计更科学、合理以及富有创造力的特质。总的来说，这种方式所采用的是单纯的计算机辅助绘图，而非数字

化辅助设计。

在未来不久的数字化信息时代，随着计算机图像处理和运算能力的发展，风景园林设计师将拥有更加高效、科学的处理能力，以应对复杂环境和问题。在建筑领域当中数字化辅助设计的思想、方法和技术内涵，经过持续的拓展和深化，它既能够为风景园林设计提供数字化的辅助设计支持，又能够为设计人员带来精准、科学的分析方法和跨学科的协作方式，从而使风景园林设计的逻辑结构变得丰富的同时，进一步完善设计评价结果，也能够输出更多具有现实体验的设计成果。

（2）作为技术的参数化辅助设计过程　在数字化辅助设计风景园林的过程中，高度重视专业学科的新技术与新方法的灵活应用，采用高水平的技术能够推动风景园林的设计过程。数字化辅助手段已经成为现代园林设计中不可或缺的重要组成部分之一，并逐渐被广泛运用于风景园林规划设计过程之中。参数化辅助设计方法在风景园林数字化辅助设计中，扮演着至关重要的角色，它作为一种复合型的数字化辅助设计方法，适用于风景园林设计过程。

参数化辅助设计是一种技术上的建模过程，其信息化功能软件平台采用某一特定的参数化逻辑构建几何模型，并通过设计与评估阶段，将信息成功反馈到参数化软件和信息平台，最终输出数字化的参数几何模型，将其绘制成方案信息与图纸类的信息文件。在设计的整个过程当中主要由参数控制，通过对参数值的改变，可以实现对多变空间形式从细节到整体的有效控制。参数化辅助设计可以有效提高工作效率，节省人力成本。通过对参数构建模型技术的应用，参数化辅助设计一方面实现了从二维到三维计算机图形软件构建模型的即时与联动修改，另一方面设计对象也实现了模块化和智能化，相较于传统制图软件，参数化辅助设计构建模式与风景园林数字化设计和要求更为贴近、符合。

2. 依靠建立参数关系构建参数化系统的设计方法

参数化辅助设计所涵盖的是参数化的建模技术之一，同时它所包含的开放性、测试和反馈，以及非预先设计的设计理论与系统思想，使其与传统的设计方法有着显著区别。参数化辅助设计方法的研究和讨论，主要源于设计对象内部秩序的问题，这种秩序产生了自身需求与项目分析的相互选择与组合，使各种参数之间建立了相应的逻辑约束关系。通过建立关联参数的系统逻辑模型，使建立的

空间功能秩序具有和谐、美观等特性，因此这种方法本质上是一种具有创新性的设计方法。

（1）"参数化"的定义　风景园林的参数化辅助设计与参数息息相关，当应用程序中设计对象参数的时候，能提供一个恒定的值，通过控制变量的变化，最终获得设计的量。然而，该参数与概念中的变量是不同的，它定义了一个系统的运作特征以及系统组成元素之间存在的某一种相互关系。所以，就本质而言，参数化实质上是一种描述变量之间建立特定关系的术语，并且一个变量因数的变化，其他变量参数的也会在其影响下发生变化，同时它定义的特定关系则保持不变。在建筑设计当中，参数化设计方法指的是将建筑的外部影响和内部要求等各种影响因素视为参变量，设计人员按照设计对象的具体问题，及时将连接各个参数变化的规则找出来的同时，恰当选择合适的设计切入点，通过参数化的辅助设计和构建，通过对不同参数组合的运用，由计算机自动生成多种不同的设计结果，最后按照和设计切入点要素相对应的参数化辅助分析，自主选择合适的设计结果。设计人员在设计中遇到设计目标达到或没有更多设计参数使用的可能性时，会从众多的设计结果中进行优化选择，以获得最佳的设计成果。由于风景园林学和建筑学所关注的尺度、材料等的多样性，所以参数化设计方法在风景园林中，只能作为参考与借鉴。参数化设计的研究方向在风景园林数字化辅助设计方法中有两个，其中之一是依旧采用传统的设计方法，将参数化软件视为单纯的辅助工具，类似于 Auto CAD 等软件进行辅助绘图，但无法提供辅助设计的支持，就某种程度来看是一种仅停留在技术层面的肤浅应用。在风景园林设计中，将地形、土壤等诸多影响因素数据化，通过参数化关系的建立，积极构建设计的逻辑，全方位、多角度分析设计因素，以便获取和掌握相关的信息数据，并对其进行分类和筛选，科学合理设定适合设计对象的参数规则，使参数之间建立紧密的关系，最终通过不断连续调试得到适应场地的最佳设计结果，这是它和传统规划设计方法最明显的区别。

（2）以参数化建构为主、传统设计为辅的设计方法　在数字化辅助设计风景园林的时候，应以参数化建构为主导，辅以传统设计，以达到更高效的设计效果。利用计算机辅助设计的理论和相关技术，把风景园林的各种数据转换成可以直接用于园林规划建设的形式或格式，如图纸、图表等，这是目前较为成熟的应

用方式。设计人员在设计方案的时候，必须巧妙地与最新的技术和方法相结合，只有这样才可以更好地实现设计方案的目标。通过对风景园林的研究发现，对于其进行数字化辅助设计时，应该采用基于三维建模软件和地理信息系统的方式来实现。在设计过程中，需要进行数字化辅助分析，并建立参数化模型，以确保建筑物和参数化模型，与风景园林数字化模型的同步建立，需要注意的是应该同时将参数化构件作为设计的主要组成部分，并且与传统设计方法有机结合。风景园林数字化建模是一种比较新颖有效的方式，不仅可以提高工作效率，还可以提升设计质量。

英国建筑联盟学院在国外的风景园林参数化设计研究中，灵活运用指数模型、敏感的系统等参数化的设计方法，以自组织能力计算结果为基础，进行科学的分析，与数字化分析、算法以及参数化建模相结合，实现了对所截取的图形的变形重构，并综合运用了局部和整体两种类型的参数化设计方法。在风景园林的设计过程中，地理信息系统、生态分析以及参数化设计方法这三个方向，具有相互依存、相互辅助的关系，因此设计的时候需要严格按照不同设计对象的具体要求和标准，对不同的数字化辅助方法进行灵活的运用。通过运用地理和规划信息，深入探究和掌握项目场地的土地详细利用情况，全面分析和评估交通和活动区的行为模式以及活动形态，同时进行空间分析和评价，具体包括土壤、地形等多个方面。参数化设计方法可以将复杂烦琐的计算转化为简单直观的操作，从而实现快速高效的规划设计工作，利用基础地形数据，生成更加立体的三维地形透视图，模拟仿真地形环境的同时，并深入分析三维空间；通过综合分区分析项目场地的生态适应性，真实模拟生态系统的更新和动态演变的具体过程，设计的时候按照项目的实际情况进行，以实现生态系统的可持续发展；通过研究建筑能耗以及空调系统能耗来预测项目建设后可能产生的影响；通过模拟沉淀物冲刷与沉底等水体动态的一系列变化信息，分析和评价项目场地空气流体；研究建筑物单体及群体之间的组合关系以及它们的形体特征；对设计对象的空间环境进行节能与舒适度分析，主要关注其积极的生态效益，包括但不限于遮阳、躲雨等多个方面，以创造出一个节能环保、舒适宜人的室内外环境。

随着信息技术的不断发展，我们已经完全进入信息化时代，数字技术已深入渗透到设计的各个方面，广泛应用于建筑行业的 BIM 系统以及模拟的图像可视

化设计工具，经过持续的发展、集成和相互融合，将更多地用于构建高端设计领域、设计人员和设计元素之间的互动关系。参数化方法始终贯穿于风景园林规划设计的整个过程，在不同的工作阶段，参数化软件的种类有很多，包括Weather Tool、CFD分析工具等，这些软件的重点各不相同。

（3）作为方法的参数模型构建方式的设计过程　　在风景园林设计实践中，参数化设计的应用尚处于起步阶段，其中许多建模方法侧重于技术层面，整个设计过程的参数化设计思路并未真正确立。参数化设计是一种基于参数化建模软件的方法，通过对几个参数进行特殊的外在形式与表皮的生成，从而形成一种内在逻辑，这种逻辑与设计对象的场地无关。站在理论与实践的角度来看，风景园林设计不可能完全实现参数化，原因是许多元素在具体的文化、社会等方面，无法全部转化为量化的数据，因此不能为一个设计对象建立一个完整的全过程参数化逻辑。然而，参数化之后可以使设计师获得更加直观的表达，也可将设计者自身对于设计问题的思考转化为一种有效的工具。所以，参数化设计的成功与否，主要取决于怎样按照设计的需求精选影响因素、怎样在局部与全局范围内选择合适的参数，以及怎样建立和规则相关联的逻辑。与此同时，绘制的参数化设计过程，大多数情况下是基于相关参数推导出多个可能的相适宜性结果，从而最终生成多个方案，供设计人员按照相应的规则和要求进行优化、调整和选择。

在数字化辅助设计风景园林的过程中，也采用了参数模型构建的方式来进行设计。在具体的设计过程当中，需要将这些参数模型应用其中，并且还要对其展开分析和研究。为了对数字化辅助设计的整体和设计细节进行更好的控制，必须建立一套系统性的数字化模型，以便灵活改变参数的数值。对风景园林的数字化辅助设计，不仅需要考虑到本身的基本特性，还应该充分考虑它的应用范围以及所适用的地域环境条件等因素，在构建风景园林参数模型的时候，运用相关专业软件与技术，使模型的构建得到进一步优化和完善。在参数模型建构方式中还应该考虑自然因素，因为只有在对自然要素进行合理利用后，才能使得风景园林更加美观，更符合人们的审美要求。在构建参数模型的时候，需要关注空间和形式的变化，这样才能更好地凸显风景园林的整体轮廓，从而实现生态和水文的协调发展。

在数字化辅助设计风景园林的过程中，参数化设计方法可分为两类。一类

是从局部到全局，在设计过程中局部结构的参数构造被重点强调，整体的参数关系主要是由局部之间的参数逻辑关系构建成的，借助于参数转换的方式，形成了相应的空间关系和设计结果。在这个设计过程中，整体结构通常是非默认或者不可预知的。另一类则是从整体到局部，研究生态环境演变过程的整体到局部参数化方法，一般大量采用看似不存在任何关系的局部逻辑，以全局参数的全局控制为基础，通过不同的逻辑方式成功建立基础设施部分。在设计的整个过程当中，能够根据需要选择相应的类型，也能在应用中进行组合应用。在数字化辅助设计风景园林的时候，需要综合考虑和分析设计几何与分析几何，如城市规划、场地地形等方面，这两类几何都有各自独立的建模流程及相应的数学模型，但它们之间存在着内在的逻辑关系和相互联系。在协作设计过程中，分析几何和设计几何是紧密结合的，只有通过连续反馈与集成，才可以达到令人满意的设计结果。

在风景园林数字化辅助设计方法中，通常能将参数化构建方式分为三种不同的形式，一是设计人员的主观设计方法，作为一种独立的设计形式，不会直接受参数化设计程序的影响。在实际的设计过程中，常规的设计方法之一是按照设计对象所处的周边环境条件来确定采用何种设计形式。这种传统的设计方法大多受设计者主观因素所限，无法适应现代景观设计对数据化技术要求越来越高的趋势。每位设计师都有独特的设计感悟，他们借助主观参数的分析来决定自己的发展方向，并不断调整适应环境，以满足景观和艺术的需求。二是把设计成果用一定格式进行存储并利用数据库技术实现数据共享和管理，然后再将这些信息传递给设计师，使他们能够更快更好地掌握所需的设计思路，是以程序为基础，由设计人员主观建立环境和一个形式参数，并通过参数控制来影响设计结果。尽管参数化设计过程考虑了环境参数对整体形式的一系列影响，但形式本身依旧是设计人员不断探索的发展方向。三是综合主观参数设计和环境影响参数形式的优点，最大限度避免了过多的参数程序控制，从而导致设计成果结合了设计人员的气质和一定程度的审美艺术性。通过运用参数控制方法对设计与设计对象进行辅助分析和设计，推动设计形式向更加科学和合理的方向发展。鉴于设计对象所处的环境、功能条件等多方面的复杂性，通常采用第三种设计形式，但是随着设计技术的不断发展，完全由参数化控制的设计方法将持续涌现、完善和改进。

第三节　公共艺术数字化设计应用实践

一、公共艺术与数字化艺术

（一）公共艺术与数字化艺术的概念

1. 公共艺术

公共艺术是一种公共艺术形式，目的在于为公共服务存在，而非个人艺术。公共艺术是被放置在自由开放的公共空间中的雕塑、建筑等艺术作品，主要用于区别于那些被置于各种封闭空间内的艺术品。在当代艺术的范畴内，有意识地将雕塑、建筑等艺术作品，规划、设计于自由开放的公共空间之中，将强调艺术的公益性以及文化福利作为主要目标。随着社会的持续进步，还涌现出一系列具有流动性、动态性和互动性的艺术展示形式。

2. 数字化艺术

数字化艺术指的是利用计算机技术以及数字技术等，对视频文件、音乐文件或者图像进行相应的分析、编辑等操作，并最终构成完整的作品。数字化艺术已经成为诸多领域中不可或缺的一部分，随着科学技术的进步和发展，应用范围也日益扩大。数字艺术包括了传统艺术和现代艺术两种形式，它们都具有不同的特征及表现形式。目前，人们将数字化艺术划分成狭义与广义两种不同的范畴。其中，前者主要指以计算机为工具，对与艺术相关的动画、影音等作品进行加工处理的一种艺术形式；后者指的是作为一种以数字技术为媒介，具有一定审美价值的艺术形式，涵盖了所有作品的范畴，涵盖了数字影像艺术、交互媒体设计等多个方面，这些领域共同构成了数字艺术的核心。

（二）数字化时代公共艺术的设计原则

1. 科技性原则

在数字化时代，公共艺术作品的类型多种多样，包括但不限于装置艺术、影像艺术等，这些领域的标准设计要求已经超越了任何一种单一技术的能力范围。也是因为如此，公共艺术的设计需要将更多高科技的先进手段引入其中，以确保

其时空上的稳定性，不受任何变化的影响。在数字媒体不断成熟的背景之下，数字技术也逐渐被运用到了公共艺术设计中去，为公共艺术增添新的活力。数字化公共艺术注重将声、电和光三种元素综合运用，相较于传统的静态公共艺术，受到科技发展的深刻影响更为显著。数字化公共艺术创作中融入了新媒体传播技术和数字技术等多种元素，在创作过程中更加注重互动性、实时性、动态性及个性化等特征。通过参与某种活动，受众能够赋予公共艺术作品实时变化的相关能力，从而更深入地领略艺术作品所蕴含的内在意义。

2. 体验性原则

在公共艺术作品中，观众的主观体验是对作品内涵的深入挖掘和探索，从而实现公共艺术作品价值的具体体现。公共艺术在创作的时候，设计人员需要考虑到多种因素，如地域文化特征、经济状况等。在数字化时代，公共艺术的设计初期需要综合考虑受众的身体、心理等多个方面，将之前积累的丰富经验作为基础，从多个不同的体验角度出发，设计出多个体验点，使作品呈现出层次分明的效果，使作品体验效果的多重性得到增强的同时，也提升其渐变性，以确保受众能够获得更高质量的体验与感受。

3. 互动性原则

公共艺术的互动性在于设计者与受众之间实现了一种平等和双向的信息交流，有效促进了双方之间的互动和交流。在现代社会中，大众对于精神文化产品的需求越来越高，公共艺术设计也应该注重满足大众审美要求和提高使用功能等方面。互动性原则赋予了受众参与艺术作品设计的主动性，使他们在接受信息的时候不再处于被动状态，并在艺术作品的发展中扮演着至关重要的角色。在现代社会中，数字化公共艺术品作为一种新媒体形式应运而生，它以空间移动、发声等方式为媒介，对艺术作品的影像、色彩、意义等进行改变，从而达到了设计人员和受众双方情感和思想的双重交流。

4. 虚拟性原则

在数字化时代的公共领域中，网络空间和虚拟空间占据了相当大的比例。数字化公共艺术作品十分注重虚拟性，侧重于多维度的受众和作品之间的有效沟通和交流，以便使互动受益最大化。它强调通过多种传播渠道和手段来达到互动效果，从而提高公众对艺术创作的兴趣以及积极性。设计师在设计的过程当中需要

综合考虑艺术作品在现实社会空间中的具体呈现方式，也需要对网络空间和数字媒体空间的应用进行全面分析。

（三）数字化对公共艺术的影响

1. 数字化丰富了公共艺术的内涵

公共艺术的最基本和最明显的一个的特征就是开放性，这种开放性不仅体现在视觉层面上的多层次开放性上，还可以是审美情趣的开放性。数字化艺术在网络传播过程中需要充分考虑到不同群体的审美需求和文化素养等因素。因此，设计师在公共艺术的设计中，必须全面考虑艺术品的功能性、受众等多个因素。数字化技术作为一种全新的科技手段，为人们提供了更为便捷的信息获取途径和创作灵感来源，从而推动着数字媒体时代下公共艺术创作的发展进程。随着数字化时代的到来，公共艺术设计者的想象力和表达能力得到了拓展，设计主题变得更加多样化，艺术观点的表达方式和形式也变得更加丰富，并且公共艺术作品和受众之间的交流方式也变得更加简化。

2. 数字化提高了公共艺术中公众的参与度

公共艺术的完整性和生动性将因公众参与得到进一步提升。随着社会发展和人们生活水平的提高，越来越多的人开始重视精神层次上的享受，使得公共艺术的功能从单纯满足使用需求逐步向更深层次延伸。在公共艺术领域，缺乏公众的积极参与，将导致其发展成为一种毫无生气的半成熟作品。随着科技水平不断提升，数字媒体技术也得到了广泛的推广和使用，数字化技术的广泛应用，有效提升了公共艺术领域中公众的参与度和积极性，使其呈现出更为完整、生动以及具体的面貌。数字化技术赋予公共艺术新的生命力，使公共艺术不再只是作为艺术品来呈现出来，而是成为一个具有参与性和互动性的空间载体。数字化技术的应用除了可以促进公众精神层面的互动，更重要的是它能够让公众从艺术设计者的视角出发，深层次感受更加丰富的感官和心灵上的艺术体验。同时，也能通过数字化手段来丰富和拓展公共艺术形式的表现内容，进一步加强对公共艺术内涵的理解与认识，从而达到更好的传播信息与服务功能。公共艺术的终极目标在于与公众建立亲密的关系，为公众带来视听和精神层面的双重体验。当公众参与其中时，内在情感逐渐得到提升，让公众艺术成为一种互动形态，可以被公众触摸、

参观和感受，从而使快节奏生活下公众的压力得到相应的缓解，将公众艺术塑造成真正的生活艺术和公众艺术。

二、公共艺术数字化的特性

（一）公共性

公共艺术作品作为一种大众欣赏、大众参与的艺术形式，具有非常强的公共属性。公共艺术是一个由多个部分组成的系统，每个部分都有自己的作用和功能，随着时代的发展这些功能又在不断地被赋予新的内涵和意义。自公共艺术诞生之日起，它就成为一种公共文化符号，代表着多种符号，如社会形态、政治形态等，因此与美术作品的私域性艺术形态有着本质上的区别。公共艺术在城市中的公共性，一方面体现在作品的大众共享层面，另一方面也需要注重提高大众对其认知和话语权。数字化公共艺术作品的公共性既在于公众的艺术形态，又在于数字技术平台上构建的公共艺术作品必须被安置于公共空间，以便大众可以接触。数字化公共艺术创作应与现实社会相联系，而不是仅局限于数字作品本身。不管是在城市广场、商场、公园等室内外公共空间中长期存在，还是在画廊、美术馆等公共空间中短暂展览，本书均将其视为数字化公共艺术。作为一种新型的文化产品，数字化公共作品通常需要较长时间才能进入人们的生活。数字化公共艺术的展示场地和时间受到了当前技术水平和公民素质等多方面问题的严重制约。

（二）互动性

公共艺术的互动性是数字化公共艺术的本质属性，也是其不可或缺的重要特征。公共艺术作品作为公共空间的一部分，与其他空间一样，不仅有其存在的合理性，也有其特定的社会功能，都受到一定范围内人群的广泛认可和接受。数字化公共艺术的互动性是一种高度复杂的公共艺术互动形式，双向传播模式在一定程度上促使公共艺术的社会形态得到改变的同时，进一步激发了大众参与艺术创作与规划的主动性、积极性和热情。

大众的参与是不可或缺的，因为公共艺术场所的地域特征以及其创作和建设的初衷，都需要作品与受众之间的有效互动。公共艺术服务公众的有效证明在于

其互动性，核心目标在于充分满足公众的不同需求，可见互动性在数字媒体中具有重要作用。互动的层次在于让公众接触到作品，更在于通过参与作品的"创作"，对作者和作品产生信息反馈，从而实现双向的信息传达，让受众真实感受和体会到作品的一系列动态变化。在数字化时代，受众不再只是被动地接收作品的内容，而是主动地去感受作品中所蕴含的情感及思想内涵。数字化公共艺术的互动性，可以帮助受众实现在不同体验层次上的互动，同时以互动性思维为主要导向的数字化公共艺术作品，则可以达到最高层次的互动效果。在数字化公共艺术中，受众通过交互设计和交互技术等手段，参与作品制作过程并获得情感上的愉悦。就数字化公共艺术而言，其互动性和传统公共艺术的互动性存在着十分明显的差异。

（三）科技性

数字化公共艺术之所以与传统公共艺术不同，是因为它具有高度的科技含量和创新能力。数字化公共艺术的创作材料，主要以数字技术为基础，涵盖了网络、LED等多种媒介材料，同时利用虚拟现实技术、交互系统等先进技术手段，实现了高效的信息处理和交互体验。传统公共艺术所采用的创作材料通常包括多种材，如木材、石材等质。在数字化公共艺术的创作过程中，数字虚拟模型的构建、电路的铺设等一系列步骤，都是必不可少的，同时也会涉及对硬件设备的安装与维护、软件编程以及后期数据处理等方面内容。值得一提的是，在传统公共艺术的创作过程中，电子元件并未参与其中。

（四）体验性

在传统公共艺术和数字化公共艺术中，公共性和互动性是不可或缺的基本属性，它们共同构成了公共艺术的精髓。公共艺术作为社会文化的产物之一，在体验经济、用户体验以及体验设计的推动下，所带来的沉浸式体验已逐渐成为人们关注的焦点。公共艺术的沉浸式体验指的是观众在欣赏和参与作品的过程当中，通过五感和心理的直接感知，和作品进行直接的互动与交流。例如，观众在传统公共艺术中通过攀爬作品来感知作品的材质和造型；数字公共艺术创作则更多地从受众的角度出发，将观众置于一个动态交互环境之中，让受众参与到作品中来，并从中获得审美愉悦和精神享受。观众在数字化公共艺术作品中可以直接参与作

品的创作，或者身临其境地感受作品的动态变化，这些都是公共艺术体验的显著体现。体验性是公共艺术设计区别于其他类型艺术创作的重要特征之一，公共艺术作品以受众为服务对象，旨在通过作品实现和受众的互动和交流，满足受众对作品的不同情感需求，体现了对人文关怀的高度重视。

（五）交叉性

数字化公共艺术交叉性在艺术表现方面呈现出多元化的融合发展趋势，涵盖了影视、装置等多种艺术形式。同时，数字化公共艺术作品的媒介材料包括计算机、投影仪等多种数字媒介，同时也包括日常生活用品以及传统公共艺术作品所需的创作材料。数字化公共艺术作为一种公共艺术形式，必须置于公共领域，以便公众能够接触到其所创作的作品。公共空间要具有一定的艺术性，能够体现出时代的文化和社会发展状况。

三、公共艺术数字化的表现形式

（一）多媒介的表现

1. 光电媒介

作为工业时代的产物，光电主要服务于日常生活，最初在城市公共空间中扮演着夜间照明的重要角色。部分艺术家随着时代背景、科技水平的发展，开始探索利用光电技术来表现城市公共艺术，他们通过对材料特性的探索和创新，创造出许多优秀的数字公共艺术作品。随着科技的不断进步以及人类思维的不断拓展，日益多的数字化公共艺术作品将光电作为重要媒介，以一种巧妙的方式有机融入多种互动元素，赋予受众更多权利的同时，光电媒介也逐渐成为城市夜间景观工程中不可或缺的表现方式。例如，Rafael Lozano-Hemmer作为墨西哥的知名艺术家，以数字化公共艺术为主题，创作了一系列大型作品，其中包括传感跟踪、影像等多种艺术形式，作品通过视觉传达技术让人们能够看到一个真实存在的世界。他的创作具有高度的互动性，受众在作品中起到非常重要的作用，由于大多数大型作品均被安置在户外的公共空间中，如若缺乏受众的参与将导致作品无法呈现。

2. 显像媒介

显像媒介在数字化公共艺术中，因其技术的成熟和后期维护等多种实际因素被广泛应用。现代社会中人们对美的追求日益高涨，对环境美化的要求也随之提高，因此城市公共艺术逐渐成为人们生活中不可或缺的一部分。视觉语言是显像媒介传达作品信息的基础，同时它也与听觉、触觉等其他感官协同作用，以达到更高效的信息传递效果。显像媒介是一种具有强大表现力和感染力的传播载体，可以将艺术家个人情感融入其中，使艺术作品产生更深刻持久的影响力。数字化公共艺术中，显像媒介所呈现的作品占据了相当重要的地位。例如，坐落于繁华的密歇根大道上的Millennium Park（芝加哥千禧公园），这座以自然为主题的城市花园成为一座集休闲、观赏、教育和商业功能于一体的综合空间，设计理念的核心在于将数字科技与城市公园的互动融合，从而将芝加哥的公共艺术推向一个全新的境界，尤其是Jaume Plensa所创作的皇冠喷泉（Crown Fountain）（图5-6）采用了两座相对的玻璃瀑布砖墙，和受众完美融合，不仅在精神和娱乐层面与受众互动，更为他们带来了卓越的艺术体验。

图5-6　皇冠喷泉（Crown Fountain）
（图片来源：千图网）

数字化公共艺术作品的素材选择和呈现均得到了广泛的受众参与，为公众带来了无限的享受，然而令人遗憾的是，受众无法自主改变作品的呈现方式。

3. 可触媒介

以触觉语言为媒介，传递作品信息并建立有效的沟通渠道，是一种可触媒介的表现方式。在当代设计中，可触媒介作为一种新媒体艺术形式，越来越多地被运用到现代空间设计之中。因为技术和设备的特殊性，可触媒介的实现方式包括触摸屏幕、热传感器等，所以作品通常只能在室内公共空间进行展示。例如，作品"Bloomberg ICE"由艺术家 Klein Dytham 创作，安装于日本 Maruonuchi 东京车站附近的公共区域，该产品将红外线感应器作为反馈信号，并以声音形式进行交互操作，墙面采用 5m×3.5m 的玻璃材料，利用红外线传感器感应 50cm 范围内受众的动作，到达了互动交流的效果。通过身体语言输入信息，受众可以操纵作品的展示状态，实现与数码竖琴、数字阴影等游戏的互动，从而获得高度互动、身临其境以及富有乐趣的体验。

4. 复合媒介

复合媒介作为数字化公共艺术科技性和交叉性的一种综合体现，灵活运用了多种媒介材料，包括但不限于显像、灯光等。例如，Markus Lerner 为著名灯具企业 OSRAM 设计的 Reactive Spark 互动灯具装置，被安置于慕尼黑 OSRAM 公司总部门前交通流量非常大的中环路。该交互灯具系统由 11 万个 LED 灯组成，利用实时跟踪器收集公路交通流量，同时通过大型 LED 灯具将其实时显示出来。当新的车辆通过时，灯具底部所呈现的波浪即为交通流量，屏幕上则会瞬间闪现出火花，通过动态灯光将路面车流实时传递给公众。在整个创作过程中，设计者始终关注着人与环境之间的关系，并试图营造出一种自然和谐的氛围，希望能够让人们在体验到视觉震撼和心灵触动后感受到更多生活乐趣。该作品巧妙地融合了 LED 灯光显像装置和传感装置，也运用了雕塑造型手法和多种媒介，呈现出了一幅栩栩如生的艺术作品。

（二）多感官的表现

1. 视觉语言

视觉语言是以图像、图形等多种视觉元素为载体，传递信息、表达情感的一种语言符号表达方式。视觉语言传递的是人类透过双眼，以直接或者间接的方式观察和感知外部世界的感性认知，其中接收到的外部信息在五感中所占的比例最

高。视觉语言可以让人对外界事物产生强烈的感官刺激和心理共鸣，进而激发人们对美的追求和向往。在五感中，视觉是一种至关重要的感觉，在艺术语言传达中，视觉语言则是一种内容丰富、形式广泛的语言表达方式。视觉语言有多种表现形式和特点，包括了文字性语言、图像型语言等。视觉语言在数字化公共艺术作品中，不仅包括简单的视觉信息语言，如图片、包装等，还涵盖了将视觉语言与其他五感语言融合传达的视觉形式，特别是在以互动性思维为具体导向的作品中，这种形式尤为普遍。

传统公共艺术所采用的主要语言传达形式为视觉语言，通过对造型、色彩等多种手段的灵活运用，以传递视觉信息为目的，最终实现信息交流的目的。随着社会经济发展和科技水平提高，数字技术也被引入到了公共艺术领域，视觉语言在数字化公共艺术领域中占据的比例很大，然而数字化公共艺术中的视觉语言与传统公共艺术有所不同，它融合了更多的数字化视觉呈现方式和表现形式，以全新的艺术表现形式将视觉语言信息传达出阿里，这一点在借鉴和传承中得到了充分体现。数字化公共艺术的独特之处在于强调互动性和体验性，这也是与传统公共艺术的显著区别。数字化公共艺术作品不仅可以实现人与环境之间的沟通，还能使公众获得一种全新体验。数字化公共艺术的互动性，需要通过实时参与和反馈来满足受众的不同需求，这是其关键所在。数字媒体技术使艺术作品更具感染力，同时也改变了人们对艺术形式和内容的理解方式。视觉语言在作品中扮演着传递互动信息的重要角色，作用不可小觑。

2. 听觉语言

在人类的五感中，听觉是一条不可或缺的关键感官通道，仅次于视觉。众所周知，声波振动是人类听觉器官传递声音信息的主要方式，人类的自然语言，也就是语音，主要是通过听觉器官进行信息传递的。随着科学技术的发展，人们对听觉的研究也不断深入，逐渐认识到听觉在人与社会生活及思维活动中发挥着不可替代的作用。听觉作为一种独特的信息传递方式与交流形式，不仅是视觉之外最为重要的信息来源，同时也是形成听觉语言的重要因素。听觉是人感知外界事物或现象并与之进行相互联系的一种特殊感觉运动过程，也是人们获得外部世界各种信息的重要途径之一。听觉语言在社会生活中发挥着十分重要的作用，对人们的日常生活有着巨大影响。听觉语言可以在瞬间把一个抽象事物转化为具体

形象，让人们产生一种身临其境之感，尽管听觉语言所接收到的信息量不及视觉语言，但它的感染力却能够深入灵魂，不亚于视觉语言。作为一种全球通用的语言，音乐等听觉艺术语言不仅能够传递思想和表达情感，同时也能够通过声音为人们带来心理上的感知体验。在数字化公共艺术作品中，随着艺术形式的多元化以及表现媒介的日益丰富，听觉语言已成为一种重要的语言传达形式，大多数情况下和视觉语言共同传递信息。

3. 触觉语言

人体表面的机械刺激，包括接触、滑动等，从而构成了触觉这一综合体验。人类透过触觉感知温度、湿度等，以及表达情感、彰显礼仪等。人们利用不同的方法和手段来进行各种形式的触觉表达，以满足社会生活的不同需要。触觉作为一种非语言性工具和手段已广泛地运用于人们生活的各个方面，并发挥着重要作用。触觉语言是一种通过触摸、扭转等动作，传递信息和交流情感的方式，在人与人、人与动物之间的互动中扮演着重要的角色，如握手、拥抱等，同时人类对动物的触摸也是一种友好的表达方式。目前，关于触觉语言研究多集中于人体工程学领域，对于数字化公共艺术创作领域则较少涉及。触觉在人类五感中所占比例虽然较少，仅为 1.5%，但是在数字化公共艺术作品中，作为一种重要的感官系统被广泛地运用到了现代数字媒体艺术创作当中，并且占据了相当大的比例。数字化公共艺术中的触觉语言，借助感应技术、触摸技术等多种技术手段，成功实现了以人类触摸行为为输入的互动艺术表现，最终有效传递作品信息并促进交流体验。

4. 嗅觉语言

嗅觉是一种感知感觉，它通过嗅觉以及鼻三叉神经系统，全面感知外部气味的刺激。嗅觉与味觉是交互的，在人与动物之间，嗅觉起着非常重要的作用。在人体内存在着多种神经递质参与了嗅觉信号传导过程，这些神经元之间有突触联系，并受其他神经细胞所支配。嗅觉是一种感知远距离化学刺激的能力，通过长时间的感知和感受，了解和掌握周围环境的一系列变化。相较而言，味觉乃是一种近距离感知的体验，它依靠感官感知化学物质对人或生物产生影响，并以声音为媒介表达自己的情绪和态度。嗅觉语言作为一种语言表达方式，是利用嗅觉进行信息传递和情感交流的，它通过嗅觉感知周围的环境和环境，以感知周围的气

味和环境，从而传递信息和情感。嗅觉可以被视为人类最原始也最基本的感知工具之一。嗅觉语言在动物的觅食、攻击以及各种通信行为中扮演着至关重要的角色，因为它们的传递方式主要依赖于嗅觉语言。嗅觉语言可以帮助人们更好地了解事物之间的关系，并及时作出相应的判断和决策。在人类的五感中，嗅觉所占比例仅为 3.5%，站在信息接收比例的层面来看，它比触觉更为重要。然而，在数字化公共艺术作品中，嗅觉的应用和对作品信息的传达却远不如触觉。数字化公共艺术作品在创作之初即以互动性思维为导向，考虑到作品信息的双向传递性。因为嗅觉语言需要气味来传达，输入元素和输出元素均面临着实施上的困难，同时还需要承受大众接受度的考验，因此应用案例并不多。

5. 味觉语言

味觉是由口腔内的化学物质刺激味觉器官所引发的感知体验。味觉和嗅觉的相互作用是一种常见的现象，它们相互交织，共同塑造着我们的感知体验。味觉语言主要是以口腔等味觉器官为媒介，通过感知物体的味道、形态等特征，进而将信息传递出来的一种方式。味觉不仅是人们感知物质世界最主要的感官之一，也是人类进行思维活动和情感表达的重要工具。在人类的五感中，味觉所占比例非常少，仅有 1% 的感官能够接收到信息，这使得它成为五感中信息接收比例最低的一种感觉。在艺术作品中，能够实现信息双向传达并满足受众交流体验需求的味觉语言，在人体口腔中的应用案例非常罕见。

四、公共艺术数字化设计案例

（一）数字灯光雕塑

将灯光、雕塑和数字控制技术以一种巧妙的方式融合在一起，形成了一种全新的数字公共艺术表现形式——灯光雕塑，从而为传统静态雕塑注入了新的内涵。灯光雕塑和传统雕塑的静态之美相比较，通过对光线和色彩等因素的巧妙运用，产生强烈独特的视觉感染力，呈现出更加强烈的动感冲击力。灯光雕塑通常将灯光符号作为表现语义，与观赏者进行对话，将其带入一个充满光影互动的沉浸场中，让观众沉浸其中。灯光雕塑的独特之处在于，它并不需要占用过多的空间，却能让人感受和体会到珠光宝气、光色幻化形变的无与伦比魅力。例如，弗里德

兰德既是一位雕塑家又是一位科学家，他非常善于把数字科技和艺术融合，创造出令人陶醉、难以忘怀的雕塑杰作，在创作中不仅注重材质肌理效果的营造，更强调光的作用和运用，并赋予光线丰富的表现力和震撼力（图 5-7）。

图5-7　德国马格德堡夜间美丽的灯光圣诞雕塑
（图片来源：千图网）

（二）全息投影餐厅

全息投影技术，一种基于干涉与衍射原理的虚拟成像技术，能够真实地记录与再现物体的三维形态，基本原理是将一束光投射到被拍摄对象上形成一幅具有立体感的全息图像，再通过光学或电子处理获得所需效果。全息投影技术的奇妙之处不仅在于能够创造出栩栩如生的立体幻影幻象，也在于它能够与身临其境的体验者进行实时互动，从而为空间注入互动的乐趣。在此类文艺作品中，"花草景观"餐厅享有非常高的声誉，例如位于西班牙伊维萨岛的 Sublimotion 餐厅，提供了一种全新的沉浸式餐饮体验——全息影像和虚拟现实相结合的方式，为了浏览菜单，食客需要佩戴一副可以提供全方位的 360 度视角的 VR 虚拟眼镜，让客户欣赏到每一道菜肴的细节和魅力。如今，北京、上海、广州等一线城市，类似的餐厅正不断涌现，人均消费甚至是普通餐厅的几倍，但同样宾客络绎不绝，有的甚至一座难求。顾客来此消费，像是走进了艺术馆用餐，这种艺术感官餐厅，

不仅能够解决顾客果腹之需，而且还能满足顾客的"五感"体验。

可见，顾客处在这个融合了音乐家、图形设计师、动漫画家的互动空间中，沉浸式体验争奇斗艳、各有芬芳的投影"花草景观"，能够真切感受到美轮美奂投影虚拟现实的绝妙，使人仿佛置身于深邃、神秘、悠远的森林里。

（三）数字化动态雕塑

近年来，数字动态雕塑越来越受到人们的喜爱，人们对这类既新奇又前卫的雕塑艺术格外关注。欧洲一些国家和美国是世界上开展动态雕塑最早的地区。目前，中国的动态雕塑队伍也在不断地发展壮大，各类展览，层出不穷，吸引了大批的观众。

在"首届中国北海国际户外动态雕塑展"中，有部分作品让人流连忘返。例如《一路风景》，通过数字科技手段，精准控制光影。该作品可以放置于任何公共空间，融入不同的环境，生成独一无二的全新图景。

而巨大的碗状金属雕塑《泉之花》，在数字科技的支撑下，用镜面不锈钢片反光折射，把自然景物从不同的视角摄入碗内，赋予"大碗"独特的灵性和生机。观者注目的空间，是设计师意欲让受众体验奇幻感受的场所。一旦观众身临其境，仿佛使人真的做了一场"白日梦"。

声光动态雕塑通常采用数字灯光投影技术，以实现与物体表面的无缝衔接。声音和灯光的完美融合，为真实物体注入了新的生命力，打破了其原有的单调乏味，注入了更多的生命力，同时提升了动态感。

（四）多感官动态景观

在景观环境中引入增强现实技术之后，混合异质空间的真实性将变得模糊不清，难以确定真假，如何让观者获得真实感受是设计过程中应考虑的问题之一。设计师创造的梦幻环境激发了观者五感的共鸣，从而进一步影响了体验者的情绪，最终使人们对环境体验的整体满意度得到大幅度提升。例如，在以"WE LIVE IN AN OCEAN OF AIR"为主题的景观艺术展中，参观者需要佩戴 VR 眼镜以欣赏四季变换的景观，这让人们不再只是看到表面平静的大自然，而是能够真切地感受和体会动态自然变化的真实面貌。为了让游客完全沉浸于超人类感

知范围的世界中，必须将无线虚拟现实器、心率检测器等技术有机地融合在一起，形成一套专业的装备。

此外，有趣的是，由于人与动物存在着不同的生物特性，即使同处在同一块场地，体验同样的事物，却有着完全不同的感受。人类目见的景观，会受视角局限，而生活在特定自然环境中的动物却不受此影响，依然能看到另一番景象。

人类的视角之所以不能体验到类似于动物的视觉感受，囿于人的视觉生理构造。运用 VR 技术，可以弥补人眼功能的不足。通过模仿动物双眼探测能力，使之具有特殊的视觉功能。观众戴上装备，就能体验到不同动物的感受，诸如，某些飞禽、走兽、昆虫的体验等，妙趣横生，回味无穷。

参考文献

[1] 郑莉.数字艺术设计实践探索［M］.长春：吉林美术出版社，2019.
[2] 董莉莉.数字艺术设计与传达［M］.北京：知识产权出版社，2016.
[3] 曾军梅，许洁.数字艺术设计理论及实践研究［M］.北京：中国商务出版社，2019.
[4] 赵卫东，肖尧.产品数字化设计［M］.上海：同济大学出版社，2021.
[5] 李莉.传统纹样数字化设计［M］.北京：中国纺织出版社，2018.
[6] 徐雷，殷鸣，殷国富.数字化设计与制造技术及应用［M］.成都：四川大学出版社，2019.
[7] 王磊.三维产品造型的数字化设计与制作［M］.合肥：合肥工业大学出版社，2016.
[8] 杨熊炎.Rhino产品数字化设计与3D打印实践［M］.西安：西安电子科技大学出版社，2017.
[9] 方兴.数字化设计表现［M］.武汉：武汉理工大学出版社，2003.
[10] 方兴，杨雪松，蔡新元，等.数字化设计艺术［M］.武汉：武汉理工大学出版社，2004.
[11] 梁强.机械产品数字化设计及关键技术研究［J］.农机使用与维修，2023（04）：76-78.
[12] 杨铨，辛华健，吉雪花.基于数字化设计基础的啤酒全自动灌装生产线系统设计［J］.电子测试，2022，36（24）：104-106.
[13] 刘伟，魏大森，姚竞波.复杂性视域下的建筑形态和表皮数字化设计研究［J］.工业建筑，2023，53（03）：53-61+114.
[14] 陈韬，黄芳芳.非遗文化品牌的数字化设计研究［J］.文化产业，2023（08）：124-126.
[15] 马岳，许艳霞，孙琪.数字化设计与制造技术创新中心赋能区域产业发展路径与策略［J］.张家口职业技术学院学报，2023，36（01）：14-16.
[16] 高亮，李培根，黄培，等.数字化设计类工业软件发展策略研究［J］.中国工程科学，2023，25（02）：254-262.
[17] 苏娜娜，罗一鸣.陶瓷产品的数字化设计、制造和传播研究［J］.鞋类工艺与设计，2023，3（02）：138-140.
[18] 曹宇琦，虞志淳.绿色建筑性能化数字化设计方法综述［J］.建筑节能（中英文），2023，51（01）：47-53.
[19] 朱海东，陈学文.智能制造背景下数字化设计与制造专业建设路径探索［J］.工程技术研究，2022，7（24）：134-136+164.
[20] 鄢春梅.数字化设计在风景园林中的运用［J］.现代园艺，2021，44（04）：102-103.
[21] 张帆.基于虚拟现实技术的家居产品数字化设计研究［D］.南京：南京邮电大学，2022.
[22] 张婷.基于VR虚拟现实技术的数字化展示视觉设计研究［D］.南昌：南昌大学，2022.
[23] 李玉贤.基于参数化的针织毛衫数字化设计与生产［D］.无锡：江南大学，2022.
[24] 冯蕊琪.儿童汉服数字化设计研究［D］.上海：东华大学，2022.
[25] 陈越.基于数字化设计技术的定制家具设计研究［D］.杭州：浙江农林大学，2021.
[26] 张超君.基于智慧园林思考的数字化景观设计研究［D］.昆明：昆明理工大学，2021.
[27] 王玉雪.风景园林构筑物性能数字优化设计流程研究［D］.广州：华南理工大学，2021.
[28] 任怀艳.数字化设计在雕塑创作中的应用［D］.西安：西安美术学院，2021.
[29] 万晓华.风景园林数字化辅助设计方法的应用与研究［D］.天津：河北工业大学，2016.
[30] 臧艳.住宅建筑室内环境交互式设计系统研究［D］.北京：北京建筑工程学院，2009.